U0115252

兒童戲劇
研究論集

陳晞如◎著

自序

　　一九九七年夏天，在紐約長島大學（Long Island University）取得碩士學位後，意外的申請到美國達拉斯劇院（Dallas Theater Center）的劇場實習工作。（說「意外的」，是因為該劇院從未有黃皮膚人種的員工。我的加入，是經過全劇院投票決定而產生。不能直接判斷這就是種族歧視，但能感受到對方是相當慎重且略帶不安）DTC 是知名建築師 Frank Lloyd Wright 的劇場建築作品，算是 Dallas 的歷史景點之一，但更吸引我的，是它所附屬的小型劇場——達拉斯兒童劇院（Dallas Children's Theater），美國前五大的專業兒童劇場，獨立於 DTC 右方的建築，有著小紅帽的紅顏色屋頂。在此之前，雖然對於兒童戲劇的認識有限，但基本上是喜歡也願意接觸這項特別的戲劇文化，沒想到居然能有機會實際近距離的同時參與 DTC 和 DCT 兩種劇場類型。第一次站在劇院大門前的我，有種美夢成真的虛幻感。儘管長島研究所的師長不能理解我放棄在紐約的工作機會而衷情於 Dallas，但還是禮貌性的送了我一頂白色的西部牛仔帽做為送行禮物，靴子要我自備。

　　實習的時間為期一年。在這段期間，我同時負責 DTC 的藝術行政工作；也分擔 DCT 的票務及暑期莎士比亞戲劇節（Summer Shakespeare Festival）業務。為能把握機會充實自己，同時還兼任達拉斯日報（Dallas Chinese News）的藝文版記者及阿靈頓中文學校（Arlington Sunray）中文學校的兒童戲劇教師。劇場工作者、記者、教師，那種密集式貼身肉搏的體驗兒童戲劇，終究，它成為我畢身最熱愛的研究興趣，從當時到現在，未曾間斷。一年後，礙於美國身份的問題，必須離開劇院的工作，隨即轉任職於達拉斯僑教中心，兼職的

工作仍然持續著，且開始陸續蒐集美國兒童戲劇的教學教材，嘗試利用空暇時間翻譯，希望未來能有機會分享給國內的戲劇教育圈的朋友，*Curtain Call* 便是當時覺得最有趣又相當實用的戲劇教學參考用書。

　　二〇〇〇年也是夏天，返臺定居。當時國內正在推動九年一貫教育，其中表演藝術納入課綱之中，給了我發揮在美所學的機會，開始陸續擔任起表演藝術老師師資培訓的工作。不久後 *Curtain Call*（《兒童戲胞啟發與遊戲》）出版，短期之內一連三刷，多數購買者認為戲劇和遊戲的結合具有高實用價值，能立即性運用於課堂或一般活動之中，透過戲劇元素的活絡教學十分趣味。在長達五年的師訓的過程中，除了教師之外，也接觸到不少的小朋友，家長希望孩子能透過戲劇課程培養多元的興趣。「學，然後知不足；教，然後知困」，然而在從事兒童戲劇教學的過程中，隨著教學年資的增長，我逐漸感受到自己對於「兒童」認知的不足，兒童戲劇的主體是「兒童」，這個領域必有其特殊及專業性的學理知識，才能輔助成人認識這個小小世界。求知動力的驅使，二〇〇五年，遂進入臺東大學兒童文學研究所博士班就讀。在博士班的課程中，無論是文學理論、中西論文評析或文化研究課程，都豐富了我詮釋戲劇的觀點與視角，特別是文化研究，它使我發現每個人都隸屬於某一種社會文化，又發展和改變著這種文化。那麼，兒童當然也不例外。因此，兒童戲劇中的主題、手法、風格及人物形象的塑造，也應當從這樣的意義去開掘。此書所收錄的論文便是運用理論分析所得到的實踐。在兒童戲劇的部分，所探討的主題包括劇本分析、作家作品概述、戲劇史及美學研究；戲劇教育的部分包括各國實施現況、多元智能及實踐研究；兒童文學的部分著重在作家作品分析及文學獎的影響。另收錄劇評一篇，那是在博士畢業後產生

的書寫興趣，幸運的獲得國藝會劇評獎的優選。林林總總共計十篇，目錄依發表時間為序。

在此，特別感謝東大兒文所老師們的教誨與啟迪，特別是指導教授林文寶老師的鞭促，彷如暮鼓晨鐘時時伴隨。

本書是著者近年研究的成果與心得，尚祈方家有以教之。

陳晞如

二〇一四夏　於沙粒書屋

目次

兒童戲劇

森林‧大盜‧流浪狗

──談如果兒童劇團三齣兒童劇劇本

一　前言

（一）戲劇正式納入國中小學教學科目

　　教育部於民國九十年頒布了「國民中小學九年一貫課程綱要」。其綱要特色強調課程一貫設計的理念，將舊有的國民小學教學科目十一科、國民中學教學科目二十一科綜合成七大學習領域：語文、健康與體育、社會、藝術與人文、數學、自然與生活科技及綜合活動。其中「藝術與人文」領域包含音樂、視覺藝術、表演藝術等方面的學習，學習目標以陶冶學生藝文之興趣與嗜好，使能積極參與藝文活動，以提昇其感受力、想像力、創造力等藝術能力與素養。在教材編選上「表演藝術」的內容包含一般肢體與聲音的表達與藝術展演等範疇。

　　至於「表演藝術」的定義為何？中西方有很多種說法，我國行政院文化建設委員會例出版之《文化統計》（1994），將「表演藝術活動」分為音樂活動、戲劇活動和舞蹈活動。吳靜吉在談到有關國內表演藝術活動時，將表演藝術分為四大類[1]：音樂、舞蹈、戲劇以及民俗曲藝四類。

[1]　吳靜吉：〈談表演藝術活動與文化〉，《文化傳播叢書》（臺北市：行政院文化建設委員會，1985 年），頁 1-9。

在西方，表演藝術一詞的英文是 Performance Arts。《牛津藝術辭典》(*The Oxford Ditionary of Art*)給表演藝術所下定義是：「『表演藝術』是一種結合劇場、音樂和視覺藝術的一種藝術形式」(頁378)。《大英百科全書》(*Encyclopedia Britiannica*)則將「表演藝術」分為音樂、戲劇和舞蹈三類。英國戲劇評論家畢林頓(M.Billington)則在所編著的《表演藝術》(*Performing Arts*)中將「表演藝術」所涵蓋的內容描述為：「所謂表演藝術，乃是泛指舞臺劇、歌劇、芭蕾舞劇、童話趣味劇、音樂劇，以及其他諸如：輕鬆歌舞喜劇、雜耍、滑稽雜劇、馬戲表演、冰上表演，和戰技演練……等。」(Billington, 1989)

從各家對於「表演藝術」一詞的闡述中可以發現，所謂的表演藝術幾乎可以涵蓋一切的藝術活動，而其中又以戲劇為主要的項目。一直是處於邊陲學門的戲劇教育，終於繼音樂與美術課程之後，正式被納入國中小學教學科目之一。

(二)兒童戲劇現象觀察：以「如果兒童劇團」為案例

兒童戲劇的現象觀察可以從二個部分談起，一是戲劇教育，二是兒童戲劇演出。

1 戲劇教育

目前在學校課程中所運用的教學內容是以「教育戲劇」(Drama in Education)、「創作性戲劇」(Creative Drama)為主，所衍生出的「劇場教室遊戲」(Theater Games in the Classroom)亦是不少教師所運用的教材之一。在校園內則有「教育劇場」(Theater in Education)、「兒童劇場」(Children's Theater)及「少年劇場」(Youth Theater)等不同的教育性戲劇活動。戲劇教學在西方國家已推展了近七十五年的歷史，其研究資料、書籍、工具書及期刊種類繁多，可參考的資料不餘匱乏。

　　但除了汲取西方國家的教學經驗及資源之外，積極培育教學者專業能力、提供充份的教學資源、校園表演教室、實驗劇場的設立及定期發表教學成果等，都是目前刻不容緩所需要進行的工作。九年一貫課程使戲劇教育工作者可以走入校園執教，唯國內對於戲劇師資尚無一套合格的考試制度，亦無訂定師資資格的鑑定標準，造成戲劇老師為維持個人的生計要各校奔波教學。校方對於戲劇老師適任與否亦無標準可循，學生每學期可能要面對不同的戲劇老師，無形中拉長了師生之間的摸索期，對雙方都是損失，儘管少數幾所藝術大學設有戲劇師資學分班，但因人數和資格的限制，仍有管道太窄的缺憾，這種現象是相關單位需要重視的問題之一。

2 兒童戲劇演出

　　戲劇教育除了在教室和校園中進行，上劇場看戲亦是使兒童直接接觸戲劇的另一種方式。依據文建會網路劇院的資料統計[2]，國內目前登記有案的兒童戲劇演出團體約有二十二個，其中包含兒童舞劇劇團及兒童英語劇團各一個（劇團若以一般性表演為主，兒童藝術表演為輔者則未被納入統計）。在二十多個兒童劇團中，筆者將以一個以公眾人物（水果奶奶）為號召的兒童劇團──「如果兒童劇團」所創作的劇本為本文的研究範疇。該劇團創辦於二〇〇〇年，自創團至今，自行創作劇本並在本島的各縣市文化中心或大型表演中心演出過十一齣大型兒童劇，為臺灣兒童戲劇的劇本創作提昇一股原創能量。[3]因此，本文將以該劇團的三齣劇本《故事大盜》、《流浪狗之歌》、《雲豹

2　http://www.cyberstage.com.tw。

3　詳見附錄一。

森林》為研究題材，[4]探討這三齣劇本在說書人角色扮演之功能、兒童戲劇語言特質及兒童戲劇特殊性功能的表現手法及特質。

二 說書人（水果奶奶）的角色扮演功能

（一）從兒童心理學的角度切入

「如果兒童劇團」的團長趙自強先生是一位專業的編劇家、導演和演員。不過，在兒童的心目中，他有一個更重要的「身份」，那就是「水果奶奶」。水果奶奶透過電視螢光幕的媒介天天和兒童相處，無論是說故事、歌舞表演甚至來往信函的互動等，這個角色對於兒童而言，不只是單純熟悉感的建立，更重要的是這個角色使兒童產生了信任，在信任的態度中很自然的保留了這份對於水果奶奶這號人物的記憶。

根據皮亞傑認知發展論的階段觀，對學齡前兒童而言，他們大部份的思考模式是直覺的，多以自我為中心觀點去觀察外在的環境和人際間的互動，對於陌生的環境容易產生焦慮（Darla Ferris Miller, 2005）。因此，當兒童走入劇場，在觀眾席燈全暗而舞臺上的大幕逐漸升起的一剎那間，兒童觀眾對於舞臺上會出現什麼樣的人物或情景，除了有一種期待的心理狀況，多少還有一份害怕和緊張的感受。燈光全暗的轉換，對成人觀眾而言是區隔了在劇場之外的情緒，它是一種過濾情緒雜質的效果，但對兒童觀眾而言，反而是讓他們的感覺

4 《故事大盜》為趙自強先生、劉亮佐先生及張嘉驊先生三人之創作品，首演於二〇〇一年八月；《流浪狗之歌》、《雲豹森林》均為趙自強先生的創作品，首演分別於二〇〇二年九月及二〇〇三年三月。

更複雜了。如果這時候，當兒童看到是他們熟悉的人物站在舞臺上，他們對於這個人物的記憶會釋放出來，不論是映像的保留還是重新編造，那種複雜的感受會因為他們的記憶而較容易淡化。雖然說書人的角色在兒童戲劇表演中是常客，但很少有像水果奶奶這麼熟悉的人物出現在劇場表演中，而且是在燈暗幕起的那剎那，兒童觀眾可以將所有負面情緒透過這個角色剔除掉，轉化而成的是對舞臺、戲劇表演、人物和故事的想像。水果奶奶可以輕易的帶領兒童觀眾進入戲前的心理準備情境，這種情境的心理準備過程相對的提高了兒童看戲的興趣。無論是老觀眾或新觀眾，水果奶奶都是一個熟悉的公眾人物，當兒童走進劇場時不會覺得到了一個陌生的場所，反而會覺得自己走進了水果奶奶的家，舞臺上的表演不過是水果奶奶今天要說的故事，這種特別的表演方式，在兒童戲劇呈演中是難得見到的景象，也是該劇團最大的特色。

（二）演員、觀眾、說書人：三個典型的出場方式

在《故事大盜》、《流浪狗之歌》、《雲豹森林》三部劇本中，水果奶奶不論是透過獨白（《故事大盜》）或與劇中人對話的方式（《流浪狗之歌》、《雲豹森林》），在劇本的開端一定會和觀眾以對話的方式暖場，繼而開始戲劇的進行。以下將對於說書人（水果奶奶）在戲本中三種典型的出場方式進行分析：

1 演員：在《故事大盜》劇本中的水果奶奶是入戲並擔任同名水果奶奶的角色。對兒童觀眾而言，水果奶奶是一位在現實生活中不難發現的長輩的形象，因此，當水果奶奶從說書人變成了戲中的演員，會使兒童觀眾跳脫觀眾的身份進而以一種突破戲劇框架的方式進入戲中與劇中人物共同探索真相的感受。在這部劇本中，水果奶奶是結合了說書人兼演員的角色。

2 觀眾：在《流浪狗之歌》中，水果奶奶是串場說書人的角色，被安排在劇本的開場和中場休息時出現。開場的時候水果奶奶表明自己也是一位聽眾，和臺下的觀眾一樣期待聆聽故事，技巧性的拉近與觀眾之間的距離，觀眾把對戲劇的期待透過水果奶奶這個角色進行傳遞，培養戲劇開始前的準備情緒，以提昇戲劇觀賞的效果。

3 說書人：戲劇中說書人的角色有暖場和劇情介紹的功能，通常以旁白或和觀眾對話的方式進行，在《雲豹森林》中的說書人（水果奶奶）則是在開場時透過和「小朋友」這個角色的對話製造前戲的效果。劇本中「小朋友」這個角色，可能會使觀眾產生移情作用，產生一種彷彿是自己透過「小朋友」與水果奶奶對話的想像，「小朋友」角色名稱的命名是為了使觀眾快速進入戲劇情境的一種安排，而水果奶奶和劇中角色的對話，則是賦予說書人這個角色另一種表現的方式。

水果奶奶從電視螢光幕一躍而下到表演的舞臺，即使時間、地點、場景都變了，但兒童觀眾對於水果奶奶這個人物的形象已經有了自己的想法：「她」是一個會說故事的人物。故事是真是假、是幻想或寫實不再那麼重要，因為這個人物已經透過兒童熟悉的方式，技巧性地掌握住兒童的審美心理特點，成功的傳遞了戲劇的涵義和訊息。

三 兒童劇劇本語言之特質

任何年齡層的兒童都需要聽具豐富情感語調的話語，以及多樣化的詞彙，兒歌、唸謠、童詩、繞口令等等，這些具有節奏（rhythm）性的語言表達方式，能刺激兒童的語言學習能力，增進口語表達能力的訓練。因此，在兒童戲劇的表演中，語言的表達可以決定是否構成一齣符合兒童需要的戲劇表演。兒童劇的對白（dialogue）功能，在 *Children's Theater: play production for the child audience* 一書中是這樣

說的：「兒童戲劇中的對白是一項重要的問題，關於這個問題，不是由導演克服，而是編劇家的功課。對白的功能在兒童戲劇中是為了推展劇情（plot）、表現人物性格（character）以及闡明立場（situation）。為了要達到這些目的，對白必須要單純、直接以及簡潔（economical）。但是，單純的對白並不表示要用過淺的語言來表達，而是儘量用完整及簡短的對話來說明戲劇中所發生情形，絢爛的演說和用複雜的語言來傳達劇中人物的心理狀態都是不合宜的」。[5]

　　國內的兒童戲劇編劇家王友輝在《獨角馬與蝙蝠的對話》中〈第二十對話：關於淺語與詩意並存的「童劇語言」〉中則引述了林良在《淺語的藝術》一書中對於「淺語」的觀念做為標準來說明兒童戲劇的劇本語言處理問題：「所謂『淺語』，是指淺白的語言，一種成人或兒童都能理解的語言模式，但卻是以比較簡單的字母傳達語言的意義。換句話說，兒童的語文能力有限，對於字詞的理解和使用也和成人有所差別，主要在於兒童多半使用與他們生活相關的語言。兒童戲劇中能夠掌握這樣的語言自然是最理想的。」王友輝接著補充：「但是淺語並不代表沒有文學價值，也不代表不能傳達文學中的抒情詩意，關鍵在於我們是否能夠在戲劇情境中補捉到生活裡簡單的語言，經過藝術化的處理之後，呈現出語言的美感。」

　　綜合上述的幾種說法，筆者歸納出兒童劇中的對白必須要有幾項必要的特質：具節奏性、具趣味性及語言生活化。以下將以《流浪狗之歌》、《故事大盜》、《雲豹森林》三部劇本為例，探討兒童劇劇本中語言運用的特質。

5　Davis, Jed H. & Watkins, Mary Jane Larson. New York: Harper & Row Publishers, 1960. p.72.

（一）劇本語言的節奏性

所謂的節奏性，就是在對白的設計上要注重聲韻美感，一如兒童詩的創作，固然用詞平淺，但內容深入淺出，除了具備豐富的文字意象，也保持了諧和的韻律。兒童生來喜愛模仿，透過演出，若能使兒童朗朗上口唸出幾句對白或哼唱一、二段歌曲，那就是一齣和兒童沒有太大距離的戲劇作品。

在《流浪狗之歌》中的歌詞是以韻文方式寫作，劇本完成後再交由專人譜曲，因此，雖然在演出時是以歌曲的方式呈現，但筆者因考量歌詞是由劇作者所創作，非編曲者填詞。再者，本文是以劇本為研究對象而非戲劇的表演，因此將歌詞視同為韻文式對白進行分析。《流浪狗之歌》之中出現的節奏性語言摘錄如下：

> 水果奶奶：主人對牠真的很好，牠有………
> 圓圓的大碗，好東西吃吃吃，
> 軟軟的墊子，趴上去滾滾滾，
> 漂亮的項圈，狗牌子亮晶晶，
> 花花的衣服，穿起來像王子，
> 大大的電視，只他一個人看。

這是狗兒 Lucky 自述在家中備受主人寵愛的情景。此處節奏性語言的顯示方式為每一段的第一句為五個字，第二句為六個字。在一、二、三段的最後加強文字重複的效果，傳達出一種動態的感受。

> 你在哪裡？爸比媽咪，找不到你，好怕、好怕，
> 打雷下雨，淅哩嘩啦，乒乒乓乓，好怕、好怕，

路上陌生人，嘰哩呱啦，嘰嘰喳喳，好怕、好怕，

還有車子，轟隆轟隆，鏗鈴框啷，好怕、好怕，

第一次離開家，什麼都不知道，好怕、好怕，

此段為狗兒 Lucky 被主人遺棄後，在街上焦急找尋主人的心情寫照。
此處節奏性語言的顯示方式為每一段最後二句重複使用「好怕、好
怕」。「好怕」是兒童熟悉的一種表達情緒的語言，重複性的使用，是
為了使兒童觀眾充分感染劇中角色的情緒，並強調出語言的節奏性。

〈流浪狗之歌〉

ㄠ嗚～ㄠ嗚～ㄠ嗚～ㄠ嗚～

高矮胖瘦的流浪狗，東南西北的好朋友。

ㄠ嗚～ㄠ嗚～ㄠ嗚～ㄠ嗚～

黑白花黃的流浪狗，品種加起來是聯合國。

流浪狗最自由，天南地北到處走，

綠草當床鋪，彩虹變窗戶。

流浪狗故事多，天南地北到處走，

棉被是雲朵，屋頂是天空。

劇中所有流浪狗苦中做樂，一起高唱流浪狗之歌，試圖忘卻自身所遭
遇到的種種不幸和苦難。節奏性語言顯示在隔段出現以「流浪狗」為
人稱的重複性語言，強化歌詞所傳達的意境。

〈媽媽歌〉

親愛的孩子，你們過的好不好，

媽媽牽腸掛肚很想知道。

> 不管你在哪裡，是讀書還是在玩耍，
>
> 媽咪只是想知道你們過的好不好？
>
> 媽媽、媽媽，婆婆、媽媽，
>
> 有時候嘮叨，有時候煩惱，
>
> 媽媽、媽媽，婆婆、媽媽，
>
> 有時候辛勞，有時候微笑，
>
> 這一切都是為了你好。
>
> 不管你在哪裡，你一定要知道，
>
> 媽咪永遠在這裡，等你回來抱抱。

皇后在「許願路燈」下許下心願，歌詞中顯露出母親對兒女濃厚的親情。此處節奏性語言的顯示是集中在第五段和第七段，由於全首歌詞都是以「媽媽」為主要人物，儘管重複的語言只出現二段，仍能將全段歌詞的韻律感受襯托出來。

在《流浪狗之歌》的劇本中，韻文對白式的寫作模式較多是以歌唱和唸謠的方式呈現，同一首歌曲在劇中重複表現不超過三次，對白的口語表達則是以簡短的句子，淺顯的文字，利用角色間互問互答的方式表現，全劇少見冗長的獨白。緊湊的對白和節奏性強的唸詞，對於推序情節的進行具有加分的效果，其劇本語言的流暢度亦充分符合兒童戲劇的語言表現特質。

（二）劇本語言的趣味性

兒童喜愛說新語和用古怪的聲音說話，甚至唱出無意義之音節，兒童發現這種不受邏輯的限制，自由表露他的心靈的流動會產生快樂，但是這種的表現會受到成人的干預，於是逐漸抑制此種衝動（姚一葦，1980）。兒童對於支配語言的慾望，在日常生活中往往因為禮

教的因素而受到限制，因此，當兒童劇中的人物說出那些不符合邏輯思考、雙關語、重複、和原有記憶有衝突的對白時，往往能產生快感，進而達到提昇心理活動一種愉快和壓力被解放的感受。唯需注意的是，有趣的對白必須和合理的情節相互搭配，對白所呈現之藝術化不宜因觀眾的年齡而降低，更不可以因為討好兒童而刻意出現低俗語彙。

《故事大盜》劇本中趣味性戲劇語言的摘錄如下：

1 不符合邏輯思考

> 水果奶奶：（問大野狼）底下為什麼坐那麼多人？
>
> 大野狼：他們都是來聽妳說故事的。
>
> 水果奶奶：說故事？故事不都是拿來吃，為什麼要用說的？
>
> 大野狼：沒救了，沒救了。
>
> 水果奶奶：（對臺下）大家要記得，吃完故事要用馬桶刷刷牙，用馬桶水漱口！
>
> 大野狼：水果奶奶，妳不要亂教小朋友。
>
>
> 水果奶奶：毛毛蟲你要變成蝴蝶了嗎？
>
> （大野狼一聽水果奶奶這樣說，突然變成一隻滿場飛舞的蝴蝶，飛到水果奶奶身邊吸花蜜。）
>
> 水果奶奶：毛毛蟲你在做什麼？
>
> 大野狼：我在吸花蜜啊……
>
> 水果奶奶：我又不是花。
>
> 大野狼：（崩潰）我也不是蝴蝶。

《故事大盜》中的水果奶奶在打開故事書的那一剎那，即被故事大盜把記憶力給偷走。除此之外，故事大盜還隨著水果奶奶的故事進行，一

一破壞故事中的人物和情節，因此造成故事中的人物角色錯亂，產生出不符合邏輯思考的對話內容。

2 雙關語

> 水果奶奶：從前從前，有三隻小豬。老大叫做大豬哥。大豬哥？好難聽。那叫大哥豬好了。老二呢，叫做弟弟豬。老三嘛，叫做妹妹豬。

> 虎姑婆：這位小姑娘，妳好。我的蘋果又大又紅，妳要不要吃？
> 水果奶奶：我為什麼要吃妳又大又紅的屁股？
> 虎姑婆：是蘋果，不是屁股！哈哈……我這屁股不用錢……不是不是，我這蘋果不用錢，要吃就拿去吃。

豬哥隱喻好色之徒。因此，三隻小豬中的大豬哥之名引發了兒童的聯想而產生了趣味的效果。同樣的，劇本中混同「蘋果」和「屁股」，兒童知道是因為兩者形狀之故所產生的效果，輕易達到雙關語的趣味性效果。

3 重複

> 大野狼：哇哈哈！你問我是「蝦米郎」？我是大野狼。

劇中大野狼的角色每次出現均以此句唸唱開場。無論劇情的轉變為何，即使是命在旦夕之時，仍堅持以此段唸唱開場，不符合邏輯和重複性唸詞使這個角色成為經典的趣味性人物。

4 和原有記憶有衝突

> 水果奶奶：唉，你不是要吃三⋯⋯三⋯⋯（看了看三隻小豬消
> 　　　　　失的地方，變得糊塗起來）三支香腸。
> 大野狼：香腸？
> 水果奶奶：不對不對。三隻蟑螂。
> 大野狼：蟑螂？喂，水果奶奶，妳怎麼會把故事講成這樣？
>
> 水果奶奶：唉，你不是要吃小⋯⋯小⋯⋯（看了看小紅帽消失
> 　　　　　的地方，又變得糊塗起來）小叮噹。
> 大野狼：小叮噹？
> 水果奶奶：不對，不對。小飛象。
> 大野狼：小飛象。
> 水果奶奶：小蟑螂⋯⋯。
> 大野狼：水果奶奶，妳怎麼又叫我吃蟑螂。

水果奶奶因故事中的角色不時被盜，因此無法說出完整的故事。而《三隻小豬》和《小紅帽》又是兒童觀眾最熟悉的童話，因此，當水果奶奶忘記童話中的人名而說出其他名字時，觀眾會因為水果奶奶錯誤的猜測而發笑，因為這些猜測和兒童原始的記憶不同，這種明顯的錯誤是因荒誕而產生的趣味效果。

　　在《故事大盜》中，首先感受到的對白趣味性就是水果奶奶因為記憶力被故事大盜偷走，和大野狼之間產生許多雞同鴨講，將錯就錯的對話，這也是在劇本中產生許多不符合邏輯思考的語言的原因。其次是大野狼的出場調，每次出場必先重複唱唸一段唸詞，使兒童熟悉

該角色的滑稽方式。這部劇本運用了許多兒童熟悉的故事人物擔任劇中的角色，劇本情節亦多與兒童故事內容有關，因此，當劇中人物的對白與兒童所熟悉的故事內容有所不同時，對白的趣味性很快便被揭露。

（三）劇本語言的生活化

　　所謂的劇本語言生活化乃是指劇本在語言的運用上極為生活、自然、幾乎沒有任何表演化語言的痕跡，兒童對於劇中角色的對白能夠清楚地了解。生活化的對白能使兒童主動揣摩劇中情節發展，想像戲劇內容的意義，進而提昇對於戲劇觀賞的興趣。在《雲豹森林》中的主角人物就叫做「小朋友」，這是一個兒童熟悉的稱呼。情節從一位現代的「小朋友」藉由一只爺爺所贈予的里骨啦陶壺不小心闖入一個奇幻的森林開始。進入森林的「小朋友」經歷了爺爺年輕時的所發生的種種事件，在回到現實後，對於爺爺平日怪異的言談和行為也有了不同的看法。

　　劇中「小朋友」所說的、想的、做的和現代兒童沒有多大差別，因此編劇者在戲劇語言的生活化這項條件上必須處理的十分謹慎。該劇本中生活化語言摘錄如下（粗體部分）：

　　　　小朋友：爺爺森林已經沒了，你現在已經搬來都市。這裡是都
　　　　　　　　市，什麼里骨啦陶壺也沒用啦！
　　　　爺爺：你再亂說話爺爺要生氣囉。走！我們去打獵！
　　　　小朋友：我才不會打獵，**我長大了這些老ㄎㄡ ㄎㄡ的故事我不**
　　　　　　　　想聽啦！

　　　　閃電：好了！你們不要這樣。

　　小朋友：嗚……我要跟媽媽講……你……。

　　小朋友：我們要躺在地上裝死，還是爬到樹上去？

　　兕巴巴：噓，你頭殼裝蝸牛喔。熊爬樹比你快，裝死？！他一
　　　　　　腳就把你踩到真正死。

　　巫師：奇里乖，今天是你第一天打獵，有沒有收穫呀？

　　小朋友：有啊！我今天收穫超多的喔。

　　巫師：什麼是超多啊？

　　小朋友：喔……就是很多的意思啦！我跟著蜜蜂找到了花，又
　　　　　　發現好多昆蟲耶！也認識了很多動物！但是……我沒
　　　　　　有打到獵物……。

透過上述的劇本摘錄的片段可以看出，「小朋友」這個人物在角色心理的揣摩上有一種期待被當成「大人」的心態，但在語言的表達上，又離不開兒童的身份。編劇者巧妙的運用這種角色的心態，使「小朋友」以時下流行的生活化語言和森林中其他角色的對話所產生的時代拉距感，滿足了兒童觀眾的優越感。除此之外，此劇中生活化的語言兼處理了戲劇中時間的轉換。「小朋友」以現代人的姿態回到了過去，藉由和過去的世界所產生的互動，突出現代與過去的對比性，並不時以時下流行的話語插入對白，把觀眾從幻想中抽離，回到現實，編劇者技巧性運用生活化的語言顯現劇本語言的多元功能。

四　兒童戲劇特殊性功能：具有教育意義

　　兒童戲劇是專為兒童所編寫的戲劇，與成人戲劇的不同處是在於

其特殊性功能：具有教育意義。這裏所指的教育意義不是像傳統的耳提面命式的說教方式，而是兒童在觀賞戲劇時，透過與劇中人物在情感上互動，深入體會戲劇故事所傳達的意義，這種透過活潑的表演方式所傳達出的教育訊息，最容易達到潛移默化的效果，也非常受到兒童喜愛。

以下就「如果兒童劇團」的三部劇本之教育意義的內容進行探討：

（一）《故事大盜》：童年裡的孩子愛聽故事，父母要把握時間，跟他分享，否則這種幸福的時光稍縱即逝

初讀《故事大盜》的劇本時，讓筆者想起了《查理與他的巧克力工廠》這部電影。二部都是描述劇中主角在童年時期得不到父親的關愛在長大成人後所產生的後遺症。雖然二部作品都是以解開主角的心結，和父親團圓做為結局，但在主角的成長過程中被強迫長大所造成的成長陰影，終究令人遺憾。《故事大盜》的劇本不僅啟發兒童也教育家長。雖然兒童劇通常是以兒童為中心，以娛樂兒童、教育兒童為目的，鮮少有編劇者會以教育家長的主題編寫劇本，但這部劇本卻兼顧教育成人的功用，傳達出兒童戲劇人文關懷的一面。

（二）《流浪狗之歌》：透過歌舞劇的型式，要與親子一起分享負責任的愛以及對生命的尊重

和音樂劇《貓》（Cats）有著類似的情節，主角同為被棄養的小動物。《流浪狗之歌》的劇本主題是責任感的建立，對於寵物不能憑一時的喜好而任意棄養。編劇者將流浪狗角色擬人化，每隻狗兒都有自己的故事，不管故事的起頭為何，這些狗兒相聚在高架橋下時都有一個共同的身份，以旅行代替流浪，以強顏歡笑代替對生命的無奈。結局不以傳統戲劇大團圓收場的方式畫下句點，而是以一種平和的態度和

對未來充滿希望的方式落幕。此劇不僅培養兒童觀眾發揮同理心、建立責任感，更重要的是傳達出一種對生命的愛、關懷和希望的感受。

（三）《雲豹森林》：人類是大自然生態圈的一部分。我們應該要尊重祖先，愛惜資源

以一只里骨拉陶壺開啟雲豹森林的探險之旅，主角「小朋友」和爺爺的祖孫關係也因為這場探險之旅而拉近了距離。這是一部以關懷大自然生態為主題的兒童劇劇本，通常這樣的主題都難脫離教條式的對白，不過，此劇倒是巧妙地運用了兒童喜愛的探險方式為引導，以魔幻的方式進入森林，透過在森林中所發生的事件了解保育自然生態的重要性，絲毫不感覺嚴肅的主題所帶來的負荷。「小朋友」這個角色使兒童自然的產生移情作用，學習思考和家中長輩互動的情形，也促使兒童主動關懷長輩，尊崇長者。此劇的教育意義從親情的關懷延伸到對大自然萬物的敬仰，從小愛（祖孫親情）到大愛（萬物生態），拉高了兒童戲劇的教育層次。

五　結語

兒童戲劇是藝術嗎？翻閱臺灣的兒童戲劇的歷史，在《中國話劇史》一書記載：「我國兒童戲劇興起甚早，大約在民國十五六年之間，全國統一，教育當局為了推行國語運動，由黎錦暉諸人編了許多國語補充教材，投合兒童表演興趣，編排了一些歌舞形態的童話故事，如『葡萄仙子』、『明月之夜』、『麻雀和小孩』等，常在學校遊藝會裏演出，曾經風行一時，且收到輔助推行國語運動的功效。由於這類歌舞劇不斷的演出，才漸漸形成兒童劇的雛形。」之後在民國二十六年，「七七」抗戰爆發，臨時組織的孩子劇團，分赴各地從事抗敵宣傳活

動。從歷史中可以看出，兒童劇團的興起是具有目的性的，不論是為推行國語教育或是政治宣傳活動，它的存在價值不是建構在兒童身上。

隨著時代的進步，並鑑於國外兒童劇的盛行，國內自民國六〇年代開始有留學歐美的學者李曼瑰推行兒童劇運動，七〇年代教育部頒訂「兒童劇展實施要點」，八〇年代有戲劇專業學者成立的方圓劇場推廣兒童戲劇演出活動，自此之後，兒童戲劇的發展隨著國內對於兒童教育的重視，開始趨向以教育兒童、娛樂兒童為主要目標。現在設立有案的二十餘個兒童劇團中，有各類型的兒童劇表演：舞臺劇、偶劇、人偶劇、黑光劇、兒童京劇、兒童豫劇、兒童舞劇等。無論是在編劇、製作、表演都趨向專業的戲劇演出水準，期望隨著戲劇教育在國內的推廣，兒童戲劇的發展也能獨立成為一門藝術，專為解放兒童的幻想力所設計。

本文以「如果兒童劇團」三部劇本為研究題材，分別探討說書人角色扮演之功能、兒童戲劇語言特質及兒童戲劇特殊性功能三項主題在劇本中的呈現方式，目的是期望能將兒童戲劇劇本以學術研究的方式進行更深入的探討和分析，透過學術研究的成果將本島的兒童戲劇分齡化、精緻化，提昇劇本內容的廣度和深度，亦期待國內的兒童劇團在未來繼續創作出精采的兒童劇劇本和兒童戲劇表演，娛樂兒童，教育兒童。

參考文獻

中文書目

姚一葦　《美的範疇》　臺北市　臺灣開明書店　1978 年

吳若、賈亦棣　《中國話劇史》　臺北市　行政院文化建設委員會
　　　1985 年

葉莉薇等　《認識兒童戲劇》　臺北市　中華民國兒童文學學會
　　　1988 年

曹其敏　《戲劇美學》　臺北市　五南出版社　1993 年

林文寶等　《兒童文學》　臺北市　五南出版社　1996 年

張美妮、巢揚　《幼兒文學概論》　重慶市　重慶出版社　1996 年

林　良　《淺語的藝術》　臺北市　國語日報社　2000 年

張曉華　《創作性戲劇原理與實務》　臺北市　成長文教基金會
　　　2000 年

王友輝　《獨角馬與蝙蝠的對話——童話劇場》　臺北市　天行國際文
　　　化公司　2001 年

曾西霸　《兒童戲劇編寫散論》　臺北市　富春出版社　2002 年

英文書目

Anderson, Gordon T.R. *Children and Drama*. New York: Longman
　　　Inc,1981.

Bolton,Gavin. *Towards a Theory of Drama in Education*. London:
　　　Longman,1979.

Davis, Jed H. & Watkins, Mary Jane Larson. *Children's Theater for the child audience*. New York: Harper & Row Publishers, 1960.

English, D. Anthony (ed.). *The Elements of Drama*. London: Macmillan Publishing Company, 1994.

Esslin, Martin. *The field of drama: How the signs of drama create meaning on stage and screen* .Methuen London Ltd, 1987.

Erikson, Erik H. *Childhood and Society*. W. W. Norton & Company, 1993.

McCaslin, Nellie (ed.). *Children and Drama*. University Press of America, 1985.

McHugh, Dennis. *Theatre: Choice in Action*. R. R. Donnelley & Sons Company, 1995.

Miller, Darla Ferris. *Positive Child Guidance*. Thomson Delmar Learning; 4 edition, 2003.

Piaget, Jean. *The Psychology of the Child*. Basic Books, 2000.

附錄一

「如果兒童劇團」二〇〇〇年至二〇〇五年大型演出演出年表

二〇〇〇年　第一口大戲　《千禧蟲蟲歷險記》

二〇〇〇年　第二口大戲　《隱形貓熊在哪裡》

二〇〇一年　第三口大戲　《故事大盜》

二〇〇二年　第四口大戲　《媽媽咪噢！》

二〇〇二年　第五口大戲　《流浪狗之歌》

二〇〇三年　第六口大戲　《雲豹森林》

二〇〇三年　第七口大戲　《輕輕公主》

二〇〇三年　第八口大戲　《林旺爺爺說故事》

二〇〇四年　第九口大戲　《你不知道的白雪公主》

二〇〇五年　第十口大戲　《統統不許動：豬探長祕密檔案》

二〇〇五年　第十一口大戲　《誰是聖誕老公公》

——本文原刊於《美育》第 152 期（2006 年 7 月），頁 81-89。

Play, Portray, Perform
——教育戲劇面面觀

一 教育戲劇，開門！

我國將戲劇作為媒介及工具應用於其他學科學習與學校活動，是隨著九年教改新課程的實施，正逐漸落實的目標。但是，世界上其他的先進國家，無論是在英國的「教育戲劇」（Drama In Education）或美國的「創造性戲劇」（Creative Drama）理論的影響下，將戲劇作為一種教學的輔助技術，運用於課程發展中的成果已出現了許多值得學習的面向和借鏡之處。

而所謂的教育戲劇是運用戲劇和劇場的技巧，從事於學校課堂的一種教學方法。它是以人性自然法則，自發性地與群體及外在接觸。在指導者有計劃與架構之引導下，以創作性戲劇、即興演出、角色扮演、模仿、遊戲等方式進行。讓參與者在互動關係中，能充分發揮想像，表達思想，由實作而學習。以期使學習者獲得美感經驗，增進智能與生活技能（張曉華，1994）。戲劇的教室課程學習方面之相關理論雖然起源自一九三〇年代，不過每個國家的實施情形和研究成果因時空背景、國家政策之差異，各自出現了不同的面貌，我國實施的進程算是此領域中的新生兒。因此，本文首先擬將參考 *Research in Drama Education* 及 *Youth Theatre Journal* 二份國內僅有關於戲劇教學、劇場教學、教育戲劇的學術性期刊內容，挑選具有發展特色的國家或研究

單位，將國外教育戲劇的實行概況做簡要的介紹，然後進一步探討關於戲劇智能議題的發展，希望能開展國內教師們對於戲劇教學多元面向的思考空間。

二　教育戲劇的發展現況

（一）以日本、澳洲、蘇俄、希臘的發展經驗談起

　　和我國鄰近的日本，早在一九七〇年就由英國創作性戲劇大師布萊恩‧魏（Brian Way）將「創造性戲劇」引進，為教育戲劇在日本的發展暖身，但卻未能即時啟動戲劇和教育結合的理念。[1] 雖然日本現在有超過二百個專屬為兒童及青少年表演的劇團，也培養了許多從小看戲的兒童觀眾，但對於西方國家將戲劇運用於課程活動中仍有實際推行的困難。日本川村學園女子大學教育系教授 Yuriko Kobayashi（2004）在探討日本教育戲劇的教學困境時發現，根究其原因和我國頗為相似，都是源於相關單位對於戲劇這個學門及戲劇教師培訓的不重視，師資培訓的課程因此呈現極為缺乏狀態，導致師資嚴重不足，當然也就造成推行的困難。雖然有些學校倣效英國的作法，請劇團的演員擔任兼職戲劇教師的工作，但這種沒有教育背景和教育理念的教學方式難免產生教學政策的偏頗，因此，這樣的作法也引發了改革的聲音。值得慶幸的是，這些現況已透過該國相關領域的學者提出，並發表於

[1] 有關布萊恩‧魏的戲劇模式分析，可參閱林玫君：〈課程統整面面觀──以創造性戲劇為主軸〉，「幼兒教育課程統整方式面面觀學術研討會」論文（臺北市：國際兒童教育協會中華民國分會，2000 年）。

國際性的研究性期刊中，期待能引起相關單位的關注。[2]

　　而澳洲教育戲劇推行所面臨的困境則是在於戲劇教育者（drama educator）以及戲劇教育（drama education）學門的定位問題。以澳洲格里菲斯（Griffith）大學為例，該校的藝術學院將其學術領域定位在戲劇、舞蹈、音樂及視覺藝術四大藝術類項，但戲劇總會在另外三項獨立發展過後才被重視的科目（如同臺灣在美術和音樂教育發展了四十年過後，戲劇才起步），戲劇當然也就淪為藝術學群中的小支。該校教育系教授 John O'Toole（2002）認為戲劇固然架設了一個綜合性的大框架可以容納美術、音樂與舞蹈的加入，但由於對於技術性的素養要求不如另外三類嚴格，因此容易被忽視。而戲劇教育學系在澳洲的大學分類下是設置於教育系所，因此就讀的學生很自然的因興趣不同而被區分為二類，一類是對戲劇有較濃厚的興趣；另一類則是對教育較感興趣，但如何在這二類中取得一個平衡點，使學生能符合自己的興趣發揮所長，並能順利就業，則是該國戲劇教育課程目前需要調整的目標。[3]

　　反觀蘇俄和希臘，一是兒童戲劇史發展完備的國家；一是西方戲劇的源頭之地，在這二個國家中戲劇和教學融合情形又是呈現何種風貌呢？

　　在二次大戰的前後，蘇聯的兒童戲劇成為世界最重要的戲劇之一。七十多種劇目構成蘇聯三十六類兒童戲劇，並分別歸納為（一）

2　有關日本兒童戲劇與教育戲劇發展史等相關研究，可參見小林志郎：〈日本之戲劇教育與教育劇場多樣的面貌——日本戲劇與劇場教育的真正本質〉，《國民中小學戲劇教育國際學術研討會論文集》（臺北市：國立臺灣藝術教育館，1992 年）。

3　英國早在一九八〇年在就有類似的論戰產生：「戲劇教學是教學手？還是藝術教育手？」見鄭黛瓊：〈游溯戲劇教育的原鄉——英國戲劇課程扎根現況〉，《美育》第 135 期（1993 年 9 月），頁 42-47。

介於七至十二歲的歷史劇、傳記劇、綜藝喜劇。（二）介於十二至十四歲的兒童劇，以及（三）青春少年時期有關現代生活的兒童劇三類（王生善，1999）。雖然當時的戲劇是一種教育兒童的工具，表演主題多以闡揚社會寫實主義、美化馬克斯主義為主，主題生硬，無法激起兒童主動看戲的動力，但這似乎也成為兒童消極的接觸戲劇的一種方式。

蘇聯早期的兒童戲劇和歐、美的境遇相同，多數是由非專業的成人演員和兒童一起擔綱表演。這種情況持續到一九五〇年左右獲得改善，專業的成人演員成為兒童劇的主要表演者。一九二〇年，為加強美學教育的內涵並破除意識形態操弄藝術的困境，蘇聯教育當局推出劇場文學（theatrical-literate）的教育課程。此課程以學習欣賞戲劇演出，學習如何當一位觀眾為主要學習目標。兒童從六歲開始就必須背頌「劇場字母表」（theatrical alphabet），九歲起規定閱讀戲劇字典（theatrical dictionary），十三歲起則可進入劇院看戲，並由專業人員於演出後帶領兒童一起討論演出的內容，目的是為了使兒童能了解劇場的語言，進而懂得如何欣賞一齣戲（Water, 2004）。蘇聯的戲劇教學課程是使學生直接走入劇場，從戲劇表演中獲得學習的內在，這是和其他國家的戲劇教學課程截然不同的情景。

無獨有偶，加拿大布魯克大學（Brock University）教育系助理教授 Debra McLauchlan，也曾帶領六位高中學生（同班同學）進行為期六週的兒童劇場的教學課程，其研究主題為「高中戲劇課程中的合作創造力表現」（McLauchlan, 2000）。作者以教師和研究者二種身份帶領學生，歷經四個階段：準備期、潛伏期、說明期及驗證期，試圖研究合作創造力在兒童劇場中的效能。學生先藉由團體討論，自行創作劇本，然後輪流擔任不同的職務：演員、佈景道具、服裝、燈光、音樂設計與製作，每一種職務都必須實際操練的經驗。McLauchlan 將劇

場做為一種學習戲劇和戲劇教學的起點，在劇場中帶入不同的戲劇主題討論、創作、表演，將戲劇教學從教室移轉到劇場，學生遵循的教室規範轉變為劇場守則，打破教師和學生之間的制約規範，試圖激發出參與者高度的精力、專注和合群的效能。

　　一九八〇年起，蘇俄廢止了義務性的美學教育（aesthetic education）課程，使其成為一門自願學習的學科。在兒童劇的表演前也不再有引言人發表高論，為政治議題呼口號。根據美國威斯康辛大學劇場及戲劇系（Department of Theatre and Drama, University of Wisconsin-Madison）教授 Manon van de Water（2004）的觀察，二十一世紀的蘇俄，隨著國家的變遷及政府的改革，兒童劇團也面臨了轉型的改變，除了不再細分兒童觀眾的年齡，大型舉辦國際兒童劇場節慶（International Festival of Theatre for Children）活動，並且也開始將劇場名稱以英文命名（例如：The New Generation Theatre）期待能藉此開啟不同文化型態的交流空間。兒童戲劇無形中搭建了該國和其他國家文化交流的橋樑。[4]

　　希臘則是從一九八〇年起開始發展戲劇和劇場教育（drama and theatre in education），教育對象設定在學齡前及學齡兒童。雖然起步的時間不長，但和其他國家不同的是，希臘教育和宗教事務部（Hellenic Ministry of Education and Religious Affairs）在當時考慮到推行「教育戲劇」恐會面臨到師資不足的窘境，因此在推行之前，先召集全國教師進行集體的相關培訓課程。在啟動「教育戲劇」成為正式學科之前，希臘的教育單位已做了妥善的準備，間接加強了推行的速度。根據希臘色薩利大學劇場及戲劇系（Drama in Education at the University of

4　有關蘇俄兒童偶劇的發展概況，可參閱鄧志浩口述，王鴻佑執筆：《不是兒戲——鄧志浩談兒童戲劇》（臺北市：張老師文化公司，1997 年）。

Thessaly）教授 Persephone Sextou（2002）的觀察，該國目前戲劇師資的來源，仰賴於希臘許多大學設有劇場教育的課程（Theatre Education classes），使學生在畢業後可以投身於學齡兒童的教學行列，擔任戲劇教學的老師。另一方面，亦有些兒童劇團的專業演員利用課餘時間到學校輔導學生排戲，以鼓勵學生參加大型節慶活動的遊行演出。一九九〇年，劇場教育（Theatre Education）已被納入希臘國家課程（The Hellenic National Curriculum）之中。一九九三年，由政府輔導出版之戲劇教科書及教師手冊一併發行，將戲劇設定為一種學習語言、數學、歷史、地理及其他學科的工具。希臘政府推行劇場教育的時間雖然不長，但卻提供了戲劇與教育融合的典範。

（二）個案分享：敘事、寫作與博物館劇場

1 波蘭華沙社會心理學大學（Warsaw School of Social Psychology）教授 Jerzy Trzebinski（2005），曾嘗試將「創造性戲劇」元素中的「解決問題」和「故事情境想像」的技巧與 Bruner（1986）所提出的「敘述性模式」（narrative mode）結合，做為宣導道德教育的方法。此研究以「勸說骨髓捐贈」為主題，試圖分析國小五年級的受訪學生，在經過上述兩種引導教學結合的模式後，是否能提高對於白血病病患的惻隱之心。作者在敘述性理解的過程中不斷的加入對話、詮釋和互動角色的機會，使學生藉此得到探尋意義、重構經驗和想像的感受，試圖提高受訪者捐贈骨髓的意願。作者在研究成果中提到：「將戲劇的技巧和敘事結合，對於協助兒童認知社會互動的情況和提昇道德涵養的觀念是具有迅速的成效。」

2 在美國具有戲劇教學的主流學府之稱的「亞利桑那州立大學劇場教育系」（Theatre Education and Outreach in the School of Theatre Arts at the University of Arizona），該校教授 Barbara McKean（2002），則和

當地的小學合作，針對輔助國小六年級兒童寫作技巧的提昇，設計了一套輔助寫作的戲劇教學活動，其中包含了：構想內容（Ideas and content）、情節組織（Organization）、字彙的選用（Word Choice）、聲音（Voice）等，並實際於課程中實施。希望透過戲劇的互動功能，使學生快速融入情境，達到藉由身體的動能訓練與自身對話、藉由聲音的變化掌握人物情緒的表達、藉由即興的對話增進其組織情節的一貫能力。戲劇教學活化了學生的思路，原本被動性思考的寫作課程，轉化成一種主動性的創作機能。

　　3 教育戲劇的發源地英國，去年則出現一種新型態的教學方式：「博物館劇場（museum theater）」。這項研究由曼徹斯特大學（University of Manchester）資深戲劇教授 Anthony Jackson 主持，英國國家基金會贊助實行，英國「帝國戰爭博物館」（IWM）與「人民歷史博物館」（PHM）協助，將八個班級的國小六級學生（年齡十至十一歲）分為二組，第一組以傳統博物館參訪方式進行教學，稱為「非劇場團體」（non-theatre groups）；第二組則將博物館設定為劇場，稱為「劇場團體」（theatre groups）。在第二組學生參觀博物館時，由演員扮演被展覽的人物，針對曾經發生與此等人物相關的事件進行吟唱及獨白的表演，使學生自然的融入歷史，並為這些角色撰寫獨白作為文學創作的一種方式。Anthony Jackson（2005）因此而提出了一個新的學習概念「博物館劇場（museum theater）」，即將博物館的展示品或主題展覽區設定為一種真實性（authenticity）的象徵，使學生在「真實」情境的環境中受到感染，並藉由戲劇表演的互動技巧和想像激發提高學生的學習興趣、觀察和想像的能力。整體而言，「博物館劇場」跨越了戲劇教學中的空間／劇場的限制，亦跳脫了美術／戲劇、動／靜態的傳統學習的方式，是一項將戲劇與劇場技巧應用於教學活動中的新興案例。

三 戲劇的可「玩」性

(一) 初探「玩——戲劇 (play-drama)」

奧斯陸大學 (Oslo University) 教育系助理教授 Faith Gabrielle Guss 致力於兒童戲劇教學及其相關研究約有三十餘年。除了教學與編導兒童劇之外，她的研究焦點是著眼於兒童戲劇美學、兒童文化美學等相關議題，在挪威的兒童戲劇界具有相當重要的份量。[5]在她近期的研究論文中 "Dramatic playing beyond the theory of multiple intelligence". (2005)，她提出了一個新的概念名詞「玩——戲劇 (play-drama)」。這個名詞的定義是：孩童在集體表演的社會文化背景下，所展現的自發性戲劇。它所強調的並不只是個別兒童的符號支配程度，而是符號支配透過群體戲劇表演所展現出來的文化美學過程。

在這篇論文中，Guss 論述的中心是將「玩——戲劇」架設在 Howard Gardner 博士所提出的「多元智能理論」基礎上闡述。[6]Gardner 認為符號表演價值是由人際與個人智能演化而來，而非由戲劇智能，造成戲劇和劇場這兩項，在教育課程領域中未能得到與其他主題同等的認同。有鑑於 Gardner 理論對戲劇和劇場之相關爭議性，Guss 因此從研究中提出另一項觀點：以「玩—戲劇」作為一種符號系統進行分析。

根據 Gardner 的說法，符號系統為：「在文化中成形的意涵系統，掌握資訊的重要形式。語言，圖片，數學是三個人類存活和生產的重

5 Guss 的博士論文 *Drama performance in children's culture. The possibilities and significance of form*，已於二〇〇一年出版。

6 霍華得·嘉納 (Howard Gardner) 著，莊安祺譯：《7種 IQ》 (*Frames of Mind*) (臺北市：時報出版公司，1998 年)。

要符號系統。人類智能的首要獨特性就是與具體符號系統之間的自然『結合』作用。」其他符號系統包括肢體動作、音樂、空間與「個人系統」等。Gardner 更進一步提到：「人類之所以和其他生物不同，就在於其智能的獨特性，具備同時使用各種符號行為的潛能：符號察覺、符號創造、參與各類型有意義的符號系統……。一個符號可傳達心情、感覺、語調……，將重要的表達功能納入符號後，我們便可談論所有的藝術符號，從交響樂到方塊舞，從雕塑到不規則線條圖案等，都具備表達隱含意義的潛能。」

從戲劇教育者與研究者的角度來看，Gardner 對二到五歲孩童的特性描述是具有吸引力的。Guss 在論文中大量引述 Gardner 的研究，是為了強調 Gardner 對符號表演的構思，如同對其他孩童的符號行為一樣，具有相當重要性：「孩童的符號發展期間發生具有重大意義的事件。年齡二到五歲象徵基礎符號發展的時期；孩童能夠了解並在語言（句子和故事）、平面符號（圖片）、立體符號（黏土和積木）、肢體動作符號（跳舞）、音樂（歌曲）、戲劇（扮演遊戲）、某些數學以及邏輯思考方面，進行實際的創造，包括對基本數字運用和簡單因果解釋。這個時期結束，當孩童們進入校園，他們已擁有初期或者簡略的符號知識，他們往後幾年會展開對符號更完整的掌握。」

Guss 認為上述論點的缺點是符號產物（「故事和商籟詩」，「舞臺劇和詩歌」）是符號系統存在的意義，但扮演遊戲被視為戲劇，與兒童早期在音樂、舞蹈、語文、圖繪中的符號產物相同。但是，扮演遊戲與藝術符號之間的關係因為被視為兒童的符號產物，而未得到更進一步的發展。兒童的音樂、運動感、空間和語文能力是依據審美感和藝術前因進行描述。舉例來說，音樂智能是依照孩童對鑑賞音質和律動品質之敏感度等，以及精通音樂的傾向。在 Gardner 對培育這些其他符號能力的建議中，它們與成人藝術形式的相連性是非常清楚的，

尤其是在探討研究發現對圖繪藝術教育的隱喻部分。但是，扮演遊戲
並沒有從此論點來構想。這其中缺乏了關於扮演遊戲的審美品質、以
及將扮演遊戲作為戲劇智能場位的概念化過程。Gardner 並未設定戲劇
智能。然而，Gardner 的文章也可被解讀為，在扮演遊戲中表演的能力
就等於在孩童文化背景裡的執行力。但是 Gardner 並沒有討論這些背
景的脈絡。戲劇能力沒有被概念化，且扮演遊戲的提昇也沒有從戲劇
和劇場藝術教育的觀點進行探討。

　　Guss 的重點並非質疑戲劇智能未能歸類於多元智能的一項，事實
上，戲劇智能所呈現的是一種綜合性的智能表現，而非獨立的智能。
若要跳脫戲劇的框架自成一體而展現其獨立性，就必須將兒童在戲劇
扮演中的表現單純化，這也是「玩——戲劇」一詞被創造的必要性。
戲劇性扮演是兒童生活中相當重要的遊戲和自我娛樂的方式之一。但
若將兒童的戲劇性扮演直接歸納為戲劇，而放棄探討其內部隱含的訊
息，是非常可惜的。因此，Guss 認為，在 Gardner 所探討的七大獨立
智能中，若能將兒童的戲劇性扮演活動，也就是「玩——戲劇」自成
一格，使其具備被研究的價值，以及獨立的符號系統，那應該會有更
多來自於兒童的符號訊息值得研究。

（二）「玩——戲劇」之象徵美學概念

　　在一個光亮的大房間，Tessa（三歲八個月）和 Hilde（五歲一
　　個月）安靜地進行扮演活動。他們是照顧嬰兒的母親。Tessa 走
　　去書架找了一本書讀給嬰兒聽。她找到的是小紅帽。在封面
　　上，有隻水藍色的野狼，有著過大的頭和血盆大口。這張圖刺
　　激 Tess 表演的靈感和想像，開始了長達四十分鐘的戲劇性扮演
　　活動。手中拿著書的 Tessa，向 Hilde 走去並且宣布：我們要去

抓野狼！媽媽們變身為野狼獵殺者，場景跳到野狼被捕，並受到多種方式懲罰。

Tessa 和 Hilde 對著用 L 型積木的野狼開槍。野狼受了傷。Tessa 將它關在一個由大方型枕頭組成的廣場。她接著提出拷打野狼，Hilde 加入野狼獵者行列，他們站在階梯椅上，然後反覆地撲向一公尺外的幻想野狼（床墊）。這個動作是循環的，從椅子到床墊，再回到椅子。他們嘲弄野狼，之後再撲向它。他們宣稱野狼死去，可是他們繼續撲向它。現在，他宣稱野狼真的死去，可是他們還是繼續撲向它。

逐漸地，在返回椅子的空間，Tessa 的行為從她和野狼的掙扎，轉移到一匹野狼與七隻小羊和三隻小豬的童話故事。因此她創造了第三層面的行為。這個精神上的轉移，從旁白結構來看，是可能的，因為 Tessa 實際上扮演了第三個角色，也就是旁白。用旁白聲音去架構情節，她模仿聲音，用音效去呈現對一隻野狼敲七隻小羊家門的情況。舉例來說，做為旁白者，她說「然後有人敲著門」，她敲著地板並說 knock knock。這個童話故事在三隻小豬抵達，拯救小羊後結束。Tessa 以旁白的身份說：「他們切下野狼的手臂和腿」！[7]

以上這段記錄是從 Guss 的同篇論文所摘錄，作者藉由 Tessa 在「玩——戲劇」中的表現，說明兒童應有自屬一格的象徵性美學生活，

[7]　Guss, F. G. *Drama performance in children's culture. The possibilities and significance of form.* Oslo: Oslo Vniversity College Press. 2001. pp100-102。

即兒童透過象徵性的玩物、人物，自行創造出一個象徵性的情境，使兒童可以抓到不被了解的內在慾望。不過，作者並未進一步提出她的看法。「玩——戲劇」的活動是如何有別於一般戲劇性扮演遊戲，而「玩——戲劇」的活動是否彰顯出兒童和成人之不同，使其具有特別值得分析的意義呢？據此，筆者將以下列二個觀點提出補充：

1 顛覆・差異・自由創作

在每一次戲劇扮演的過程中，兒童都在經歷一個變成「某人」的過程。過程中兒童可以沉浸在自由自在不受成人干擾的遊戲文化中，他們有機會、有空間、有自由支配一切，質疑、代表自己說話、表現、轉換、定義他們自己。兒童可以嘗試採納不同的立場觀點，可以重新定義他們自己的身份，掌控自我定義的權力。一般戲劇扮演遊戲都有可能使兒童達到這樣的滿足感，但不同是，在「玩」——「戲劇」的過程中兒童可以任意顛覆語言的限制，打破語言受限於中心、結構、形式等框架，將封閉、僵化、與凍結的意義透過「玩」的方式釋放出來。

Tessa 的行為即是一個最好的例子，她以旁白的身份將戲劇性扮演的角色拉到第三個層面，並由於旁白身份的成立，將戲劇的情節從傳統的童話中解構。不僅如此，她先以建構自我對話和自我空間完成角色的身份認定，再運用旁白的技巧，去除戲劇情節的結構與必然性，從不斷產生差異中的自由遊戲中再產生「玩——故事」（Play-Stories）的效果（Zayda, 2000）。

在「玩——戲劇」的定義確立之後，才能劃清符號運用與實際存在事物之間的關係，並揭露它們之間的界限乃是永遠不能克服的差異。而這種不斷產生差異的差異，不但真正揭露了語言符號和實物之間的差異、個人之間的差異、種族文化的差異，也為兒童的戲劇性扮

演和自由創造，提供另一種詮釋的方式（Neelands, 2004）。

表面上看來，Tessa 的個案記錄和一般兒童教室活動的記錄並無太大的差別，但若從解構的角度觀察可以發現，Tessa 還未滿四歲，卻操弄著多種人物和複雜情節狀況。她的獨白結構轉換讓她可以解構童話，然後再將碎片黏在一起成為新的組合。我們可以把 Tessa 的表演視為多元聲音和模糊的找尋過程。她的意識存在於數個童話意識的門檻邊，不斷地進行與數個童話意識的對話，在這個對話門檻，她帶來無特定意涵、沒有結論，或者最終的真相，只有短暫真相的存在。

至此，回顧 Guss 所定義的「玩——戲劇」（play-drama）一詞，似乎有較清晰的概念出現。其實，「玩——戲劇」和「戲劇遊戲」的內容有許多相似處。「戲劇遊戲」是指兒童扮演不同角色，並在情境互動下所進行的自發性創造，兒童在遊戲中經由行為與口語表現其生活經驗（Rosen, 1974）。更明確的說，戲劇遊戲的互動行為發生在二個以上的兒童之間，孩子們經由扮演重塑生活經驗，同時也創造一種新的生活型態（Christie, 1982）。而這二個用詞真正的差異處是「玩」（play）這個字。它代表一種顛覆結構、非語言的（nonverbal terms）與隨時可以建構與解構故事的特質。在「戲劇」之前冠上「玩」字，即突顯了它更加不同於戲劇扮演（Play making）或教室戲劇遊戲（Theater Games For The Classroom）的特質，它可以任意遊走於遊戲規則的邊緣。它所強調的是以「人」為主體，而非扮演的內容。它專注於兒童在扮演過程中，如何創造和參與、如何處理跳躍性的思考模式及拼貼故事的想像來源。在「玩——戲劇」的活動中，戲劇只是一個媒介物，重點是兒童如何經由這個媒介物發現內在的自我。而觀察者則是藉此進一步剖析兒童原始的創造力。

2 重複・急轉・幻覺實踐

從 Tessa 在長達四十分鐘的「玩——戲劇」活動中的表現,可以發現,她在扮演野狼和獵人的角色的同時,處理了多次戲劇中所謂的「急轉」的過程(從野狼變成獵人、獵人變成野狼),透過這種急轉的情節產生對比,透過對比產生驚奇與衝突,透過衝突的瞬間所引發的哀憐與恐懼,達到一種情感共鳴的過程,而這必然是來自於幻覺持續的效果。對專業演員而言,這種持續幻想的效果,是需要不斷排練、產生記憶而來。但對兒童而言,卻是一種在生活中隨時進行的扮演和想像活動。

旁白,也可以稱做是一種故事敘述(story telling),Tessa 以敘述故事的方式,一邊表演兼一邊敘述,充份掌控情境的發展。當她進行語言、聲音、角色的轉換時,不需要完全拋棄遊戲的經驗,故事敘述的功能在於允許遊戲(表演)者從「此時此地」中的直接抽離,賦予遊戲(表演)者在戲劇遊戲中發展更詳盡和複雜的計畫,但無論如何,在活動結束時表演者會確認這是一個故事的完成(Zayda, 2000)。旁白的角色為 Tessa 建立一個新的幻覺,再破除一個幻覺,此模式不停的循環,以致於四十分鐘的「玩——戲劇」活動能持續不歇。

Guss 所謂的「玩——戲劇」所代表的象徵性美學,若透過 Tessa 的案例進行分析,筆者將它歸納為是一種兼具表演者和觀眾的兒童心理活動和身體的感官變化的經驗。當旁白的敘述進行時,Tessa 正幻想著故事該如何發展,想像先出現在腦海中,下一步即開始以實際的表演實踐自我想像的畫面,幻想與實踐在極短的時間內履行,帶來想像得以實踐的無限快感。除此之外,它所呈現的象徵意義,來自於 Tessa 所建構的表演符碼。兒童喜愛自導自演、愛演戲、愛作戲,但不一定都是屬於具有表演特質的形式,喃喃自語的玩扮家家酒也算是自導自

演的扮演遊戲，而 Tessa 在「玩——戲劇」中的表現和一般兒童進行的扮演遊戲的不同處，是來自於不斷重複的表演，使觀察者可以藉由重複的表演確定訊息的存在，繼而產生研究的根據及論點的建立。

Tessa 在「玩——戲劇」中的角色分配圖

四　小結

　　戲劇提供了人類心理層面最基礎的需求，無論是看戲或演戲，都反映出人們對更深刻之真實生活的渴求。戲劇本身除了有娛樂休閒、藝術人文、事物具體重現等功能之外，對於參與其過程的演員而言，更是具有開發肢體聲音潛能、內在情感抒解掌控、擺脫主體意識的侷限等，諸多正面提昇的教育功能，因此早被運用在社區教育劇場上，在心理諮商輔導領域更是占有相當重要的地位（廖曉慧，1994）。

　　然而在戲劇發展中，我們往往將目光投向成人對於戲劇的表演能力，忽視了兒童在戲劇表演上所能夠獲得的啟發，進而從此展現出存在的表現慾望。兒童世界存在更多成人世界裡面的夢想，人生如夢這句話正可以運用於兒童現實生活上。對於喜歡超越現實，或者說處於現實世界之外的兒童的視野而言，他們或許最能實踐出自己的生命觀與純潔的情懷。他們是最超現實的實踐者，但也是最富創造力的生命個體。盧梭在《愛彌兒》中提到：「憐憫，這個按照自然秩序第一個觸

動人心的相對的情感,就是這樣產生的。為了使孩子變成一個有感情和有惻隱之心的人,就必須使他知道,有一些跟他相同的人也遭受到他曾經遭受過的痛苦……。因此,任何人都只有在他的想像力已經開始活躍,能使他忘記自己,他才能成為一個有感情的人。」[8]盧梭對於兒童教育的理念充滿著理想主義的色彩。然而,教育不正是依據一種理念,試圖創造出受教者的理想性人格之嘗試嗎?因此,實際上,想像自己與對方處於相同情景的同理心正是戲劇表現上最根源性創造力的起點。這個世界也將因為這種想像力而變得充滿感動與溫馨。基於這種戲劇的本質與兒童精神層次上的特質,將戲劇作為一種媒介運用於教學上,對兒童的人格塑造上的影響十分值得開發與期待。

隨著九年一貫的教改政策的實施,相信會有更多同好投入教育戲劇的教學或研究行列,無論是將戲劇運用在語文教學的應用、指導學生製作戲劇、戲劇在幼兒教育及心理發展的運用、戲劇與兒童文化之議題教學、戲劇在特殊教育方面的應用、戲劇與心理輔導或戲劇與其他藝術課程的統整……等,它所涉及的多元面向從教學實務到輔導治療,皆值得我國政府重視這塊領域的發展,並期待相關單位能提供更豐富的資源為後盾,積極培養人才,提供教師進修和第二專長的培育空間,為戲劇教學發展出更多的種類及方向,為兒童研發出更適切的教學方式。

8　盧梭(Jean-Jacques Rousseau)著,李平漚譯:《愛彌兒》(Emile)(臺北市:五南圖書公司,2000 年),頁 304。

參考文獻

中文

（一）專書

亞里斯多德（Aristotle）著　姚一葦譯註　《詩學箋註》（*Poetics*）　臺北市　臺灣中華書局　1992 年

鄧志浩口述　王鴻佑執筆　《不是兒戲——鄧志浩談兒童戲劇》　臺北市　張老師文化公司　1997 年

霍華得・嘉納（Howard Gardner）著　莊安祺譯　《7 種 IQ》（*Frames of Mind*）　臺北市　時報出版公司　1998 年

盧梭（Jean-Jacques Rousseau）著　李平漚譯　《愛彌兒》（*Emile*）　臺北市　五南圖書公司　2000 年

德希達著　張寧譯　《書寫與差異》（*L'ecriture et la difference*）　臺北市　麥田出版公司　2004 年

孫惠柱　《戲劇的結構與解構》　臺北市　書林出版公司　2006 年

（二）期刊論文

林佳慧　〈教室中的社會戲劇遊戲〉　《幼兒教育年刊》　第 6 期　1993 年 5 月　頁 109-137

鄭黛瓊　〈游溯戲劇教育的原鄉——英國戲劇課程扎根現況〉　《美育》　第 135 期　1993 年 9 月　頁 42-47

張曉華　〈教育戲劇之緒論〉　《復興崗學報》　第 51 期　1994 年 6 月　頁 497-518

廖曉慧 〈教育的源頭活水——兒童戲劇〉 《國民教育》 第 45 期
　　　 1994 年 12 月　頁 29-32

王生善 〈從「森林七矮人」談臺灣兒童劇〉 《復興劇藝學刊》 第
　　　 28 期　1999 年 6 月　頁 71-72

（三）學位論文

鄭淑貞 《幼兒於戲劇遊戲中之協商內容與策略》 臺南大學幼兒教育
　　　 研究所碩士論文　2006 年 7 月

（四）研討會論文集

《國民中小學戲劇教育國際學術研討會論文集》 臺北市　國立臺灣藝
　　　 術教育館　1992 年 12 月

英文

（一）專書

Bolton, G. *Drama as education*. Harlow, Essex: Longman Group Ltd.
　　　 1984.

Bruffee, K. *Collaborative learning*. Baltimore: John Hopkins University
　　　 Press. 1995

Bruner, J. *Actual minds, possible worlds*. Cambridge, MA: Harvard
　　　 University Press, 1986.

Guss, F.G. *Drama performance in children's culture. The possibilities and
　　　 significance of form*. Oslo: Oslo University College Press. 2001.

（二）期刊

Anthony, Jackson, and Helen Leahy Rees. "Seeing it for real...?'-Authenticity, theatre and learning in museums." *Research in Drama Education* 10.3 (2005):303-326.

Christie, J. F. "Sociodramatic play training." *Young Children* 37(1982) :25-32.

Guss, Faith Gabrielle. "Dramatic playing beyond the theory of multiple intelligences." *Research in Drama Education* 10.1(2005):43-54.

Libman, Karen. "What's in a Name? An Exploration of Origins and Implication of the Terms "Creative Dramatic" and "Creative Drama" in United States: 1950s to the Present." *Youth Theatre Journal* 15(2001):23-32.

Kobayashi, Yuriko. "Drama and theatre for young people in Japan." *Research in Drama Education* 9.1(2004):93-98.

McLauchlan, Debra. "Collaborative Creativity in a High School Drama Class" *Youth Theatre Journal* 15(2001):42-58

McKean, Barbara, and Peg Sudol. "Drama and Language Arts: Will Drama Improve Student Writing?" *Youth Theatre Journal* 16(2002):28-37.

Morris, M. Julia. "The Imagination Station: a Drama Education Program for Preschool Teachers." *Youth Theatre Journal* 16(2002):38-47.

Neelands, Jonothan. "Miracles are happening : beyond the rhetoric of transformation in the Western traditions of drama education." *Research in Drama Education* 9(2004):47-56.

O'Toole, John. "Scenes at the Top Down Under: drama in higher education

in Australia." *Research in Drama Education* 7.1(2002):114-123.

Rosen, C. E. "The effects of sociodramatic play on problem-solving behavior amongculturally disadvantaged preschool children." *Child Development*, 45(1974):920-927.

Sextou, Persephone. "Drama and Theatre in Education Greece: past achievements, present demands and future possibilities." *Research in Drama Education* 7.1(2002):93-103.

Sierra, Zayda. ""Play for Real": Understanding Middle School Children's Dramatic Play." *Youth Theatre Journal* 14(2000):1-12.

Trzebinski, Jerzy. "Narratives and understanding other people." *Research in Drama Education* 10.1(2005):15-26.

Water, van de Manon. "Russian drama and theatre in education: Perestroika and Glasnost in Moscow theatres for children and youth." *Research in Drama Education* 9.2(2004):161-176.

——本文原刊於《美育》第 160 期（2007 年 11 月），頁 69-75。

兒童劇文本中的性別操演

一　前言

　　臺北市政府文化局為推廣兒童戲劇之創作並提昇兒童戲劇之水準，自二〇〇二年起開始辦理「臺北市『兒童藝術節』兒童戲劇創作徵選活動」。至目前為止，已有五屆的成果出爐，得獎的作品除了可獲得獎助金輔助次年公開展演的活動之外，亦由主辦單位編輯成冊出版。

　　在歷屆的得獎名單中，引發筆者關注的是趙自強所創作的二部劇本《輕輕公主》（和翁菁苹合著）及《六道鎖》。它們分別於二〇〇二年（第一屆）及二〇〇五年（第四屆）獲得該屆「首選獎」，這樣的得獎經驗在五屆得獎名單的分佈狀況是獨有的。進一步探究，這二部劇作中各有一位「公主」為女性人物的角色代表。

　　雖然在古典童話中，「公主」是一個耳熟能詳的女性代表人物，甚至已有固定的發展「程式」可循。不過，兒童劇本為能符合表演，往往在人物的性別、角色發展詮釋上呈現出更誇張的對立性。在兒童文學領域，對於以女性人物／角色為題的相關研究，多數從文學或教育現場的角度出發，從劇本文本切入的分析甚少見之，但兒童劇所呈演的內容卻是最直接的體現方式。因此，本文將以《輕輕公主》及《六道鎖》二部兒童劇文本中的性別角色、性別配置議題進行分析，一探其性別意識操演在兒童劇中的表現方式。

二 性別操演（gender performativity）[1]

（一）性別‧文化‧權力

自從一九六〇年代晚期女性主義復甦，引介並重新定義性別一詞，目前性別一詞以兩種不同但相關的方式使用。Linda Nicholson 在〈詮釋性別〉（"Interpreting gender"）一文中對於這兩種方式有清楚的概述。她認為第一種使用性別的方式，就是社會性別（gender）傾向用於來跟生理性別「性」（sex）這個詞對照。生理性別描述生物差異，相對的，社會性別則描述社會建構的特徵（引自 Linda, McDowell，2006，頁 18）。

第二種使用性別的方式，是一九四九年法國存在主義思想家兼女性主義者西蒙波娃（Simone de Beauvoir）出版了《第二性》（*The Second Sex*）書中的論述。她在書中宣稱「女人不是天生的，而是『造就』而成的」，從而挑戰了生物決定論的預設。波娃認為生理、長相乃至於經濟的命運，無法決定女人的身份，而是社會與文明創造出無以否定的變項，使男女兩性成為二元對立且不可共量的兩極，以便清楚區隔什麼是男人、什麼是女人，因此男人與女人的差異，多半來自於社會建構的結果。社會透過教育體系和種種文化體制，來界定「性別」的差異，使「性別」成為本質化的「性別」，因此，「性別」，和「性」

[1] "performativity"一詞有「宣成」、「操演」二種不同的中譯名稱。本文在此選擇譯為「操演」，是參考何春蕤：〈情感與酷兒操演〉一文指出：「選擇譯為操演，主要是因為『操演』本身帶有實踐履行的意義，而且『操』原意中還有重複演練的意義（如軍旅中的「出操」），並且多多少少包含著『非隨心所欲』的意味在內（因此通常也包含了社會文化積極型塑主體的蘊涵），我覺得譯成『操演』很能夠掌握 performativity 中來自文化社會成規的重複、慣常。」（《酷兒：理論與政治》（桃園縣：國立中央大學性／別研究室，1998 年），頁 90）。

（sex）這個由生理差異所決定的兩性區隔，是有所差異的。（引自廖炳惠，2003）。

　　波娃的主張掀起第二階段女性主義的研究風潮，許多當代女性主義者的理論關鍵，在於質疑看似永恆、有生物基礎的兩性差異，並宣稱男女之間的絕對性別差異（sexual difference）是可以被動搖的。最重要的是，否定了男女「自然」有別的信念，也顛覆了將性別視為理所當然配置的看法。性別的概念逐漸可以被理解為與文化相關的假設於實踐。這個概念透過與性（sex）的概念相對立而獲得了它的權勢，因為性的概念僅是指身體生物性形構。因此，陰性特質與陽剛特質作為性別的形式，即是文化對於行為規訓的結果，這些社會規訓的行為被視為是符合了社會對於性適當規約。也就是說，性別一詞的衍生已被認為是一個與文化而非與「自然」相關的概念，因此，性別總是與男性、女性如何被再現的議題相關（Chris, Barker，2007，頁177）。

（二）操演・實踐・建構

　　「操演」（performativity）是一種語言學上的陳述，源自於英國哲學家奧斯丁（J.L. Austin）的言說行動理論的詞彙。它意指典禮中的特定言說成為一種行動，且具有約束力；例如：法官判決結婚典禮（Tamsin, Spargo, 2002）。到了一九九〇年代，茱蒂斯・巴特勒（Judith Bulter）透過操演的概念來理解「性」與「性別」的議題，才使得操演的概念得以流傳於文化研究之中。

　　巴特勒用操演的概念描述，性別是被一個需要儀式性地不斷重複的特定行為的管理政權，所生產出來的效應。在她一九九〇年出版的《性別問題：女性主義與認同顛覆》（*Gender Trouble: Feminism and the Subversion of Identity*）一書，指出二元對立根本就是文化論述的產品，是經過社會文化不斷重複表演後所建構的某種人為痕跡。巴特勒在研

究性慾與性關係時，採納了傅柯所稱「性是由論述所生產」的論點，並擴充此論點，把性別納入，將性別呈現為：一種個人體驗為自然認同的展演效果（performative effect）。

巴特勒認為，性別不是染色體／生物式的性，在概念上或文化上的延伸，而是一種持續進行中的論述實踐，因此尋求一種將身體解讀為符指運作（signifying practice）的方式。在此將身體解讀為一種符指運作的方式，正是一種對身體操作性別符碼的操演表現。對巴勒特而言，藉由重複風格化的身體行為、姿勢和運動，性別效應被以一種「社會暫時性」（social temporality）的方式創作出來。[2]

換言之，我們並非依照我們的性別認同，而有特定的行為方式；我們其實藉由維持性別規範的行為模式，來達到這些認同。巴特勒認為，這種認同作用能夠歷久不衰，是透過她所謂的性別操演（gender performativity）而建構的，異性戀體制的規範性虛構，逼迫我們大多數人遵照霸權規範來操演，這種規範在特定社會脈絡中界定了兩極化的女性氣質和男性氣概標準。因此，巴氏相信：

> 性別無應該被建構為穩定的認同，或是產生各種行為的能動性所在；反之，性別是藉由行動的風格化反覆，在時間中精細建構，並設定於外部空間的認同。性別的效果是透過身體的風格化而產生的，因此，性別效果必須理解為一種世俗的方式，在其中身體的姿態、動作，以及各種風格，構成了持久不變的性別化自我的幻覺（Bulter,140）。

2　此段關於巴勒特的性別操演概念，參見林育涵：《情欲文本化與酷兒操演：紀大偉的書寫與實踐（1995-2000）》（臺中市：靜宜大學中國文學研究所碩士論文，2004年），頁88-91。

（三）操演・劇場・體現

將操演的概念運用在劇場理論中，則可說它往往是透過被規則化的形式或不斷出現的活動，來建構某種地方或認同的建構過程。巴勒特運用操演的詞彙使我們了解，性別的問題已不單單是生物性別的差異，其所蘊含的文化、權力的力量才是導致性別被強制化、規範化的主因，性別的演變意味著歷史而非天性。

巴氏在《性別問題：女性主義與認同顛覆》書中強調，她所謂的"performativity"並非"performance"，因為性別並不像衣服般可任由我們隨意穿脫。也就是說，性別是一連串性慾取向的重複行為，是根深蒂固的心靈活動，而不是一種能夠以基本的距離置身事外的「表演」。[3]正如賽菊克（Eve Kosofsky Sedgwick）在〈情感與酷兒操演〉（"Affect and Queer Performativity"）這篇論文中提到的：「操演所相關的是語言如何建構，而不是單單描述現實」。（何春蕤譯，1998，頁95）

本文希望透過戲劇化的模擬（角色、對話、情節），觀察戲劇所製造的自我理解，或在主體認同的塑造過程中，對於角色性別配置（gender arrangements）的處理方式，藉此一窺當代兒童劇文本中性別展現的面向。

三　《輕輕公主》

《輕輕公主》改編自喬治・麥克唐納（George MacDonald）同名的

3　引自周慧玲：〈中西現代劇場中的性別扮演與表演理論──兼論文化借用或挪用〉，中央大學戲劇暨表演研究室（http://www.eti-tw.com/index_studio.html）

童話故事《輕輕公主》（*The Light Princess*），描述的是受到巫婆姑姑
詛咒的公主，擁有一個輕飄飄的身體與單純的頭腦，唯有借助湖水的
浮力，才能為她產生重力，帶來智慧。糟糕的是，得知此秘密的巫
婆，開始對湖水施展邪惡魔法，水逐漸減少、乾枯，眼見公主命在旦
夕，此時英勇的王子出現了……。

（一）身份・角色・性別

1 輕輕公主

（1）人物性格

　　輕輕公主是一位看似單純和無憂無慮的女孩，但同時也是一位思
考能力極低、毫無判斷力的公主。雖然受到父母親的寵愛，卻也因為
父親而遭受詛咒。即使如此，她未曾為自己輕飄飄的身體所困擾，當
然也不曾想要尋求解除咒語的方法。簡單的說，「輕輕」公主除了身體
輕，腦袋也輕，沒有智慧，當然也沒有主動追求的能力。

　　　　國王：你這孩子……都不知道別人的感覺……愛亂跑愛亂飛現
　　　　　　　在又亂踢人……。
　　　　國王：公主，你知道錯了嗎？
　　　　公主：臭了，我知道哪裡臭了？
　　　　國王：錯了……。
　　　　公主：哪裡臭了呀！爸爸國王，你放屁了！救命啊！
　　　　國王：妳……妳這個孩子，怎麼都不怕！沒有害怕的感覺？
　　　　公主：怕……？怕什麼？
　　　　國王：怕我凶、怕挨打、怕屁股痛。

公主：什麼？我不知道你在說什麼？

國王：妳不怕痛？

公主：什麼是痛？是……是蚊子咬的時候嘛？

國王：那是癢！

公主：那……那是冬天結冰的時候嘛？

國王：那是冷！

公主：那……那是西瓜、桔子、蘋果的味道嗎？

國王：那是甜，天呀！公主，妳真的不知道痛是什麼？

公主：我不知道，那又有什麼關係，喂……告訴你們一個秘密
　　　唷。我要出去玩了。

國王：不行！抓好她，別被風吹走了。唉！

（2）外觀特質

　　文本中對於輕輕公主的描述多半著重在她的身體特徵，外貌部分並無特別強調。

女巫：

小公主　飄飄飄　　全身上下沒重量

小公主　輕輕笑　　大難臨頭不知道

飛呀飛呀沒了方向　就像風箏的線斷掉

飄呀飄呀四處瘋狂　就像氣球忘了回家

小公主　你在哪　　怎麼才能讓你回到懷抱

小公主　回來吧　　用愛抓住你愛玩的腳丫

飛呀飛呀沒了方向　就像風箏的線斷掉

飄呀飄呀四處瘋狂　就像氣球忘了回家

飛吧　小公主……

2 亮晶晶王子

（1）人物性格

亮晶晶王子是一位勇敢、願意主動追求自己所愛的王子。他寧願犧牲生命也要拯救輕輕公主，王子將保護公主當作是生命中最重要的使命。

> 擦鞋匠：哦…不…好的鞋子穿在腳上很舒服，走路不累，像好
> 　　　　朋友一樣，可以陪你走很遠；好的鞋子，就像勇敢的
> 　　　　王子一樣，會保護你讓你永遠不受傷！
> 　（擦鞋匠即是亮晶晶王子變身進入皇宮的身份）

> 最屬害：我不懂為什麼王子要這樣？太勇敢了。
> 超級ㄅㄧㄤˋ：這就是愛，願意犧牲自己，幫助你心愛的人。
> 最屬害：太偉大了。

（2）外觀特質

文本中並無特別描寫亮晶晶王子的外貌。

（二）對話・預設・差異

第一段的對話是亮晶晶王子和輕輕公主的首次相遇，第二段對話是亮晶晶王子為拯救公主而即將被湖水淹死的時刻。在兩段對話中，王子被突顯的性別表徵都是英勇、正面、具有不可抵擋的正義感，充分以男性為中心，要求觀眾／讀者認同王子的角色。伊蓮・蕭瓦特（Elaine Showalter）批評這是一種「男性價值化」的表現，在這種把男

性經驗當作是普遍的經驗，對女性觀眾／讀者而言，這個「男性價值
化」的過程在其身上形成了一種「負面定勢」，對女性觀眾／讀者而言
造成的心理結果是自厭和自我懷疑。女性觀眾／讀者與她們自身經驗
是那麼的疏離，他們被期待與男性經驗、觀點認同，因為男性經驗、
觀點是普遍的（引自唐荷，2003，頁55）。當王子救公主的橋段不斷
被編寫上演時，就是因為這樣的情節具有討好和符合期待觀眾／讀者
的功效，但也顯示性別處理的權宜性問題再次被忽視。

王子：有人掉到水裡了，很危險，她在哭耶，別怕！我來救
　　　妳！

公主：哈哈哈！你好好笑喔！你幹嘛脫衣服還脫褲子啊？

王子：別怕！我來了！

公主：你是誰？你在做什麼啦？你的力量好大喔！不要抓著我
　　　啦！

王子：不要怕！我來救你！喂…小姐……小姐你在哪裡
　　　呀……？

公主：幹嘛拉我，你不要拉我啦，咳咳咳，你害我喝到水了
　　　啦！喂……不要再拉了啦！

王子：別怕！我一定會把你救出來的！

公主：你在做什麼？

王子：小姐！我是來救你的！你怎麼還發脾氣呢？小姐、小
　　　姐！你怎麼不見啦？

王子：到時候……。妳真的不知道？

公主：知道什麼？

王子：當湖水充滿這裡，我大概不能游泳也不能吃飯了吧！

公主：聽不懂你在說什麼！不能游泳也不能吃飯那活著還有什
　　　麼意義啊。

王子：公主！你不能走！國王答應我，妳要一直在旁邊看著我
　　　直到湖水把我淹沒。

公主：什麼？好啦！我會一直在你身邊陪著你……一直陪著
　　　你……直到你被湖水淹沒為止。淹沒，你會被淹死喔！

王子：是的。

公主：你為什麼這樣做？

王子：我……有了這個湖，妳就不會飄到外太空，妳的爸爸、
　　　媽媽也就不會擔心了。

公主：那你呢？

王子：我會永遠記得妳的。

公主：喔！

（三）小結

　　《輕輕公主》中的公主和王子的形象仍逃脫不了古典童話對於兩
性互動的描寫，公主很明顯是一位被動的、需要被拯救的角色，其拯
救的目標不僅是身體上的障礙，亦是心靈上的空缺。男強女弱的現象
形成這部文本的性別處理特色，雖然整部劇本的風格呈現幽默輕鬆的
風格，但不可言喻的，在性別操演的理論架構下，文本中對於性別的
詮釋是傳統保守的。

　　在結局的部分，輕輕公主和亮晶王子結婚了，不可免俗的上演幸
福快樂的結局。回顧公主的一生，一直是在不斷被箝制自由的過程中
成長，性別的界限與其說和她的外貌體型有關係，不如說是礙於性別
的受限所遭致種種無形的枷鎖，她從出生就必須被綁在家裡，以免飛
走，在不小心飛出去以後，她的處所轉為一口湖，無論在家中或湖

中，這些場所都代表了內外之分中所謂「內」的部分，和王子自由旅行的狀態相比，很明顯男女之別的界線藉由外在環境的內外之分呈現出來。

在公主、王子的外貌部分，均不見文本中有任何具體的描述，亦似乎是這二種人物形象的性別配置模式已獲得讀者／觀眾的基本認同，而且劇本的結局在一開始就能預知了。

四　《六道鎖》

《六道鎖》是一部創作劇本，敘述一對國王和皇后生了一個小女孩，但是，這位小公主長得像頭驢，於是國王下令建了一座高塔，把公主關在裡面。那座高塔有七層，一共有六道門，這六道門都有一把非常大的鎖，公主就在這六道鎖後面慢慢長大。十六歲那年，公主不得不出嫁，但是，娶她的不是王子而是個小乞丐阿布陀……。

（一）身份・角色・性別

1 驢頭公主

（1）人物性格

驢頭公主有一顆柔軟和喜歡關懷他人的心，即使自己與眾人不同，被關在高塔中，但仍然樂觀的期待每一天的到來。她的個性溫馴，態度謙和，喜歡透過閱讀認識外面的世界。

> 皇后：公主慢慢長大了，她心地善良，又關心別人，她喜歡讀
> 　　　書，又懂道理，她除了長得不好看之外，她什麼都很好耶！

說書人：很奇怪的是，阿布陀即使在外面做些好事，或拜訪朋友，他都不會忘記，在那六道鎖後面的驢頭公主，她長得不好看，也可以說滿可怕的。但是她天真無邪的個性，和充滿關心別人的善良，都是阿布陀非常喜歡的。

（2）外觀特質

出生就長得像頭驢，皮膚粗糙，耳朵又長，全身長了許多雜毛。腿又粗又短，講話和哭叫的聲音，都與一般人不同。

（國王拔出身上的配刀，皇后嚇壞了。）

皇后：國王，你要做什麼？，她是我們的孩子！

國王：你看看這個孩子，長得又醜，又可怕，生下來就是這個樣子，長大一定不會好，這件事情要是傳出去，別人一定會說是我這個國王，做了什麼傷天害理的事，才會得到這種報應。

說書人：到底是一個什麼樣的孩子？竟然讓仁慈的國王要殺了自己的骨肉？喔，那個孩子你一定沒見過，她長得像頭驢，皮膚粗糙的就像橡皮一樣，耳朵長長的，手臂上還長了許多雜毛，腿又粗又短，哭叫的聲音一點都不像嬰兒，卻像是一頭驢子一樣「喔伊喔伊」，據說連接生婆婆當時都嚇昏了過去。

2 阿布陀

（1）人物性格

　　阿布陀是一位勇士，不僅勇敢地獨手打敗猛獸，他簡直就是不知害怕為何物的一個人，是這個國家有名的大膽王。他雖然是窮人、乞丐，但人窮志不窮，他非常富有正義感，對於需要幫助的人從不拒絕，有著一顆溫暖和樂於助人的心。但也因為善良誠實，所以藏不住秘密，終究將驢頭公主外貌的秘密說出。

> 說書人：阿布陀每天拿著一個破碗到處去乞討，不過，阿布陀
> 　　　　他很奇怪，每天還是嘻嘻哈哈，也不愁眉苦臉，最特
> 　　　　別的是，他膽子非常大，什麼都不怕。他常常說：怕
> 　　　　東怕西怕什麼？我是什麼都不怕的阿布陀！

> 阿布陀：哎唷，真糟糕，我做了什麼？我為什麼不敢跟他們
> 　　　　說，天上的月亮，我可不怕他們，我只是……我也不
> 　　　　知道為什麼我不敢說。我告訴你實在藍天堂上面的公
> 　　　　主，既不像天仙，也不是美女，她長得就像一頭驢！
> 　　　　呼～終於說不出來了！唉！為什麼我忍不住還是要說
> 　　　　出來？沒關係，只有月亮聽到。

（2）外觀特質

　　年輕男孩，約二十歲，略瘦，長相平凡。

（二）對話・預設・差異

　　驢頭公主與阿布陀的結合雖然不是美麗公主和英俊王子的組合，但卻也是柔弱的女性角色和男性英雄人物的拼盤。阿布陀的英雄形象基本上是和乞丐身份重疊的，將他塑造成一位不夠完美的平凡型人物，因此，當他娶了驢頭公主，即使女醜男窮，他仍然當上了駙馬，得到了階級的改變。不過，這似乎也是一種交換，隱含著醜女不能娶，若非得要娶，必須提供權力條件做為犧牲的代價，透露出性別中的權力關係仍是以男性為主導。即使阿布陀能體會驢頭公主的溫柔善良、善解人意，但仍敵不過驢頭外貌給他的壓力，在不能告知任何人情況下，仍然對著月亮說了公主長相的秘密，這是冒著生命危險說出口的，可以見得，女性外在形象在性別關係中被扭曲和誤解的程度。

　　以下對話是阿布陀與公主在洞房花燭夜時首次見面的對話：

　　　阿布陀：呃……我是阿布陀，公主你好。
　　　公主：你就是我的先生阿布陀嗎？
　　　說書人：哇！這聲音聽起來又粗，又啞。
　　　阿布陀：咦？這是什麼聲音啊？啊，是不是我的耳朵太久沒
　　　　　　　挖，聽到奇怪的聲音？
　　　公主：你是我第一次見到的陌生人。
　　　阿布陀：你感冒了嗎？對不起，公主，這裡面太暗，我看不清
　　　　　　　楚，我能點起油燈嗎？
　　　公主：可是皇后媽媽說，最好還是不要點燈。
　　　阿布陀：為什麼？
　　　公主：媽媽說你會害怕。
　　　阿布陀：你說什麼？那你就不認識我了！怕東怕西怕什麼，我

是什麼都不怕的阿布陀！來，我來點燈。

（阿布陀點起了油燈，抬頭一看，才真正的看清楚公主的模
樣。停頓了一會兒，兩個人都沒有講話。）

公主：很可怕嗎？

阿布陀：呃……不會！只是滿特別的。

公主：啊！真的嗎？

阿布陀：我不習慣騙人！

公主：太好了，我的皇后媽媽也是這麼跟說，說我是一個特別
　　　的人。

阿布陀：是嗎？我也是這麼認為。

公主：我看得出來，我的皇后媽媽很擔心你會害怕，她還跟我
　　　說，如果你害怕，逃走的話，她會派人殺掉你。

阿布陀：喔，是嗎？還好，我不會害怕。哎呀，這沒有什麼，
　　　看久就習慣了。我跟妳說，我有一個朋友叫比比多，
　　　我第一次看到他的時候，跟看到妳的感覺差不多。

（三）小結

《六道鎖》的結局是符合傳統戲劇大團圓的情節，阿布陀和驢頭
公主兩人攜手離開了所屬的王國，到另一個王國重新開始生活。當
然，此時的驢頭公主已不再有顆驢頭的外表，而變成一位擁有一般年
輕女子美貌的公主。她容貌的改變是因為阿布陀經歷了自身對於慾望
信念的六道考驗，使得公主得以恢復原貌與他廝守。[4]

4　在此所指的六道考驗即是以貪嗔癡為中心的六道輪迴的觀念：天道（渴望、固
　執）、阿修羅道（迷失、投胎）、餓鬼道（衰老、死亡）、地獄道（行為、意識混
　亂）、畜生道（六識、名）、人道（互相影響、感情）。

從性別的角度來看，阿布陀所經歷的六道考驗代表的是男性自我「主體性」建構和實踐的過程。從慾望幻覺的出現，到意識力的挑戰成功，呈現出來的是他個人意圖及潛意識的思想和情感，他對自身的感知以及他由此了解他與世界的關係的方式。但是，這些過程和轉變卻不曾發生在驢頭公主的身上，自始至終，關注在她身上的焦點僅有容貌的變化，換句話說，驢頭公主只是一種客體性的存在，她存在的價值在於獲得特約主體位置（父親／丈夫）的認同。《六道鎖》中兩性互動的主客體關係安排呈現一種男權「積澱行為遺產」的性別操演模式，也隱含了文本中的性別和認同是分不開的（唐荷，2003，頁 123）。

五　結語

本文所探討的二部劇本，都屬近年的改編和創作作品，更重要的是，它們都是得獎作品，從這個角度進行思考是有意思的。得獎作品牽涉了評審、讀者和觀眾至少三種不同類型的群體，它是經過「驗明正身」而出爐的產品，當然也就代表一種普同的價值觀。

二部作品的創作理念都是以「愛」為出發點。依照作者所說，《輕輕公主》是傳達「愛」的力量；《六道鎖》是宣揚追求「愛」的真理，二部作品所指的「愛」，就是「愛情」。然而，在愛情圖景過度美化的背後，不禁令人開始思考，是誰需要愛？誰追求愛？誰獲得了愛呢？所有以愛情為題材的作品，都不免涉及了性別的問題，因為愛情不是單方的，而是有目標物和接受物的情感，在這二部作品中的愛情表現張力有一種虛構的唯美，但並非平權。古典童話故事反覆衍生出性別不平等的「灰姑娘情節」，但若現代的創作作品仍延續著這類王子公主，男尊女卑，男強女弱的二極化的性別角色刻板印象，當然是令人憂慮的。即使如此，這樣的性別角色問題，也決非是現在才浮現的疑

慮，以巴勒特提出的操演的概念來解釋，性別的建構過程既是被建構的、也是被操演的。把性別描述成一個操演行為，是要強調只有透過不斷重複這樣的行為，性別才得以建構。當我們認知到我們是在表演，就可以對在其中運作的權力進行操縱、重新建構，而這也是巴勒特的論點在身體政治上的積極性意涵。

童年時期所接觸的故事、表演，對於兒童將來的影響可能極為深遠，特別是兒童劇中的人物／角色往往一個翻轉就是舞臺上的代表人物，兒童心中嚮往的對象甚至是對未來生活憧憬的目標，劇作家是不是應該為了追求戲劇效果而不斷援用、重述了性別操演的規則與慣例，也許是一個可以再思考的問題。

參考文獻

中文

臺北市文化局編 《2002 兒童戲劇創作金劇獎優良劇本集》 臺北市
　　　文化局 2002 年

臺北市文化局編 《2005 兒童戲劇創作金劇獎優良劇本集》 臺北市
　　　文化局 2005 年

何春蕤編 《酷兒：理論與政治》 桃園縣 國立中央大學性／別研究
　　　室 1998 年

唐　荷 《女性主義文學理論》 臺北市 揚智文化公司 2003 年

廖炳惠 《關鍵詞 200：文學與批評研究的通用辭彙編》 臺北市 麥
　　　田出版社 2003 年

Beauvoi, Simone de 陶鐵柱譯 《第二性》 臺北市 貓頭鷹出版社
　　　1999 年

Chris, Barker 許夢芸譯 《文化智典研究》 臺北市 韋伯文化國際
　　　出版公司 2007 年

Connell, R.W. 劉泗漢譯 《性／別：多元時代的性別角力》 臺北市
　　　書林出版公司 2004 年

McDowell, Linda 徐苔玲、王志弘譯 《性別、認同與地方》 臺北
　　　市 國立編譯館 2006 年

Tamsin, Spargo 林文源譯 《傅柯與酷兒理論》 臺北市 貓頭鷹出
　　　版社 2002 年

英文

Butler, J. (1999). *Gender Trouble: Feminism and the Subversion of Identity.*
London, Routledge.

學位論文

林育涵　《情欲文本化與酷兒操演：紀大偉的書寫與實踐（1995-
2000）》　臺中縣　靜宜大學中國文學研究所碩士論文　2004
年

　　　　　　　　——本文原刊於《慈惠學術專刊》第 3 期（2007 年 10
月），頁 99-111。

兒童戲劇的審美特徵

　　在長期的歷史發展過程中，人類既創造了大量的物質文明，同時也建構了自身的心理文明。心理文明就是心理結構，它是塑造完美人格的首要條件，而審美教育正是實現完美人格的起點。[1]在審美教育的過程中，審美心理的建構與養成是審美判斷力的關鍵。近年來，隨著九年一貫「藝術與人文」領域課程的實施，以及幼兒園教保活動與課程大綱的頒布，審美教育中的兒童審美心理的培養——即兒童在認知審美對象的時候，所產生由審美認知到審美情感的綜合體現，獲得了相當重視與關注。[2]而無論是「藝術與人文」或「美感」領域中的新成員——戲劇，其本質所蘊含的審美特徵正是能夠滿足兒童審美心理的需求。兒童從參與戲劇的過程中，能夠將情感與理性完美揉合在一起，達到動力與主導相結合，使審美活動深刻化；能夠以主、客觀交流的方式，從情感的基礎上去理解和觀察事物的本質，建構愉快的審美心理狀態。而當審美心理轉化為一種新的認知或視野，自然能達到陶冶情操、獲得教育與啟迪的目的。以下，將從做「真」、德「善」、諧「美」三個面向淺析兒童戲劇的審美特徵：

1　馮慧：《美學的 100 個故事》（臺北市：宇河文化出版公司，2011 年），頁 183。
2　二〇一二年幼托整合之新課綱為「認知」、「語文」、「社會」、「情緒」、「美感」和「身體動作」六個領域。其中「美感」領域課程目標包含：視覺藝術、音樂藝術及戲劇藝術。

一　做「眞」

　　兒童戲劇經由敘事、歌舞、說演等類型的表演，配合劇場元素的運用，引領觀眾進入「遊戲」的世界，在此其中模仿與想像可以放大到極致，隨著情節的搬演，自模仿中獲得歡樂，在想像中取得滿足。[3]當舞臺上的大幕拉開時，兒童觀眾隨著劇情的更迭建構物／我往復回流的情趣，他們將自己投射為戲劇中的角色人物，同時也接收來自於劇中角色人物的情感，審美的移情作用因而產生。英國兒童戲劇家David Wood 歸納兒童觀眾的特點有三種：1.兒童喜歡當積極的參與者而不是消極的旁觀者。2.兒童在劇場中所產生的激情勝過成人。3.兒童樂於參與。[4]此三項特點與遊戲說理論相互呼應，即「藝術乃是趣味加諸遊戲之想像的形式」，兒童戲劇運用想像的模仿為外衣，勾勒主題，演繹故事，透過直接呈現於兒童面前的表演使兒童實現自己，並且在實踐過程中認識自己，將原本感覺的被動狀態轉變為思想和意志的主動狀態，並從中獲得審美的自由與快感。

二　德「善」

　　童話故事是兒童戲劇題材的常客，在傳統童話中，英雄得到報

3　遊戲與審美的關聯，最早提出的是德國哲學家康德。其理論精髓以「模仿」與「想像」兩者。而真正為藝術的模仿建立積極而肯定的意義為亞里斯多德。亞氏將模仿於人類的一種本能，模仿自孩提時代即已開始，而人類最初的知識即自模仿中得來，並從而認定，一切藝術均屬於模仿的樣式。朗格之遊戲說理論就是依據模仿與想像兩種內涵加以擴充發展。（田曼詩：《美學》（臺北市：三民書局，1982 年），頁 58-60）。

4　David Wood. Janet Grant 著，陳晞如譯：《兒童戲劇——寫作、改編、導演及表演手冊》（臺北市：華騰文化公司，2009 年），第二篇，頁 4-8。

答，壞人得到應有的下場，善惡的二元定律不僅滿足兒童申張正義的強烈要求，也是審美經驗的啟迪。兒童自幼年起即因泛靈觀的思維而對於物體產生同情的想像，同情不等於憐憫，而是設身處地分享旁人的情感乃至分享旁物的被人假想為有的情感或活動，此等萬物皆有情的情懷，為兒童與身俱來的審美感知。自古以來中西方思想中「美」就是「善」，藝術之美與道德之善合而為一即是「盡善盡美」。[5]而善之所以為美，乃因善所引發的快感能滿足人的同情心，能使人設身處地想到對象的健康活潑等因素而自己也分享到那種快樂。即使在經歷困難、衝突、絕望所引發之同情的快感，仍是一種愉快的經驗，因為在這體驗中，心靈的豐富化、開闊與提昇，都能使兒童從苦痛的共鳴中了解這雖不是實在的自我，而是觀照的或觀念性的自我。[6]因此，兒童戲劇作品中多以美滿的團圓結局為善終的原因不應窄化為教條，那是因為兒童立足真善、擁抱正義的道德情感將美與善密切的聯繫著。

三　諧「美」

　　兒童對於滑稽和幽默的主觀性，是審美現實的主觀關係表現。就滑稽而言，在兒童戲劇表演中，有所謂「三」的法則能使觀眾從咯咯

5　亞里斯多德在《修詞學》中替「美」所下的定義為：「美是一種善，其所以引起快感，正因為它善。」《修詞學》（1366），轉引自《西方美學史》（臺北市：頂淵文化公司，2001 年），上卷，頁 68。而在儒家的美學思想中，則謂美與善是統一的。如孔子主張「里仁為美」，即是強調人與「仁」（善）相融於一體的美。在藝術評價方面，孔子提出「盡善盡美」的批評標準，把藝術之美與道德之善合而為一。

6　立普斯：《再論移情作用》（1905），轉引自《西方美學史》（臺北市：頂淵文化公司，2001 年），下卷，頁 262。

的笑聲轉成非常興奮而宣洩出的轟鳴。[7]兒童從中將壓抑精神世界的情緒釋放，達到洗滌心靈的效果，此謂喜劇之淨化功能。[8]就幽默而言，提供兒童「反思」的情感活動，是兒童戲劇寓教於樂的重要功能。[9]兒童自戲劇作品裡滑稽的形象、言詞及動作之中，所引發出笑的反應的同時間也可能產生同情或哀憐的情感共鳴，進而思考其滑稽形象背後的動機，此種情感的反應，是突然知覺到一個概念與真實物體間的反差或不合理。在反思的過程中，可以使兒童暫時從善／惡、得／失的世界中游離出來，產生一種超然的看法，因此，兒童戲劇作品中的幽默元素，不僅能夠激發起兒童對於生命的一種意志的肯定，也是審美經驗的累積。戲劇的主題往往意寓深長，但若能善用具有創造性與驚奇感的滑稽或幽默的情感活動潤滑，則能相對提高作品的審美趣味，使兒童願意親近戲劇體驗藝術，進入美的欣賞勝境。

7　所謂「三」的法則，即完全一樣的動作重複三次。舉例而言，一個因香蕉皮而跌倒的角色，第一次觀眾會發現他相當有趣；當他第二次跌到時，觀眾發現他非常有趣；第三次，這個玩笑就會引發哄堂大笑。（David wood、Janet Grant 著，陳晞如譯：《兒童戲劇──寫作、改編、導演及表演手冊》（臺北市：華騰文化公司，2009年），頁 2-29）

8　亞氏定義喜劇為「喜劇為模擬滑稽與有缺點之動作，……通過喜悅與笑，以獲得此種類似情緒之淨化。笑為喜劇之母」。自此一定義來看，喜劇對觀眾而言，亦係表現為一種情緒的淨化或發散作用。（姚一葦：《美的範疇論》（臺北市：頂淵文化公司，1997年），頁 242）

9　皮藍德婁在「幽默」的探討上認為「反思」（reflection）的情感活動是戲劇幽默美學中重要的關鍵，即審美主體經由反思的啟發，審美主體從對客體相反的察覺中所產生相反的感受。（熊睦群：《戲劇幽默美學》（臺北市：普天出版社，2004年），頁 53-55）

四　小結

真善美是緊密結合在一起的。在真和善之上加上一種稀有的光輝燦爛的情境，真或善就變成美了。[10]

兒童天生具有審美的能力，因為他們有著良善的心靈、純真的情感和敏銳的觀察力。但美是一種客觀的存在，必須對於審美的對象有所感悟，審美的活動才有意義。兒童戲劇蘊含豐富的審美特徵，它所具有的能動性和創造性，使兒童在審美活動中享受到最大的空間和充分的自由，滋潤審美心裡的養成；使兒童從內心深處主動感知外在美好事物存在的建構能力，肯定自我的價值；使兒童透過感官知覺接收外在環境的刺激，與思維或想像產生連結，引發內在心靈的感動，繼而湧現幸福、歡欣、愉悅的感覺。培養審美感興的最佳起點無移是從具有真、善、美本質的兒童戲劇藝術為開端。

10　狄德羅：《畫論》第 7 章，轉引自朱光潛：《西方美學史》（臺北市：頂淵文化公司，
　　2001 年），上卷，頁 260。

參考文獻

田曼詩　《美學》　臺北市　三民書局　1982 年

朱光潛　《西方美學史》　上卷　臺北市　頂淵文化公司　2001 年

朱光潛　《西方美學史》　下卷　臺北市　頂淵文化公司　2001 年

姚一葦　《美的範疇論》　臺北市　頂淵文化公司　1997 年

凌繼堯　《美學十五講》　北京市　商務印書館　2003 年

馮　慧　《關於美學的 100 個故事》　臺北市　宇河文化出版公司
　　　　2011 年

熊睦群　《戲劇幽默美學》　臺北市　普天出版社　2004 年

David Wood、Janet Grant 著　陳晞如譯　《兒童戲劇─寫作、改編、
　　　　導演及表演手冊》　臺北市　華騰文化公司　2009 年

──本文原刊於《空大學訊》第 485 期（2013 年 3 月），
頁 61-65。

臺灣兒童戲劇作家作品概述

　　兒童戲劇雖屬兒童文學項下類別中最晚起步的文類，但它具有雙重的使命，當劇作家賦予它生命時，它是文學作品；當導演賦予它靈魂時，它則幻化為戲劇。而從事兒童戲劇的創作者，通常有兩種類型，分別是兒童文學作家及戲劇相關從事者；兒童文學作家以了解兒童的心理狀態及語言運用方式為兒童創作劇本。而戲劇相關從事者則是充分運用劇場專業和戲劇元素為兒童設計或製作兒童劇作，兩者都是為了滿足兒童的想像與期待而創作。以下將依時間先後，依序列出臺灣具代表性之兒童戲劇作家及作品：

一　作家

（一）劇本語言生活化・淺語的啟迪者──林良及其劇作

　　臺灣兒童戲劇的前身是兒童廣播劇，六〇年代，許多國民小學均設有播音室，中午休息時間便是廣播劇可利用的時段，廣播劇的情節規格形同一般戲劇，它算是當時兒童最早接觸的戲劇種類。林良在六〇年代推出臺灣首部兒童廣播劇本《一顆紅寶石》。在其序言中強調，廣播劇是以聽代演，以聽得懂最重要，而語言的透明化是他為兒童創作時的寫作特色，即使作品可淡得像一杯開水，卻不能讓兒童聽不懂或看不懂。在臺灣兒童戲劇尚未起步的階段，《一顆紅寶石》的劇作，特別是在語言使用的部分，係為臺灣兒童戲劇本寫作立下典範。隨後

在《淺語的藝術》中，林良對於語言的運用提出更多的見解，他指出任何語言使用的「過激行為」都不能被兒童所接受，其所謂的「過激行為」是指處處製造「為兒童寫作」的「形式」；又如「保母語詞」的使用，那是在兒童語言學習階段中喜歡重複疊字之使用，但不必刻意強加成「兒童語言」（《淺語的藝術》，頁 32-33）。兒童文學是為兒童寫作的，兒童劇本亦然，其特質是運用兒童所熟悉的真實語言來寫，不論成人或孩子，他們對語言是敏感的，所以戲劇裏的語言最值得劇作家慎重處理。而為兒童寫劇本，應該把重點放在演出效果上，因為劇本的寫作並不是一般的寫作，劇本是要演出的。寫兒童劇的預設目標，是給孩子「一個戲」，不是給孩子「一本書」。寫兒童劇是邀孩子來看戲，並不是邀孩子來看書，劇作家的努力，無非是「想像一次完美的演出」。以下摘錄《一顆紅寶石》劇本片段：

> 母親：小新，今天媽實在太高興了。媽有一句話想告訴你。你
> 　　　從前不是很害怕，覺得日子過不下去了嗎？現在怎麼
> 　　　樣？
> 小新：那完全靠紅寶石的幫助啊！
> 母親：不對，那完成靠我們兩個人的四隻手，哪裏有什麼紅寶
> 　　　石，那是一塊紅玻璃，值不到五毛錢！
> 小新：媽媽！
> 母親：你不要奇怪，我們一個人克服困難，完全要靠信心。因
> 　　　為媽看到你沒有信心，失掉勇氣，所以才拿一塊玻璃來
> 　　　鼓勵你。現在你明白了吧？
>
> 　　　　　　　　　　　　　　　　（《一顆紅寶石》，頁 32-33）

（二）國族抗戰意識・戰鬥兒童劇代表——丁洪哲及其劇作

七〇年代，臺灣兒童劇作因設獎徵選而大幅度提昇創作量，但因國家處境尚處於戒嚴時期，劇情政治意味濃厚，劇本語言使用較為艱澀，「唇亡齒寒」、「除惡務盡」、「水深火熱」等用語，其誇張又激動的情緒在兒童劇中甚為多見。丁洪哲的劇作《海王星歷險記》（收錄於《中華兒童戲劇集》）以科學幻想劇的形式出現，為當時《中華兒童戲劇集》中相較於多數古裝劇和寫實劇比起來，屬於較為新穎的表演形式。而作者係戲劇專業人士，在劇本的結構處理上講求嚴謹，人物性格顯明，但從其對話中仍隱涉出當時國家處境的危難，也可作為當時兒童劇作普遍性寫法之代表。其劇情描述三位十一歲的小朋友，因搭乘太空船到海王星星球探測，不料回程時，未來得及搭上太空船返回，因此滯留於海王星，進而與該星球之海王國人民結交成友，並協助他們打敗黑煞國的侵犯，在黑煞國向海王國投降致歉時，三位小朋友所搭乘之太空船返抵，順利將他們載回地球。茲以下列二段對白為例：

> 張：依我看，個人的命運靠自己，國家的命運也需靠自己，依靠外人，終歸不是辦法。天王國的意思並沒有錯。他們不肯為你們去打仗，你們又有什麼權利要求人家去為你們犧牲呢？貴國有的是資源，有的是人民，聰明才智，並不比其它兩個國家的人民差。貴國最大的毛病就是依賴性太重。天王國目前是出兵了，可是天王國能夠永遠派兵駐在貴國嗎？求人不如求己，貴國如果想要消除後患，過太平的日子，最有效的途徑，是自立、自強，用自己的力量，創造國家的光明前途。（《海王星歷險記》，頁58）

> 吳：我們中國雖然愛好和平，可是也不甘心受欺侮，在我們中
> 　　國歷史上，也曾經有過無數次受到外國侵略的例子，每當
> 　　國家到了危難關頭，全國同胞必定是團結一致，奮起抵
> 　　抗，再兇狠的敵人，也抵擋不住我們全民族的力量。（《海
> 　　王星歷險記》，頁 32）

對十一歲年齡之兒童而言，上述對白顯得生硬又長篇大論，很難引起
兒童觀眾或讀者的興趣，對兒童演員而言也難將其性格特色投入。這
不僅是《海王星歷險記》單一劇本的問題，亦是七〇年代「兒童劇展」
辦理以來所出現之盲點。因此引發「演出劇本，多數都是以成人劇的
手法寫成。對話多，用字成人化，由兒童口中說出，彷如小大人說
話。」而內容「普遍缺乏想像空間，強調所謂的『教育意義』和傳統
制式的道德標準」等評價。

　　因時代背景的不同，就當今兒童戲劇在國內發展的普及化現象來
讀《中華兒童戲劇集》之作品，固然能輕易發現其觀念的誤差所產生
的問題，但就六〇、七〇年代威權統治下的文藝管制而言，似乎也沒
有多餘的空間去了解兒童觀眾之所需，提倡兒童劇展或兒童劇本編寫
活動雖立意良善，但畢竟觀念的形成非一蹴可成。因此，多數兒童劇
本以成人戲劇的形式加以簡化，就認為兒童可以看懂讀懂，實際上反
而更拉長與兒童觀眾的距離。

（三）浪漫・幻想・童話性創作先鋒——王友輝及其劇作

　　王友輝兒童劇作：〈銀河之畔〉、〈我們都要長大〉、〈會笑的星
星〉、〈木偶奇遇記〉及〈快樂王子〉，收錄於《獨角馬與蝙蝠的對話》
之《劇場童話》（2001）。

　　隨著戒嚴解除、容許政黨成立及解除報禁等政策之實施，八〇年

代的臺灣社會在國家意識、政治活動、言論自由等方面開始朝向體制
制度化的建立。兒童戲劇的也回歸以兒童為主體之創作。八〇年代初
期，臺北市創辦兒童劇本獎甄選，王友輝以《會笑的星星》於一九八
四年獲得首獎，隔年又以《我們都要長大》再獲同獎項首獎，其劇作
筆觸感性而具詩意，擅長運用對白優美的淺語將具教育性的主題包藏
於其中，其作品堪稱兼顧藝術性、文學性與教育性，可讀性與可演性
同高。在八〇年代的兒童劇文壇建立自我創作風格。茲引述〈會笑的
星星〉中兩位主要角色在分離前之對話：

　　星星王子：在我回家以前，我也有一樣禮物送給你。

　　宏　宏：我不要！我們走嘛！

　　星星王子：你看我的眼睛，再看天上的星星，你看，天上有那
　　　　　　　麼多閃亮的星星，我將住在其中的一顆……。

　　星星王子：我將在我的星星上對著你微笑；因為星星太多，你
　　　　　　　是找不到我住的那一顆，所以當你抬頭看星星的時
　　　　　　　候，會覺得所有的星星都對著你微笑。這就是我送
　　　　　　　你的禮物。全世界中，只有你一個人有會笑的星
　　　　　　　星。你將永遠是我的朋友。

　　就兒童劇的功能性而言，達到教育的目標固然是劇本中所蘊涵之
隱形價值，但如何能將其以生活化的表現方式，佐以幻想性、趣味性
的內容妝點美化成幼兒觀眾喜愛的作品，則是創作者功力所展現之
處，亦是王友輝作品之重點特色。二〇〇一年所出版之《獨角馬與蝙
蝠的對話》四輯（《劇場實驗》、《劇場旅程》、《劇場寓言》、《劇場童
話》），是王友輝從事戲劇創工作以來之作品合集。其中《劇場童話》
收錄有五部作者自創之兒童劇劇本：〈銀河之畔〉、〈我們都要長大〉、

〈會笑的星星〉、〈木偶奇遇記〉及〈快樂王子〉。除了五部自創劇本之外，作者在「創作筆記」中，列舉〈關於目的與媒介不同的「童劇種類」〉等五篇對話，探討兒童戲劇之種類、功能、特質、題材及劇本語言，並藉此分析自創劇本之經驗與歷程。

（四）以學生為創作主體，兼具詩意與童趣代表者——黃基博及其劇作

黃基博兒童劇作：〈森林裏的故事〉、〈林秀珍的心〉、〈花神〉、〈小熊逃學記〉、〈公德心放假〉、〈「詩」寶寶誕生了〉、〈大肚魚的故事〉及歌譜，收錄於《兒童劇本創作集》（1993）。另外兩部劇本《蝴蝶和花兒》及《大樹的故事》，由高雄縣立文化中心出版（分別收錄於《臺灣省八十二學年度優良兒童舞臺劇本徵選集》、《八十五‧八十六年度優良兒童舞臺劇本徵選集》）。

曾任國小教師四十年的黃基博，長期致力於兒童文學的創作，其中兒童劇作曾獲洪建全兒童文學獎、行政院新聞局兒童讀物金鼎獎、臺灣省優良兒童舞臺劇本創作獎等，豐富的獲獎經驗和著作等身的累積，可為臺灣兒童戲劇之「教師創作」代表人物。屏東縣立兒童劇團「木瓜兒童劇團」也因黃氏而設立於所任職之屏東縣仙吉國小，國內第一個「作家劇團」因此而誕生。

黃氏擅長以「校園」、「課堂」、「教室」為劇本創作背景，主要原因為其劇本演出者和觀眾同為兒童，因此在其著作中之角色人物安排，常見老師、小學生之身份。歌舞劇是黃氏劇本創作之風格，由於本身擅於童詩創作，因此，在其劇作中，常有詩文、韻文貫穿全劇，增添其戲劇之節奏感與音樂性，在譜曲部分，有些為黃氏自行作曲；有些則委由他人創作或以現有兒童歌曲改編。

在劇本語言方面，黃氏之文筆流暢而自然，對白淺顯而優美，語

言節奏輕快而語句長短適中，可謂十分貼近兒童觀眾所設想之創作。以劇作《林秀珍的心》為例，劇情描述的是主角林秀珍（小學三年級）內心世界中的二顆心：遊戲的心、用功的心，以擬人化的手法將其具像化，表達在兒童內心世界中的衝突與掙扎。

> 烏龜：你是林秀珍的心嗎？她正在教室裏上課，沒有你是讀不好書的。我現在背你回學校去！
>
> 用功的心：對呀！你要聽烏龜先生的話才好。我也陪你一起回去。
>
> 遊戲的心：（轉怒）不！我不要回去！你們解救我，是為了這個目的嗎？真叫我生氣！我寧願你們不要來救我。
>
> （《兒童劇本創作集》，頁45-46）

另一齣劇作〈詩寶寶誕生了〉被收錄於《粉墨人生：1988-1998兒童文學戲劇選集》中，以「心象」人物和「物象」人物之結合，描述「詩」的特質，此劇的意義雖為解釋詩的創作原理，但過程中藉由擬人化的手法提高劇情的故事性，使讀者在不知不覺中了解「詩」的寫作要素。茲摘錄劇中由旁白角色所唸之詩文：

> 旁白：星星！
>
> 天空有許多的小眼睛，
>
> 好像是一群未出生的嬰兒的眼睛。
>
> 在俯視人間，
>
> 哪一家最甜蜜、溫暖，
>
> 好去投胎呢！
>
> 哪一個嬰兒願意到我家來？

歡迎作我的小弟弟。

（《粉墨人生：1988-1998 兒童文學戲劇選集》，頁 427-428）

（五）思想層次鮮明，饒富哲理與智慧──黃春明及其劇作

黃春明兒童劇作：《稻草人和小麻雀》（1993）、《土龍愛吃餅》（1994）、《稻草人和小麻雀》（1994）、《掛鈴鐺》（1995）、《小李子不是大騙子》（1995）、《愛吃糖的皇帝》（1999）、《我不要當國王了》（2001）、《小駝背》（2005）

黃春明，臺灣當代重要的文學作家。九○年代初期開始致力於兒童繪本、兒童戲劇的創作。一九九二年，奉邀籌組「宜蘭縣立文化中心蘭陽兒童劇團」。一九九四年創立「黃大魚兒童劇團」。作者之劇作特色從鄉土經驗出發，創作題材以尊重生命、珍惜環境與資源為主，劇作風格一如作者之文學創作手法，在劇情起伏中透露著象徵的符號與神秘的暗示，比起一般兒童劇作有更多故事性的舖陳。《小李子不是大騙子》又名《新桃花源記》，在黃春明諸多兒童劇作中堪稱代表，也是臺灣首齣嘗試十六場次演出長度的兒童劇作。劇情取材於《桃花源記》，描述在東晉的武陵，有一淳樸的小山村。在那裏有一位還不到八歲的小男孩「小李子」，這個小李子有一天發現了「桃花源」，當其回到村莊講述其所見時，卻無人願意聽信⋯⋯。作者一方面表達「桃花源就在你我心中」的基本主題，二方面延續發展小李子與鰻魚精的後續劇情，順勢帶出「環保」、「仁民愛物」之屬的副主題，意蘊豐富而有層次。而將劇中主要人物「小李子」定位於兒童角色，頗能引發兒童觀眾之共鳴與想像之投射。特別在劇本語言之運用，雖運用中國戲曲之風格，但淺顯易懂，著重語言之音韻性，以韻文為基礎所創作之歌詞，使讀者／觀眾能在短時間內留下深刻的印象。其邊唱邊說之

表演方式，頗具音樂劇（musical）之呈現特色，突破臺灣兒童歌舞劇作演、唱分離之傳統表演方式。

> 「老是說我年紀小」
>
> 小李子：（唱）我說我要上京看皇帝，
>
> 爺爺：你要上京看皇帝？
>
> 小李子：（唱）你老說我年紀小不能急。
>
> 小李子：（唱）我說我要賺錢蓋房子。
>
> 爺爺：你還要賺錢蓋房子？
>
> 小李子：（唱）你說我年小不懂事。
>
> 小李子：（唱）我說我要練拳打老虎，
>
> 爺爺：你要練拳打老虎？
>
> 小李子：（唱）你說我年小不清楚。
>
> 小李子：（唱）我說我要撒網去補魚，
>
> 爺爺：你要撒網去補魚？
>
> 小李子：（唱）你老說我年小不量力，
>
> 爺爺：你是年紀還小啊，沒錯啊！
>
> 小李子：（不服氣）我以後會長大啊！
>
> （《粉墨人生：1988-1998 兒童文學戲劇選集》，頁 453-454）

　　黃春明創作之初衷，即因其理想認為教育要從改革環境做起，他認為教育的問題在「環境」，如果再不從環境著手改變，其未來的社會恐更加混亂。《小李子不是大騙子》中，主要的訴求即提醒觀眾／讀者要和自然和平相處，「童話裡不是只有王子和公主，小孩得世界中也有生離死別」。這齣劇作處理的議題比起一般兒童劇作品來得嚴肅，作者拋出思考與自省的空間，強調對於自身所生存土地之尊重態度，烏

托邦世界所帶來的象徵，提供豐富的多元意涵，對兒童觀眾而言，亦
是進行自我認同之啟發。

> 聽哪！讓我告訴你，那美麗的桃花源在哪裡？
> 聽哪！美麗的桃花源，在我的心裡，在你的心裡，美麗的桃花
> 源，在我們的村子裡，美麗的桃花源，在我們的希望裡，
> 聽哪！那美麗的桃花源在你我，我們大家的心坎裡。
> （《粉墨人生：1988-1998 兒童文學戲劇選集》，頁 501）

（六）可讀可演的劇本圖畫書創新者——馬景賢及其劇作

馬景賢兒童劇作：《誰去掛鈴鐺》、《誰怕大野狼》、《大青蛙愛吹
牛》（2003）。

馬景賢，兒童文學作家。曾主編《兒童文學論著索引》、國語日
報《兒童文學週刊》等；翻譯《天鵝的喇叭》、《山難歷險記》等；創
作《愛的兒歌》、《非常相聲》、《小英雄與老郵差》等多種兒童文學作
品。二〇〇三年，出版《誰去掛鈴鐺》、《誰怕大野狼》、《大青蛙愛吹
牛》三部兒童劇作，收錄於「馬景賢小小兒童劇場」系列作品中，分
屬一、二、三集。其劇本呈現的形式以近似圖畫書的表現方式，即圖
片佔多數版面並皆為跨頁處理，對白內容與圖片應合，又近似故事書
的閱讀效果，頗符合作者創作初衷以供幼兒演讀為目的。三部作品均
改編自寓言故事，情節以真假、善惡之二分法為主軸，詮釋方式幽默
又富有哲理。每部作品均有一首活潑輕快的韻文，若加以譜曲，亦可
成兒歌或劇作主題曲。再者，在附錄部分亦收錄有皮影偶戲製作、佈
景製作、面具製作及劇場常識等單元，使幼兒能在演戲之餘，發揮創
意，完成屬於自己的戲劇創意舞臺。而演出教學設計的部分，則是指

導教師如何帶領學生進行戲劇活動，協助學生完成一齣小戲的製作，是相當完整的幼兒演劇範本。

以下將摘錄《誰怕大野狼》及《大青蛙愛吹牛》二部作品之韻文內容：

> 大野狼，肚子餓，假裝慈悲好心腸，
> 大聲喊著老山羊，山羊爺爺快下來，
> 高山高高太危險，山下青草香又甜。
> 大野狼啊我明白，山下青草香又甜，
> 騙我下去當早餐，比在山上更危險，
> 謝謝你的好心眼，還是山上最安全。（《誰怕大野狼》，頁2）

> 小青蛙，呱呱呱！看見一個大怪物；
> 犄角尖尖長尾巴，叫的聲音像打雷，
> 可怕可怕真可怕。
> 大青蛙，笑哈哈！小小青蛙不要怕；
> 那是耕田大黃牛，我把肚子脹大了，
> 黃牛看了都害怕。
> 小青蛙，呱呱呱！大青蛙你說笑話；
> 再大也沒黃牛大，砰——砰——砰——
> 你的肚子就爆炸！（《大青蛙愛吹牛》，頁2）

從上述作家作品的介紹可以觀察出臺灣兒童戲劇在每個時期因意識型態、政治環境的變遷而有不同特色的作品產出。在政府藝文政策的推行下，臺灣兒童劇本寫作已開始從早期改編西方童話故事或戰鬥兒童劇，回歸到創作的階段，一是回歸以兒童為本位的思惟主體所創

作的演出，二是回歸以臺灣這塊土地為思惟主體所創作給兒童欣賞的
演出，並逐漸以傳達劇本中心精神為標竿，題材來自於生活，從社區
出發，型態注重多元，思想層面提昇，隨時準備形構出臺灣兒童戲劇
的自我表述空間。

參考文獻

丁洪哲　《海王星歷險記》　《中華兒童戲劇集》第二集之一　臺北市
　　　　中國戲劇藝術中心出版部　1978 年

王友輝　《獨角馬與蝙蝠的對話──童話劇場》　臺北市　天行國際文
　　　　化公司　2001 年

林良、徐會淵編　《一顆紅寶石》　《兒童廣播劇》第一集　臺北市
　　　　小學生雜誌社　1965 年

林　良　《淺語的藝術》　臺北市　國語日報社　2000 年

黃基博　《兒童劇本創作集》　屏東縣　屏東縣立文化中心　1993 年

馬景賢　《誰去掛鈴鐺》　臺北市　小魯文化公司　2003 年

馬景賢　《誰怕大野狼》　臺北市　小魯文化公司　2003 年

馬景賢　《大青蛙愛吹牛》　臺北市　小魯文化公司　2003 年

曾西霸　《粉墨人生──兒童文學戲劇選集 1988-1998》　臺北市　幼
　　　　獅文化公司　2000 年

──本文原刊於《空大學訊》第 449 期（2012 年 3 月），
頁 61-80。

A New Perspective on the Development of Children's Theater in Taiwan: Unique Characteristics Derived from Crossing Boundaries

Abstract

The children's theater implemented in Taiwan after the relocation of the nationalist government to Taiwan in 1945, was westernized or patterned after the Peking Opera, and neither of these styles was created by local playwrights. Therefore in the strict sense, there is no such thing as an indigenous history of children's theater in Taiwan, a region long subject to colonization or re-colonization; any so-called tradition is scarcely definable. The Chinese and Western theaters, nevertheless, were "localized" after growing as two parallel trends and becoming popularized in Taiwan for a long period of time, sometimes overlapping or conflicting with each other, as they evolved into unique forms.

This paper examines the three periods of children's theater in Taiwan, taking into consideration the transition following the political and social changes, and based on the theory of post-colonialism. In the Re-colonial Period (1945-1986), the children's theater in Taiwan mostly featured Peking Opera as an invisible tool to mask the influence of both Japanese and grassroots Taiwanese cultures; in the Post-colonial Period (1987-1999), the children's theater conducted in Taiwanese and Hakka dialects emerged to rid the country of Chinese influence; in the De-colonial Period (2000-2009), the audience expected more original stage-works without any interference

with the context by politics.

Looking back over the development of Taiwanese children's theater, and by dividing the years between 1945 and 2009 into the three aforesaid periods, this paper aims to re-define the emerging perspective on children's theater in the country amid the changing political dynamics.

On the theoretical basis of post-colonialism, this article examines children's theatre in Taiwan from the viewpoint of nation-state and nationalism in three different time periods, defined in accordance with the evolving ideas of state and society. The first period, or the *re-colonial period* (1945-1986), was focused on Peking opera as an invisible instrument to eliminate the influence of both Japanese and Taiwanese cultures. During the second period, or *post-colonial period* (1987-1999), children's plays presented in Taiwanese and Hakka dialects emerged as symbols of de-Sinicization. In the third period, or *de-colonial period* (2000-2007), 100% independent playwrights and original scripts were sought after to avoid any contextual or political intervention. With discussions conducted in regard to three periods of time, this article aims to trace the history of Taiwanese children's theatre from 1945 to 2007 while scrutinizing it in terms of the discovery/interpretation of subjectivity, self-constitution, and the potential of a fresh perspective, in an attempt to define the emerging perspective of children's theatre in Taiwan in an atmosphere of political harmony.

I. The 1st Period (1945-1986):

The end of World War II, in 1945, not only improved the post-war status of the R.O.C. (Taiwan) in the international community but also resulted in the return of Japanese colonies to Chinese rule. This marked the first time that Taiwan became a part of Chinese territory after China had been defeated in the Sino-Japanese War and it had been ceded to Japan, as required in the Treaty of Maguan. A few years after 1945, however, the Nationalist Party's botched attempt to restore its regime brought mainland

China under Communist control. In 1949, the Nationalist government retreated to Taiwan and on May 20th issued Martial Law that would remain in effect for 38 consecutive years until 1987. Plagued by economic, social and cultural unrest, Taiwan under Martial Law launched a political campaign promoting the dominant ideology that comprised an anti-Communist and anti-Russia crusade along with a "Recovery of Mainland China" doctrine. The handover of Taiwan to the Nationalist government from Taiwan Governor-General's Office symbolizes yet another transfer of regime and political institution. During this period of time (1945-1986), Taiwan's political progress was divided into two stages, namely the "authoritarian rule" and "transformation from authoritarianism". The most urgent task for the new regime after the handover was to decide whether it should preserve, succeed or repeal regulations it introduced in China. A change in theatrical regulations was announced on August 22nd, 1946, when the Taiwan Provincial Administrative Executive Office enacted the Regulations for Administration of Theatre Companies in Taiwan Province. Article 3 of the Regulations stated that,

> Anyone who wishes to organize a theatre company within the Taiwan Province shall apply to the Propaganda Committee for registration, and deliver performances within the province only after obtaining a certificate of registration. A theatre company that had performed in the Province before the Regulations took effect shall complete the registration process within 20 days of the promulgation of the Regulations.

In its early days in Taiwan, the Nationalist government encouraged theatrical productions intended for Anti-Communist social education as well as scripts showing reverence to the Chinese cultural heritage, or Chinese nationalist ideas. In the meantime, children's plays proved less popular than adult-targeted theatre, mainly because the state-controlled economy, along with other policies the Nationalist government implemented soon after relocating to Taiwan, triggered both economic slumps and social unrest, forcing the authorities to concentrate on economic and political projects, hence the neglected children's cultural entertainment. Martial Law created such a conservative political environment that it left cultural events largely organized by the authorities. For instance, the most common government-initiated children's theatre events in this period included the "Peking opera appreciation programs at elementary and junior-high schools", "Peking opera contests held by schools of all levels" and "teenager-targeted Peking opera appreciation programs".[1]

Taiwan's first institute officially dedicated to children's theatre was the Chinese Arts Center, founded in 1969 by Professor Li Man-Gui, who was trained in Western countries and later resettled in Taiwan. Under the Chinese Arts Center a Committee on the Promotion of Children's Theatre (1969), a Children's Educational Theatre Company (1969) and a Committee on Children's Theatre Contests (1972) were established. Seeking to integrate childhood education with theatre movement, Li began to offer

[1] Since the "Teenager-targeted Peking opera appreciation programs" were targeted at audiences as young as primary school students, they are discussed in this article as a form of children's theatre.

theatrical seed instructors a series of training programs. (1983) The Chinese Arts Center published a Collection of Chinese-Spoken Dramas (which contains 4 children's theatre productions) besides a Collection of Chinese-Spoken Children's Dramas (26 productions). More than 30 scripts were released in these publications, signaling the heyday of children's theatre script writing. In 1974, the Ministry of Education (MOE) enacted the "Guidelines for Implementing Children's Theatre Festivals at Elementary and Junior-High Schools", requiring all elementary and junior-high schools to participate in annual theatre festivals. In 1983, the Department of Education, under Taipei City Government, launched the "Taipei City Theatre Festival for Children and Young Audience", giving school children greater access to the theatrical art. However, the contest results were counted toward instructors' performance records and literally all the entries and award-winning productions were politicized, with the lines recited in the manner of slogan-shouting rather than a natural, comfortable way. Because such a rigid anti-communist propaganda was implemented mostly through spy-themed plays that embodied topical allusions, anti-Japanese/ patriotic sentiments and an anti-communist security alertness, young readers/audiences were not interested in the scripts or the theatre appreciation program. To encourage voluntary participation in theatrical arts, most children's theatre movement advocates called on the authorities to stop designating festival- organizing schools on an annual basis. Their advice was taken by the government, and the theatre festivals were called off. (Huang,1999)

Taiwan started theatrical education by setting up dramatic arts academies with a commitment to "protecting the orthodox arts". In January

1969, the MOE awarded a national status to the privately operated Fu-Hsing Dramatic Arts Academy, a conservatory of Peking opera talent. Fu-Hsing was expected to refine the art of Peking opera and expand the influence of *Chinese* arts, using theatrical knowledge and skills. Similar schools were launched afterwards, including the Dapong Dramatic Arts Senior Vocational School (an institute under the R.O.C. Air Force) and Luguang Peking Opera Training Center (under the R.O.C. Army Force). Each of these academies consists of a primary school, a middle school and an upper school. The primary school has a 2-year curriculum and is equivalent to the 5th and 6th grades of elementary school; the middle school has a 3-year curriculum and is equivalent to a vocational junior-high school; the upper school has a 3-year curriculum and is equivalent to a vocational senior-high school. The two types of curricula available at these schools are the regular curriculum, implemented in the same way as those offered at a regular school of the same level, and the theatre curriculum, which is further divided into 14 groups of varied nature: (1) Xusheng, or a bearded, old male role; (2) Wusheng, a martial male role; (3) Xiaosheng, a young, handsome male role; (4) Qingyi, a black-clad female role; (5) Huashan, a young female role; (6) Wudan, a martial female role; (7) Laodan, an aged female role; (8) Wenjing, a civilian role with a painted face; (9) Wujing, a warrior role with a painted face; (10) Hongjing, a red-faced role; (11) Wenchou, a civilian clown; (12) Wuchou, a martial clown; (13) music; (14) makeup and styling.

The "creative drama" teaching method Li introduced from the U.S. in the early 1970s was the first impact of Western-style Drama in Education (DIE) on Taiwanese theatrical education. Li expressed some thoughts after visiting Europe and the U.S. for DIE programs, in an article entitled "The

DIE Movement for Children and Children's Theatre Contests and Publications":

> To carry out this particular theatrical instruction method is not to simply list theatre as an academic discipline besides fine arts, engineering, PE and music. Rather, it is an effort to adopt theatre as a teaching method that turns schoolwork into games and classrooms into entertainment venues. This instructional method allows children to create in a voluntary, unrestricted way, and act out the textbook content using their own productions. (1983)

Li went on to argue that "children's theatre should be more than just demonstrative performances. Instead of being confined to venues for artistic entertainments, it should be used to complement education". In the U.S., the idea of creative drama dates back to 1930: it aimed to add a lively touch to teaching by using theatrical skills. Besides preparing students for the stage, creative drama gives students access to theatre while allowing them to encounter theatrical art by means of improvisation during instruction sessions. This instruction approach is much different from the traditional Chinese educational philosophy, as evident in proverbs such as "a child should sit quietly in the corner of a room" and "studying hard is beneficial but playing is futile". The fact that theatre has never been a part of Taiwanese compulsory education also reflects a typical Chinese educator's ideas. In contrast, children's theatre-related programs have been available in Western countries since the early 19th century, either in combination with games or as part of the regular curriculum. What makes the Western-style

instructional method so special is that it offers theatre learners a lot of children-friendly alternatives to the usually rigorous, inflexible rehearsals required for delivering a performance. In the 1970s, Li advocated creative drama as a teaching method soon after returning from Western countries, but the authoritarian rule prevented privately initiated cultural events from gaining popularity. However, Deng Pei-Yu, Hu Boulin and Ni Ming-Shiang followed in Li's footsteps and set up children's theatre troupes, gaining inspiration from either the U.S.-oriented creative drama or the European DIE. They turned the enthusiasm for Western-style DIE into a crucial influence on Taiwanese children's theatre as well as a starting point for the upcoming theatre companies. On the surface, Taiwanese children's theatre companies, theaters and theatrical genres in this stage went through a cultural transformation of *Sinicization*, but what they adopted actually was the performing style of modern Western theatre.

In 1982, the Happy Children's Theatre Company, Taiwan's first professional children's theatre company, was founded, followed by the Mokit Taiwan Children Theatre, Watercress Children's Theatre, Cup Theater, Shiny Shoes Children's Theater, and EYUAN Puppet Theatre. Judging from why they were founded and who their owners were (i.e., education level and work experience), these companies had two things in common: First, their training methods and the consequent performance style were largely patterned after the U.S. children's drama (for example, the Happy Children's Theatre Company), European drama (Mokit and Cup) or Japanese drama (EYUAN and Watercress). Secondly, they all aimed to make children happy and give them greater access to theatrical art during the performances. (Chen, 2003) As a result, children's theatre in this stage

demonstrated a totally different performing style compared to the entries in state-initiated theatre festivals/contests from the 1960s and 1970s. With an emphasis on an interactive performer-audience relationship, children's theatre troupes during this stage had a clear idea of what the audience expected of them. They presented variously themed productions with a casual touch rich in everyday elements, seeking a balance between the educational and artistic aspects of theatre.

II. The 2nd Period (1987-1999):

The Taiwan government enacted a spate of democratic reforms starting in 1987, including repeal of martial law, Provisional Constitution and the bans on establishing political parties/newspapers. That prompted Taiwanese society to extend its purely political pursuit of liberalization and democratization, which involved the national consciousness, political activities and freedom of speech, to non-political institutionalization. In this period (1987-1999), Taiwan's political environment went through a "transfer from authoritarian rule", or "transfer to democracy". The relatively democratized political climate led to an unprecedented metamorphosis of Taiwanese society, as evident in the liberalized social behavior, economic internationalization and Westernized culture. Besides the increasingly explicit local discourse, and the fact that Taiwanese people's identification with the land evolved upward to the level of colonialism discourses, the ideological changes in this period can be noticed from an attempt to build a mainstream cultural discourse out of the localization movement amid Sinicization across all dimensions of Taiwanese culture, which was

presumably the greatest change facing Taiwan in the post-martial law days characterized by *integration* and *collapse*.

When Lee Teng-Hui was elected to the 8th R.O.C. presidency in March 1989 by the National Assembly, he made a series of individualism/ democratization and localization efforts along with constitutional reforms. Starting in the 1990s, Taiwan's expansion of local capital, implementation of regional autonomy (and a comprehensive electoral institution), the emergence of opposition parties, as well as a diversity-oriented political scene, justifiably imbued every aspect of the social structure with a sentiment that presented Taiwan as neither independent from nor dependent on China. With a *localized* regime and *democratized* political institution in place, Taiwan created a different, brand-new political pattern and regime compared to that of mainland China. The people adopted a new lifestyle and consequently a new value: *the subjectivity of Taiwan*, which is a Taiwan-oriented concept that led to a close connection between, or integration of, the people's interests and social evolution. The dominant discourse of hegemony culture based on people's perception of national identity was replaced by one that treated Taiwan and its people as the subject, and the stereotype that equated *China* with the *motherland* was slowly erased, due to the dynamics among various social forces, and superseded by a Taiwan identity that broke away from the discourse of being "the colonized" as well

as a fulfillment-seeking "journey to the origin".[2]

In the 1990s, Taiwan's local cultural elite launched a grass-root discourse movement. Through a partnership between the public and private sectors, the local discourse grew into a mainstream cultural discourse. Judging from the "Reinforced Implementation of Local Theatre" (1990) and relevant initiatives such as "The Promotional Program for Local Theatre" (1992), "The Local Theatre (Taiwanese Opera) Contest" (1995) and "The Traditional Taiwanese Opera Preservation Project" (1995), Taiwan's cultural policies, driven by the ideology of *Chinese culture*, started to seek a balance between Chinese and local pop culture, with the hope of creating a theatrical form that "comes from and is rooted in the private sector". The highly accessible education, freedom of thought, steady economic expansion, and the lifted ban on cross-strait interaction all contributed to the growth of Taiwanese children's theatre in this stage; they led to well-supplied children's theatrical productions as well as a colorful array of performing styles.

[2] The *stereotype* in this article refers to how the Kuomintang (KMT) government, after relocating to Taiwan, exerted national hegemony to instill in the people a stereotype that equated the R.O.C. with China while creating a psychological category with fundamental, universal qualities that reproduced the image of a *motherland*, or the potential of it. A stereotype was built out of conventional concepts, a rigid equation, or a visual cliché. Some examples of ideology formed by shouting slogans were: "Go back to Mainland China, recover the lost territory" and "Save the Chinese fellowmen living in unbearable suffering". The power struggles during the stereotype formation were attempts to defend the stereotype against objections from the social, symbolic and moral/ethical *aliens*. Besides political stability, the KMT administration used stereotypes to secure for itself a national identity. The "R.O.C. =China" symbol and relevant discourses enabled the KMT to enhance the people's imaginary identification with a nation-state.

The "Peking opera contests held by schools of all levels" and "teenager-targeted Peking opera appreciation programs" were children's theatrical events held by the Department of Education at the provincial and city levels since 1960. They were intended to expand the influence of Chinese culture and promote learning of Peking opera so that this particular theatrical genre could be accepted by youngsters of all ages. In 1995, Taiwanese opera was added to state-run appreciation programs and contests, which served as an approach to preserving the art of traditional Chinese theatre. And yet, Peking opera as a distinctive theatrical form requires time-consuming training for an actor/actress to master its narrations, singing, gestures and other aspects of performance. The themes of Peking opera narratives, mostly teaching about loyalty, filial piety, etiquette and a sense of justice, failed to attract young children despite their educational significance. Peking opera is an iconic form of Chinese theatrical heritage but, after all, it was not designed specifically for children. Compared with the performing style of a typical children's theatre company, it is obvious that Peking opera is hardly considered a mainstream genre of children's theatre. In 1997, the Council for Cultural Affairs (CCA) held the "Developing Versatility: the Traditional Children's Theatre Festival", which highlighted the transformation of children's traditional theatre in the country. The festival featured the distinctive qualities of children's theatre and introduced a mixture of Peking opera, Taiwanese opera, Chinese shadow puppetry and Chinese crosstalk (or Xiangsheng) for theatrical entertainment that met the needs of young audiences; it was an unprecedented innovation for Taiwanese children's theatre.

The CCA-launched theatrical initiatives functioned as a propaganda

tool of the country's arts and cultural policies. For example, the "Selection and Incentive Program for Excellent Performing Groups" encouraged the establishment of large- scale, professional theatre troupes that added diversity and uniqueness to Taiwan's theatre community. Likewise, the other CCA initiatives (i.e., the promotional programs for community theatre activities, international children's theatre workshops, regional children's theatre festivals, community-touring theatre, "Developing Versatility: the Traditional Children's Theatre Festival" and "The Symposium on Modern Taiwanese Theatre 1999") indirectly prompted children's theatre workers to once again deliver productions with *children*, and also *Taiwan*, as the conceptual subjects for a audience of children.(Liao,1999)

The period between 1987 and 1999 registered the highest growth in the number of Taiwanese children's theatre companies, with a total of 6 state-initiated companies and 28 private ones founded. Among others, the Lan-Yang Children's Theatre was committed to promoting the Taiwanese dialect, and was touted as a genuinely *Taiwanese* children's theatre company. (Cai, 1995) It was dedicated to the *bilingual* movement and therefore delivered each production twice, once in mandarin and the other in the Taiwanese dialect, which inadvertently paved the way for state-run children's theaters being used to a tool to serve political purposes. This stage saw private troupes deliver performances under substantially changed themes, in a period-specific commitment to stopping the blind pursuit of Westernization, fashion and imitations, to differentiating Taiwanese theatre from its counterpart in *China*, and also to seeking within Taiwan sources of vitality and inspirations.

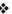

III. The 3rd Period (2000-2007):

Taiwan's ruling party was rotated for the first time in 2000. The newly installed Chen Shui-Bian administration, supported by the Democratic Progressive Party (DPP), announced its utmost effort to implement a national development strategy with the three prongs of globalization, democratization and localization, in order to achieve the multi-layer goal of "political democratization", "economic liberalization", "social diversity" and "culture localization". However, *national identity* and *cultural identity* have long been used as a ruling party's strategic instruments to *create national subjectivity*. (Jie, 2006) In Taiwan, it is inevitable that a ruling regime uses privilege to conveniently designate its own culture as orthodox, hoping to attain sustainable cultural dominance. Such cultural manipulation added to the agony of the long- colonized Taiwan, and bogged it down in a vicious cycle of unstoppable tearing/restructuring due to regime rotations.

Since 2000, "Stand up Taiwan", a highlight in President Chen's inaugural speech, has become a guideline for national development, and a national identity was constructed accordingly.[3] Inspired by the impressively wide variety of cultures present in Taiwan, that conceptual guideline was expected to facilitate interaction among ethnic groups and regional cultures, and subsequently to achieve a breakthrough of "making culture a cornerstone of Taiwan's development in the new century". The reason why it was difficult to accept the seemingly simple idea of ethnic *diversity* was not only because of the ruling party's clinging to power and self-grasping,

3 Chen Shui-Bian: *The 10th R.O.C. Presidential Inaugural Address*, May 20, 2000.

but also because of the power relationships existing among different socio-economic classes, genders, races, and especially between the colonizer and the colonized. For example, the discourses of "the four-century-old Taiwan" and "Taiwan's four major ethnic groups" have become 100% naturalized although they apparently stemmed from the Han Chinese' historic view of colonialism. The "melting pot" policy is an attempt to remind people of ethnic diversity, which was once considered the norm in the country, and conjure a perception that justifies the status quo as well as the relationship of power dominance. With a revamped *cultural identity*, the ruling party used mass media and ideological state apparatuses to create an imagined community, hoping to attain the expected *national identity*. (Sung, 2003) Meanwhile, the state-implemented arts and cultural policies invariably reproduced the internal sentiments/powers of society or ethnic groups by interpreting cultural symbols. Such reproductions allowed the government to disclose, define and reinforce the recognizable patterns of culture ideas present in Taiwan. There are two observable aspects of such arts and cultural policies: First, The White Book on Arts Education Policy (2005) stated that enhancing people's identification with Taiwanese subjectivity is "the top priority of arts educators". The cultural perspective introduced via arts education, starting in a school setting, is a part of *people's society* that influenced mainstream ideas, social structure and the surroundings by the approval it gained, but not by governance.[4] That approach to cultural dominance, according to Antonio Gramsci, constitutes a cultural hegemony.

4 The *Foreword* is included in *the White Paper on Arts Education Policy* (without page-coding).

Despite the rotating regime, Taiwan's cultural hegemony remained influential from 1945, when the Nationalist Kuomintang (KMT) administration retreated to Taiwan, to 2007. Secondly, data from The Republic of China Yearbook shows that, since 2002, Taiwan stopped referring to Peking opera as the *national* opera, or a representative type of national theatre, but simply as a form of *traditional* drama. Theatrical arts in this stage were categorized as either "modern" or "traditional", which indicated that a "differentiation while retaining commonality" policy replaced the dominant pursuit of ideologically homogeneous identity. By implementing policies such as the "New Homeland Community Empowering Program", "increasing cultural facilities at county/city levels" and a stepped-up effort to "support arts and cultural NGOs" in various regions, the authorities managed to release the vitality of private sector, and then harness it to achieve a power balance between the upper and lower classes. Those state-initiated policies underscored an attempt to escape the ever-intensifying control, or dominance, of cultural sameness/Sinicization. They also offered multiple dimensions/perspectives to understand the cultural approach peculiar to Taiwan sovereignty.

Performing arts were officially included in Taiwan's nationwide curriculum in 2000, when the MOE announced the "Provisional Guidelines for Grades 1-9 Curriculum", turning theatre into a major core genre of performance studies .The move benefitted the development of children's theatre in a positive and proactive manner (Ministry of Education, 2000). Taiwan was the first Asian region, and also the only one, except for the U.K. and the U.S., to make DIE a part of the nationwide curriculum. In an effort to incorporate the theatre movement into classroom-based teaching, the

Grades 1-9 Curriculum provides theatrical arts programs in two forms, namely creative drama and educational theatre. Also, theatrical teaching techniques are utilized in such school activities as educational theatre, children's theatre, youth theatre, and drama therapy. (Chang, 2002)

During this period, a government-led campaign promoting children's theatre island-wide was launched primarily to bolster the connection between children's theatre and children's perception of, or identification with, local culture. Encouraged by the authorities as well as NGOs, quite a few children's musical skits contests and script contests were initiated. Most of the scripts presented in this stage were inspired by the idea of *Taiwan* and sought originality instead of adaptations. With foreign languages replaced by the mother tongues (i.e., the Taiwanese, Hakka and indigenous dialects) in the scripts, children's plays became a promoter of national identity while making a major cultural symbol out of the "right to create children's theatre scripts". The plays were delivered as a foundation upon which the young audience built an understanding/interpretation of its surroundings as well as connection with the outside world. A private theatre company, the Paper Windmill Theatre Company, on December 24th, 2006 started an ongoing campaign entitled "First mile Kid's smile" that relied on fundraising to stage children's plays in 319 townships across Taiwan. The revolutionary touring event was significant in many ways: First, it gave children growing up in the countryside (or tribal villages) an opportunity to surmount the myriad environment-imposed restrictions and enjoy children's theatre, which in turn narrowed the country's urban-rural gap. Secondly, it underscored an effort by children's theatre workers to seek new ideas in their homeland and then reproduce them with sentiments related to local Taiwanese culture. By

converting what happened on this island into dramas, theatre workers introduced a cultural perspective that occurred naturally and, during the conversion process, presented questions including: "What performance am I delivering for children in Taiwan?" and "What do the children expect to see in a play?" Those questions constitute a crucial part of the history of Taiwanese children's theatre in terms of self-consciousness. To sum up, children's theatre in this time period was characterized by an emphasis on conveying local knowledge, particularly its historic and social significance. Besides the effort to think out of the "Sinicization" box, children's theatre sought to reposition itself and create identity in an era of globalization and sameness, and eventually reconstruct the collective memory of Taiwanese people. (Chen, 2002)

IV. The discovery and interpretation of subjectivity in children's theatre in Taiwan

When children's theatre in post-colonial Taiwan started to see its *self*-image in the mirror as the *other*, it realized the importance of fortifying subjectivity.

Taiwan has a long history of colonization; from the era of Koxinga (a.k.a. Zheng Chenggong) and his father, the opening of ports under the Treaty of Tientsin, the Japanese occupation, to the repressive control in the early days of Chinese Nationalist government's retreat from mainland China. That explains why the Taiwanese people went through prolonged ideological censorship imposed by imperialist powers. According to the

post-colonial theory that introduced a concept of "otherness" based on Jacques Lacan's theories, the colonized (i.e., people in a long-colonized country) often develop an illusionary image of *other* out of the center of power, through imperialist discourses, ideas and judgments. The colonized unconsciously internalize the *other*, through which they perceive and capture the sense of their own identity. The three periods examined in this paper indicate that the imaginary *other* in Taiwanese children's theatre originated from two representation methods that symbolize the imitations and replications of colonialism-induced illusions. One of the methods is simply replacing Taiwanese children's theatre with Peking opera, while the other is the children's theatre movement led by Li Man-Gui, who was trained in the Western tradition. The former is a culture-oriented controlling strategy adopted by the Nationalist government, where dramatic arts served as a tool to reinforce Chinese Confucianism; the latter resulted from the worship of Western colonial master(s). In fact, both methods showed the impact of their respective conceptual origins. The original theatre introduced by Li embodies a time-honored Western idea that theatre/performance learning is very important in early-childhood education, with demonstration and role-playing being the most crucial skills one should possess for survival in society, which is totally different from the traditional Chinese educational philosophy that encourages quietness (rather than action) and dedication to a sole interest. Regardless of the difference between ancient Western and ancient Chinese educational philosophies, the size of the Li-led children's theatre movement and its consequences proved that the Peking opera appreciation program was no more than the ruling authorities' superficial attempt to unify people's thinking via a cultural identity

approach; it did not stop Taiwanese children from secretly admiring Western culture, however. Taiwanese children's theatre had established a solid foundation for typification after efforts were made to invite script contributions and launch children's theatre festivals. With Wu Jing-Jyi, Hu Boulin and other overseas-based scholars joining Taiwan's theatrical community, both the theatre and children's theatre in the country displayed an unprecedented momentum, especially when the lifting of Martial Law made people free to exercise their long-repressed capacity as independent thinkers. One after another private children's theatre companies was founded to present Western-style original dramas and children's plays, paving the way for a thriving children's theatre in Taiwan. While that craze kept growing after the end of Martial Law, the pre-Martial Law efforts in Taiwanese children's theatre involved only two continuous attempts, i.e., mimicking the concepts of Western children's theatre and ignoring the fact that Peking opera failed to interest children. That explains how the nationalist Kuomintang relied on Peking opera to simplify the Taiwanese people's imaginary "other", and also how the government's philosophy did not change the worship of *West* in long-colonized Taiwan. Apparently, Western colonialism had developed an impregnable cultural hegemony. The traditional Chinese theatre remained defeated by Western *modern* theatre until the Council for Cultural Affairs launched a Traditional Arts Festival in 1999. The festival combined the Western, Chinese and Taiwanese variations of theatrical art into one, and "abruptly revealed" the identity of the *other* assumed unwittingly by Taiwanese children's theatre for a long time. Significant changes have since been found in Taiwan-based children's theatre companies, such as the less frequent founding of new companies and

the presence of ecological harmony (i.e., a mixture of Western, Chinese and Taiwanese theatrical styles) in original productions. Such changes indicate that the theatre companies were willing to identify with Taiwan and compromise on ideology, That is, they sensed the necessity of building the subjectivity of *Taiwanese* children's theatre, which did not show early progress until the beginning of the 21st century through various initiatives, including community design, touring plays in the countryside, and dramas performed in mother tongues.

IV-2. The self-constitution of children's theatre in Taiwan:

How children's theatre in Taiwan went through the re-colonializing period by replicating, praising and justifying colonizers' cultures. How Taiwan digested/ incorporated the influence and cultural guidelines of colonial masters in order to achieve *self-constitution* and *self-sustenance*.

The self-constitution of Taiwanese children's theatre is analyzed in the following three dimensions: A. Dramatic performances; B. Original scripts; C. Drama in Education (DIE):

A. Dramatic performances:

As for the dramatic performances, children's theatre in Taiwan had been replicating the performing style of Chinese theatre ever since the Nationalist government retreated from mainland China. Data from The

Republic of China Yearbook shows that, students in elementary and junior-high schools nationwide attended a regular Peking opera performance appreciation program starting in the 1950s, with Peking opera contests taking place to encourage learning this particular theatrical form. And yet, the fairy tales orally preserved from the period of Japanese rule and Western-style school plays, both common prior to the 1950s, stopped developing under the Nationalist administration, which through a colonialist governing style negated all prior efforts concerning children's theatre in the country, leaving no history to be traced. It requires specific talents and long-term training for a Peking opera performer to be presentable on stage, and the performer's narration and singing are beyond children's understanding. And yet, elementary and junior-high schools kept providing Peking opera appreciation programs and accompanying contests until the early 1990s. The government offered people the sole option of Peking opera because it has long resorted to cultural identification as a measure to build national identity. That however left the Peking opera uncompetitive, and eventually to be replaced by the performance style of Western children's plays, the conceptual origin of children's theatre. An art form created specifically for *children*, the children's theatre attains greater competitiveness as it simplifies costume and makeup, and consequently enables children to render performances after a brief training period. It has become a highly accessible form of theatre for children, compared to the time-consuming preparation required for Peking opera. Moreover, those advocating children's theatre faced little obstruction in promoting the performing style as they turned *Westernization* and *modernization* into "symbols". Peking opera and children's theatre as two different forms of dramatic performances

have been growing as two parallel trends in Taiwanese children's theatre for more than three decades. When experimental theatre emerged in the 1980s, a part of Taiwanese theatrical community shifted attention and established children-targeted theatre companies. The most iconic example is the Song Song Song Children's & Puppet Theatre, which was the first local company to merge Chinese and Western theatrical arts. It presented original productions by adopting Western practices through exchanges with its Western counterparts. The Song Song Song efforts showed that the consolidation in private sector was more effective than the government's tolerance of exotic cultures. Influenced by Song Song Song, Chinese theatre appeared increasingly diversified with an enhanced performing aspect. Song Song Song not only kept introducing new ideas to Taiwanese children's theatre with inspirations drawn from theatre companies worldwide, but also won recognition from the local audience before finally forcing the government to change its strategy: the routine Peking opera appreciation program at elementary and junior-high schools was replaced with other types of Taiwanese children's plays. As the growing capitalism fueled consumers' desires in the post-Martial Law days and affected the general public's ideology, an increasing number of privately operated children's theatre companies emerged with distinctive *self*-identification, removing the superficial resemblance of Western or Chinese theatre arts. In other words, the self-constitution of children's theatre in post-colonial Taiwan was achieved through a combination of cultural ties and practical strategies supported by the momentum in private sector.

B. Original scripts:

Language strategy is often used by a colonizer to erase the memories of colonized people; similarly, the language of the script not only involves the use of grammar or morphology of a certain language, but also carries on, transmits and imparts a culture that enables the colonized people to immediately reproduce the national image created by their colonizer through language, written literature or scripts. Such a process, nevertheless, has more than a unilateral significance because a script receiver, during the information transmission enabled by a linguistic medium, would agree to certain opinions in the text, or go through available facts for supporting evidence in order to prove his/her correctness and immediately achieve identification. Characterized largely by that process, the type of children's scripts produced under Martial Law originated at the time when Li Man-Gui, advocated children's theatre after returning from Western countries, while facing a shortage of scripts. A series of government-initiated campaigns was launched to address that shortage (i.e., teacher's writing workshops, invitations for script contributions and script contests), successfully triggering enthusiasm over children's script-writing. But the political unrest at the time turned these initiatives into tools that mainly served political ends, suggesting a massive power structure hidden behind the symbols of script language. That emerging theatrical form ended up giving the audience a sense of illusion and segregation.

Private theatre companies mushroomed in the 1980s in an attempt to break away from the rigidity and ideological control of scripts in the Martial Law period. Most of the scripts they produced were adaptations from well-

known Western fairy tales. Except the script contests and invitations for contributions, playwrights and theatre companies in this period did not meet their full potential in script-writing. Adaptations of classic Western fairy tales were also favored by Japan and China, the two countries that maintained the closest colonial ties with Taiwan. Given the absence of self-identification, which made it difficult to determine subjectivity for original plays, and the fact that *modern* Japanese and Chinese children's theatre are both influenced by their Western counterpart, Taiwanese people *naturally* were able to interpret and understand theatrical arts with the same level of acceptance as the Western audience. The repetitive replication (of Western theatre works) is attributable to Taiwan's heavy dependence on Western culture after a long history of colonization. It is safe to say that the adaptations/translations of children's scripts were attempts to fill the gap between Taiwanese and Western cultures.

The successive changes in the country's leadership since the 1990s sparked a series of efforts to rediscover Taiwan and seek national subjectivity. The seemingly justified ideation of national identity, nevertheless, was aimed to serve yet another political purpose: de-Sinicization. With the language strategy once again applied to theatrical arts, some state-run children's theatre companies started to deliver bilingual performances, presenting Mandarin and Taiwanese dialect versions for each production. In the meantime, the Taiwanese and Hakka dialects were unprecedentedly adopted as the written languages of children's scripts, hence the varying representations of a theatrical production depending on the *nature* of language used. The difference in representations can be explained in two ways. First, the script language has been an assimilation

strategy of colonizer/ ruling party either under the Martial Law or in the ensuing era of democracy, openness and rotation of ruling parties. Even in post-colonial Taiwan, children's scripts are still subject to the relationship of dominance in the re-colonializing period. Lifting the ban on script-writing language can also be regarded as a de-Sinicization measure. But thanks to the government's tolerance of exotic languages, Taiwanese children's scripts evolved from adaptations of classic Western fairy tales to original works, with a focus on conveying the underlying philosophy. Many independent children's theatre companies boasting *originality* began to present productions that were inspired by everyday life and community-oriented, a sign of freedom from ideological gridlock. Meanwhile, the inviters of script contributions unequivocally proclaimed the sole purpose of serving the children. In post-colonial Taiwan, the playwrights of children's theatre have developed a sense of self-awareness regarding how to cope with external influences (such as those of social, economic, political and cultural development) as well as how to make room for self-representation.

C. Drama in Education (DIE)

The Taiwanese theatrical education started soon after the Nationalist government retreated from mainland China, with a chief aim being to teach Peking opera skills regardless of how old the students are. The inception of DIE in Taiwan was marked by the establishment of the National Fu-Hsing Dramatic Arts Academy, Dapong Dramatic Arts Academy and National Kuo Kuang Academy of Arts. These colleges dedicated most departments to Peking opera, in a bid to adopt every symbol of the China-originated theatrical culture. In 1999, National Fu-Hsing Dramatic Arts Academy and

National Kuo Kuang Academy of Arts were merged into the National Taiwan Junior-College of Performing Arts (NTJCPA) after an upgrade to the collegiate level. Considering the growing political openness, NTJCPA introduced the Department of Traditional Music, Department of Acrobatics and Dance, Department of Taiwanese Opera, and Department of Theatre Arts besides the existing Department of Peking Opera (including Bangzi opera courses). After a 2006 restructuring effort, the school was renamed National Taiwan College of Performing Arts and featured an additional Hakka Opera Department. Such an expansion of disciplines underscored the school's aim to develop a diversified culture. In 2002, Taiwan stopped referring to Peking opera as the "national" opera but as a form of traditional theatre, indicating the decline of Sinicization symbols.

Theatre was officially included in Taiwan's nationwide curriculum when the Arts and Culture territory was announced as a part of Taiwan's Grade 1-9 Curriculum in 2000, triggering enthusiasm for Western-style DIE teaching and its applications. Judging from the curriculum outlines, Taiwan expects a DIE program to retain the essence of an academic discipline in learning activities while enabling interdisciplinary integration. In other words, using performance as a teaching technique to link DIE to other disciplines is an attempt to facilitate understanding of non-DIE disciplines through theatre as a learning medium. And yet, DIE is more than just giving instructions in performing arts; it requires solid knowledge of literature, philosophy, history, and culture, among other basic aspects of humanistic learning. A DIE teacher must be capable of not only teaching dramatic performances, but also mixing theatrical learning with the other disciplines in the territory (Chang, 2004) Unlike a traditional theatre school that is

committed to nurturing actors/actresses, or a small group of elite, the Western-originated DIE adopts a teaching method that is highly applicable and also matches the general curricula. Taiwan's Grade 1-9 DIE Curriculum seems to be patterned after Western ideas, but since Taiwan never launched any comprehensive DIE programs before and regards the drama curriculum as neither a single discipline nor a multi-discipline combination, as the U.S. and U.K. system do, respectively, Taiwan's DIE curriculum that pursues an interdisciplinary integration attains historical significance largely for its innovativeness.

IV-3. A new perspective on the development of children's theatre in Taiwan: efforts with the prefix 'cross'

How children's theatre in Taiwan should seek leverage in the debate on *modern* vs. *tradition*, to determine developmental goals

Since the Nationalist government retreated from mainland China, children's theater in Taiwan has featured either Westernized children's plays or Sinicization (i.e., Peking Opera): neither was created originally by local playwrights. Therefore in the strict sense, there is no traceable history of children's theater in Taiwan, a region long colonized or re-colonized, hence the difficulty to define traditional Taiwanese theatre. The Chinese and Japanese theatrical arts, nevertheless, were "localized" after growing as two parallel trends and popularized in Taiwan over time. With occasional overlaps and conflicts with each other, the two exotic variations of theatre

have developed distinctive qualities.

Given the hardly definable tradition, the "contemporary" becomes the present tense of existence. Ever since the days of Japanese rule, Taiwan has been threatened by Western hegemony and has become complacent about its ongoing pursuit of superficial resemblance to Western culture, even though it never really established an entity by taking such an easy way out. But then again, such mimicry led to various attempts with the prefix "cross" which perhaps makes Taiwanese culture so special. After all, every cross-cultural, cross-language or cross-ethnic attempt embodies cultural revival.

In the three periods discussed in this paper, children's theater in Taiwan changed along with the varying concept of "country-society". When scrutinized using post-colonialism theory, the three periods showed something in common: they are all characterized by ongoing *de-centralization*. In the first period, Peking opera served as an invisible instrument to eliminate the influence of both Japanese and Taiwanese culture. In the second period, children's plays presented in Taiwanese and Hakka dialects emerged as symbols of de-Sinicization. The third period, on the other hand, features a pursuit of 100% original stage-works without interference from the context or politics. And it is under such an ongoing power struggle that Taiwanese children's theatre secured room for self-awareness and continuously uncovers the truth behind dominant powers, in order to build subjectivity and position itself (Figure 1-1).

At the turn of the 21st century, private theatre companies adopted the performance style of touring the countryside, delivering in every township

genuinely Taiwanese children's plays. Despite their performing style that originated from Western children's theatre, the tours achieved a much-expected responsive, multi-faceted and interactive relationship between theatre development and society by interacting with an audience of local children. More importantly, they underlined an attempt by Taiwanese children's theatre to resume the tradition while blending with the private sector in a presentation style characterized by ecological harmony. The touring plays, in a pursuit of ongoing breakthroughs, are taking Taiwanese children's theatre into an unchartered territory.

Re-colonial period 1945-1986	Post-colonial Period 1987-1999	De-colonial Period 2000-2007～
⬇	⬇	⬇
(De-Taiwanization; de-Japanization) (Focused on Peking opera)	(De-centralization) (Multiple languages/ theatrical-genre policies)	(Internalization of difference) (Removal of superficial resemblance)

Fig. 1-1: Developmental periods of contemporary children's theatre in Taiwan

References

Cai, X. F. (1995). *A Study of the Current Situations of Public Children's Theatre Companies in Taiwan.* Graduate Institute of Education, National Kaohsiung Normal University.

Chen, A. (2003). *Ms. Pei-yu Deng and Happy Children Center*, Graduate Institute of Children's Literature, National Taitung University.2003.

Chang, H. H. (2004). *The Theories and Development of Drama in Education.* Taipei: Psychological Publishing Co., Ltd.

Chen, F. M. (2002). *Postcolonial Taiwan: Essays on Taiwanese Literary History and Beyond.* Taipei: Rye Field Publishing Co.

Huang, M. S. (1999) *Theatre Appreciation: Read Theatre, See Theatre, Talk Theatre.* Taipei: San Min Book Co., Ltd.

Jie, Y. (2006). *From Nationalism to Cultural Citizens: A Preliminary Exploration of Taiwanese Cultural Policies 2004-2005.* Taipei: Council for Cultural Affairs, Executive Yuan.

Li, M. G. (1983). The DIE Movement for Children and Children's Theatre Contests and Publications. *Guideline for Youth and Children's Theatre*, 3-12.

Liao, M. Y. (1999). *Symposium on Modern Taiwanese Theatre 1999 (Children's Theatre).* Taipei: The Council for Cultural Affairs, Executive Yuan.

The Committee on Compilation and Review of Elementary School Counseling Literature. (1983). *Guideline for Youth and Children's Theatre.* Taipei: Department of Education, Taipei City

Government.

The Government Information Office, Republic of China. (1999-2007). *The Republic of China Yearbook*. Taipei: Government Information Office, Republic of China.

The Ministry of Education. (2000). *Provisional Guidelines for Grade 1-9 Integrated Curriculum in Arts and Humanities*. Taipei: Ministry of Education.

The Ministry of Education. (2005). *White Book on Arts Education Policy*. Taipei: Ministry of Education.

The Republic of China Yearbook Inc. (1951-1969). *The Republic of China Yearbook*. Taipei: The Republic of China Yearbook Inc.

The Republic of China Yearbook Inc. (1970-1998). *The Republic of China Yearbook*. Taipei: Cheng Chung Books Co.

Sung, K. C. (2003). *A Post-colonial Discourse: From Frantz Fanon to Edward Said*. Taipei: Qing-Song Publishing Co., Ltd.

Wang, C. M. (2004). *On The Collection of Chinese-Spoken Dramas in the First Half Period of Martial Laws in Taiwan*, Ph. D, Department of Chinese Literature, National Cheng Kung University.

—— 本文發表於 2011 Children's Literature Association Conference.（2011 年 6 月 9 日），獲國科會「國內專家學者出席國際學術會議」補助。

戲劇教育應用於聽障兒童的實踐歷程

一　前言

> 透過藝術，人們更密切聯接，人們更放心、更自由。
>
> 我們期待，年輕一代可以回到最初的創作之心；
>
> 不但發展人與藝術的無限可能，
>
> 終有一天可以做到：
>
> 在藝術世界中，沒有障礙，沒有界線，不分階級，不談條件。
>
> 所有的弱能者都能在本書中或書以外的世界對所有人證明了：
>
> 他們在看似不可能的困境中揮灑，
>
> 把藝術的美慷慨送給曾經漠然對待他們的社會。
>
> （汪其楣，《歸零與無限》）

　　二〇一二年，國立臺南啟聰學校經教育部審定改隸國立臺南大學，正式更名為「國立臺南大學附屬啟聰學校」（以下簡稱「南大附聰」），兩校隨即針對各項教學與研究所需展開交流。於此同時，國立臺南大學戲劇與創作學系（以下簡稱「南大戲劇」）正式通過二〇一一教育部「人文社會科學應用能力及專長培育計畫（B 類：實務應用實作課程）」（以下簡稱「本計畫」）。為能培養、強化與提昇學生具備規劃與執行戲劇／劇場應用於學校及社區及相關文化創意產業之能

力，主動將南大附聰列為實習單位的選擇。參與計畫的師生在系校互訪的過程中，共同認為自九年一貫教育「藝術與人文」課程實施以來，一般學生對於戲劇教育已不再陌生，但是對於特殊教育的學生而言，戲劇課程仍是有待開發的領域，特別是戲劇展演能使聽障學生增加接觸社會和融入社會的經驗，但其製作的過程較為繁複，需有來自專業人士的推行與助力。因此，雙方希望能藉由本計畫結合戲劇教學與兒童戲劇展演的方式，將「戲劇教育」與「特殊教育」融合運用，發展出適合聽障學生學習特質的戲劇教學資源。

本計畫執行時間為期一學年（一〇一學年度）。第一學期著重在田野調查及教案設計；第二學期則進入教學現場執行教案，其內容包含「戲劇教育課程」及「兒童戲劇展演」二大區塊。整體教學內容的規劃係以九年一貫教育「藝術與人文領域」第二、三階段能力指標為主軸，依據特殊教育法第五條規定「特殊教育之課程、教材及教法，應保持彈性，適合學生身心特性需要」，並參照二〇〇九年「特殊教育課程發展共同原則及課程綱要總綱全國說明會」中提出的基本理念「重視課程與教材的鬆綁，以加深、加廣、重整、簡化、減量、分解或替代等方式調整九年一貫能力指標，以規畫及調整課程」。[1]

而教案設計中的活動內容，係以林玫君（2006）針對表演藝術提出之「補充性戲劇課程架構」三大內涵：戲劇基本潛能之開發、戲劇創作能力之應用及戲劇欣賞與社會生活連結為主要方向，依此項下，在課程能力指標的範疇內，以「創作性戲劇」（creative drama）為主要教學法，並考量聽障學生的需求及條件，以「簡、替、深、淺」的彈性目標設計教案。期末特殊藝術展演的部分，首要以「創造性戲劇」

[1] 資料來源 http://www.ntnu.edu.tw/spc/drlusp/home.html（特殊教育課程發展共同原則及課程網站）。

中「故事戲劇」及「教師入戲」的戲劇策略為引導，增強聽障學生參與戲劇演出的興趣。而在戲劇展演的設計與製作，則由計畫團隊──南大戲劇師生主導，以符合專業規格的兒童劇場（children's theatre）標準要求。而這樣的正式演出經驗，目的是希望能為聽障學生創造舞臺，增強其自我表達的信心，並從展演中獲得來自家長、老師及同學的接納和鼓勵，將戲劇教育的體驗過程轉化成為學習成功的重要經驗。

二　戲劇運用於聽障教育

　　戲劇教育的學習強調因才適性，課程內容的深淺度及廣度的彈性範圍頗大，其課程設計取決於參與者的需求、能力及興趣，以潛能啟發為教學目標的主要訴求，而此正適與特殊教育課綱「藝術與人文」中「調整與應用原則」內容相互呼應。除此之外，在學習的內容面向，戲劇能透過角色扮演及展演的活動，將感官訓練融入，增加聽障兒童表達自我的能力；在學習歷程面向，戲劇能採取多管道的方式學習，運用繪本、圖片及戲劇影片等媒材，強化學習、溝通及創作的表現方式；而在學習的過程中，會經常性的透過教師及同儕給予勉勵和支持，獲得建立信心及勇於去克服困難的能力。

　　本計畫中所運用之戲劇教育教學法為創作性戲劇，根據戲劇運用於聽障學生教學與研究資料所示，舉凡「想像」、「創造」、「放鬆」、「肢體語言」及「角色扮演」等戲劇應用類項，均可做為聽障學生接觸戲劇活動的參考內容，而這些項目普遍涵蓋於「創作性戲劇」教學之活動項目之中。以下將依戲劇運用於聽障教育之相關文獻及創作性戲劇之定義、活動項目、評量方式分述之。

（一）戲劇融入聽障教育

1 一般性論述

　　國內目前對於戲劇融入特殊教育的實徵資料相當廣泛，多數係以戲劇為輔助學習的工具或運用戲劇策略提昇教學成效為主題，但就聚焦於戲劇融入「聽障」教育的論述或實務報告，參考資料則相當有限。在國外的論述文獻方面，由於部分國家將戲劇納入聽障課程手冊（Hearing Impaired: Curriculum Guide）中的教學活動，說明戲劇對於聽障兒童的表達引導具有正向的效益；另一部分，由於國家政策推動，聾人戲劇節等相關活動辦理（例如：The American Deaf Play Creators' Festival），因此，較能從多元聽／聾文化美學的角度觀照戲劇融入聽障教育面向。[2]

　　Baldwin（1993）提出聾人文化擁有自己的民俗，舉凡故事、文學、玩笑、雙關語及戲劇等，但其中兼具將其經驗的情感達到與聽人分享的目標則非戲劇莫屬。據此，美國國家聾人劇團（National Theatre of the Deaf）自一九六七年起舉行聽／聾人專業演員與聾童聯合編創戲劇作品，並定期巡迴於各學校，為國小學童進行演出，透過戲劇展現聽／聾文化的異同，培養學生尊重異己文化的理解力（Landy,1982 ; Arts and the Handicapped）。

　　而創作性戲劇的活動項目：想像、默劇、即興表演等，也是戲劇融入聽障教育中的較常被運用的活動原型（Bragg 1972 ; Davis 1974 ;

2　加拿大聽障課程手冊（Hearing Impaired: Curriculum Guide）中將戲劇列為適合融入教學活動的藝術項目之一。(http://archive.org/stream/hearingimpairedcg83albe/hearing impairedcg83albe_djvu.txt)

Keysell 1972；Jahanian, 1997），研究結果顯示，在戲劇活動後，學生能對故事結構的了解增加，有效提昇學生對於故事的理解與表達能力。

除此之外，尚有 Payne（1996）、Benari（1995）及 Cattanach（1996）等學者提出戲劇融於聽障教育的影響：

Payne（1996）在 *Drama Education and Special Needs* 一書中，針對戲劇之於聽障學生，提出五點有利的影響：

1. 戲劇對聽障學生最顯著的協助是在概念理解與符號思考等難以用文字說明的教學內容。
2. 戲劇能夠鼓勵自我表達與促進想像力的發展。
3. 戲劇使聽障學生更能專注於自身，增強問題解決與判斷的能力。
4. 戲劇活動中的即興表演可訓練與語言的序列規則與架構。
5. 同理心的養成。

Benari（1995）在 *Inner Rhythm-Dance Training for the Deaf* 中提出聽障學生的舞蹈教學不能缺乏戲劇，因為戲劇能使聽障學生透過主題，延伸出對於故事的想像，能解決肢體訓練的單調乏味的一貫性，而將肢體的傳導線縈繞於整個團體中，從中能看見自我並認識他人，建立良好的友誼互動。

Cattanach（1996）在 *Drama for people with special needs* 中針對特殊族群提供戲劇活動的三種模式，其中第一種「創意表達性模式」（Creative-express model）：主要焦點在激發特殊族群在戲劇中發現潛能，較多藉由遊戲的方式探索及語言和非語言溝通的方式發展即興活動。此模式強調與他人溝通、遊戲，因此促進特殊族群社交能力的發

展。不需要複雜的技巧及角色，而僅需少量或非語言的溝通即可達到目的，其目標在喚起「假裝」（let's pretend）及想像的能力。Cattanach認為戲劇活動對於聽障學生的輔助包含：

1. 能提高對於身體的覺察度。

2. 增加身體的能動性與柔軟度。

3. 能多方發展身體動能的技巧：跳躍、旋轉、平衡、走跑。

4. 察覺身體的線條、形狀及空間感。

5. 在團體中能運用身體與他人互動。

6. 在情境中，能覺察到呼吸的節奏與旋律，並發展出身體內在的韻律。

7. 能鼓勵自己運用身體去感覺、動作和進入故事的情境。

8. 當與團體中的夥伴溝通時，能發展出替代性語言表達自我。

Wills（1986） 在 *Theatre Arts in the Elementary Classroom-Grade Four through Grade Six*（林玫君、林珮如譯，2010）中特別強調戲劇方面的活動對各種感官障礙的學生而言是相當適合的，只要能夠將它們稍作調整即可。參與者在過程中能得到莫大的樂趣，也給予指導的教師教學的成就感。對於聽障學生的戲劇教學活動，她提出以下建議：

1. 利用書中的動作以及默劇活動。

2. 用鼓聲製造節拍，或用像掃把柄的棍子，在木造地板上敲出節拍（震動）。

3. 選擇一個可以透過默劇詮釋得很清楚的故事情節。

4. 在融合班中，可以考慮讓聽力較弱的學生扮演主角，並以主

角的身分打手語、做手勢，而在一旁站著能正常聽、講的學生，待適當的時機，就以人物的身分念出對白。

2 實徵性研究

Bonnie（1997）曾於 The American Deaf Play Creators' Festival 的成果報告中提出，聽人與聾童聯合進行戲劇創作（theatre work），雙方都能因此而開拓出不同視野的主題。並且，在經過彼此接觸相互對話的經驗整合後，能達到滋養學生美感體悟，提昇藝術鑑賞及自我表達的能力。Keysell（1972）同樣運用聽人與聾童在學校聯合演出的方式，提出「默劇」（mime）是相當適合的演出方式，能使雙方透過戲劇突破溝通障礙，認識彼此的領域，進而開展觀察世界的面向。

根據 Coah（2012）的研究顯示，蘇格蘭國家劇院（National Theatre of Scotland，簡稱 NTS）自二〇〇八年起與國家聾兒協會（National Deaf Children's Society，簡稱 NDCS）合作，由 NTS 安排演員為七至十二歲的聾童籌畫為期六天的戲劇工作坊活動。日間課程以戲劇活動為主；夜間則進行戲劇的演出，藉由聽人與聾童的聯合創作，以藝術做為溝通與交流的形式，製作出不同表達形式的作品，有效促進雙方美感經驗的養成。

Timms（1987）收集五篇實徵性研究，以創造性戲劇來提昇具有特殊需求的學生之口語能力，研究對象為重度聽障兒童，透過演員互動、角色扮演、同儕互助三個面向觀察學生對故事結構之了解增加，其研究結果證實戲劇對聽障兒童之口語能力達到顯著進步的水準。[3]

林宗緯（2011）以臺南市某國中自足式啟聰班學生十名為研究對

3　轉引自林玫君：〈創造性戲劇對兒童語文發展相關研究分析〉，《南師學報》第 36 期（2002 年 10 月），頁 19-23。

象，其研究結果證實，適當的戲劇策略能夠提昇聽障學生的整體敘事能力，且同時具有立即與維持的效果。其中在故事背景、主題、事件經過，故事結果、內在反應方面均有達到高的效值。另外，運用戲劇策略能夠提昇聽障學生在肢體動作表達的能力，且具有維持的效果，但沒有立即性的效果。

　　Holt & Dowell（2010）運用劇場演員的表演專業，帶領七位十三至十七歲戴有人工耳蝸（Cochlear Implants）的聽障青少年透過敘事的方式，進行聲音及口語表達的訓練。研究結果顯示，在經過十週的訓練後，七位研究對象對於透過演員表演學習表達的方法很有興趣，但由於長期戴有人工耳蝸，已習慣透過此項輔具達到與人溝通的目的，因此能改善表達能力的成效相當有限。作者因此提出，運用戲劇與敘事的技巧輔助聽障學生學習，應從兒童時期開始。

　　綜上所述，當戲劇作為一項溝通的傳達技巧時，無論是肢體或臉部表情的運用，都能為聽障學生創造替代性語言確實具有高度的可能性。經由圖片、故事、教具及道具的引導，戲劇能即時建構出具有趣味性、想像性與教育性並存的學習環境，使學習者能表達自我感受與分享美感經驗，增加學習的動力與樂趣。而作為文化交流的管道時，戲劇能藉由聽／聾人的合作與欣賞、討論與分享，創造出多元表達形式的作品，豐富彼此的審美經驗。

（二）創作性戲劇教學

1 創作性戲劇的定義

　　「創作性戲劇」是一種即興自發的教室活動。其發展的重點在參與者經驗重建的過程和其動作及口語「自發性」之表達。在自然開放的教室氣氛下，由一位領導者運用發問的技巧、講故事或道具來引起

動機，並透過肢體律動、即席默劇、五官感受及情境對話等各種戲劇活動來鼓勵參予者運用「假裝」（pretend）的遊戲本能去想像，且以自己的身體與聲音去表達。在團體的互動中，每位參與者必須去面對、探索且解決故事人物自己所面臨到的問題及情境，由此而體驗生活，了解人我之關係，建立自信，進而成為一個自由的創造者、問題的解決者、經驗的統合者與社會的參與者（林玫君，2005）。

美國兒童戲劇協會（The Children's Theatre Association of America, 簡稱 CTAA）為「創作性戲劇」所下的定義為：

> 「創作性戲劇」是一種即興的，非展示的，以程序進行為中心（process-centered）的一種戲劇形式。在其中，參與者在領導者的引導下，去想像，實作（enact）並反映出人們的經驗，以人類的衝動（impulse）與能力（ability），表現出其生存世界的概念（perception of the world）以期使學習者了解之。創作性戲劇同時還需要邏輯與本能的思考（logicaland intuitive thinking），個人化的知識，並產生美感上的愉悅（aesthetic pleasure）。儘管「創作性戲劇」在傳統上一直被認定屬於兒童及青少年，其程序卻適用於所有的年齡層。　　　　　　　（張曉華，1999）

此教學法的特點是以戲劇形式來從事教育的一種教學方法與活動，主要在培育兒童的成長，發掘自我資源。它能使聽障學生在教師及同儕共同營造的學習環境中，提供制約與合作的自由空間，發揮創作力，使參與者在身體、心理及情緒表達，均有表達的機會，能強化自發性地學習。

2 創作性戲劇活動項目

一般常見的「創作性戲劇」活動項目，包括：

1. 想像：以身體動作與頭腦思考結合作戲劇活動。
2. 肢體動作：配合音樂與舞蹈美感的肢體活動，明確而有意義的表現出人物動作與舉止。
3. 身心放鬆：以調節性動作做暖身，消除緊張、穩定情緒、加強知覺。
4. 戲劇性遊戲：在引導下，依情況、目的，共同完成遊戲項目。以建立互信與自我控制能力。
5. 默劇：以身體的姿態表情，傳達出思想、情緒與故事。
6. 即興表演：依情況、目標、主旨、人物等線索之基本條件，表現出是一個故事，動作與對話。
7. 角色扮演：在某主題之下選派或賦予不同的角色，經歷不同的情境，擴大感知與認知。
8. 說故事：以引發性起始點或建議，構建新的故事，以激勵想像，發揮組織、表達、想像的能力。
9. 偶劇與面具：以製作或操作偶具和面具，來經歷製作和表達戲劇的趣味。
10. 戲劇扮演：以創作扮演的架構，將理念置於其中，發展進行組構創作戲劇性的扮演。　　　　　　（張曉華，1999）

「創作性戲劇」的活動項目具有多元彈性的運用空間，能啟發聽障兒童運用不同的感官經驗提昇審美判斷及表達想法的信心。參與學生透過感官放鬆的過程，能解除口語表達不完全的壓力，建設面對外在世界

的掌控權；在說故事的情境中，能經由故事營造的想像空間，產生角色扮演的聯想，企圖學習運用肢體或默劇的形式詮釋己見，活化表達的技能與獲得支持。上述十項活動，均依照課程進度，透過教案的設計調配，交叉運用於本計畫教學之中。

三 計畫設計與實施

（一）方法與人員

參與人員包含筆者、現場教師、教學團隊及南大附聰國小部學生。其中「現場教師」二位分別為南大附聰四年級及五年級的班級導師，具備多年從事特殊教育領域教學的經驗。「教學團隊」為五位南大學戲劇大學四年級的學生，具備戲劇基本學識及實務經驗，除全程參與研究討論外，也負責收集資料、錄影及紀錄。

（二）實施時間

由南大附聰提供一週三堂（週三下午一點半至四點半）課程進行戲劇活動工作坊及展演排練之用，為期十八周。

（三）參與對象

參與對象為南大附聰學生，共十五人；分屬四年級忠班八人、五年級孝班七人。忠班參與的學生共有八名（三男五女）：中度聽障一名（男）、重度聽障六名（一男五女）、多障一名（聽中＋智重，男）；孝班參與的學生共有七名（四男三女），中度聽障一名（男）、重度聽障五名（二男三女）、多障一名（聽重＋智重，男）。

（四）流程與步驟

本計畫配合二個學期執行：第一學期一〇一年五月向南大附聰提出合作計畫、確定參與計畫的學生人數、討論合作模式（教學與展演）與活動（認識聽障講座）細部規畫、旁聽手語課程及練習手語。一〇一年六月由南大附聰班級導師帶領教學團隊及南大戲劇應用劇場方案實習課程授課老師，共同至南大附聰進行田野調查；第二學期一〇一年九月至十二月，筆者及教學團隊赴南大附聰辦理戲劇訓練「感受與表達工作坊」及「特殊藝術戲劇展演」，另配合展演活動推廣，十一月於臺南大學辦理「認識聽障」講座。

四　課程設計

本計畫課程設計依據特殊教育藝術與人文領域——表演藝術第二、三階段能力指標規劃，佐以參照二〇〇九年「特殊教育課程發展共同原則及課程綱要總綱全國說明會」中提出的基本理念「重視課程與教材的鬆綁，以加深、加廣、重整、簡化、減量、分解或替代等方式調整九年一貫能力指標，以規畫及調整課程」為理念指標。

實際戲劇教案的設計內容，係參考林玫君（2006）為表演藝術提出之「補充性戲劇課程架構」為主軸，其中包含三大內涵：戲劇基本潛能之開發——肢體動作、五官想像、即興創作、聲音口語；戲劇創作能力之應用——包含應用人物、情境、對話或各種道具的轉換進行創作與展演；戲劇欣賞與社會生活連結——透過欣賞、回應或評析自己或他人的演出，達到對於表演藝術歷史文化及生活的連結與了解。並以「創作性戲劇」為教案活動主要教學法；戲劇排練及製作理念則參照「兒童劇場」的理論依規。（圖一「課程設計理念流程」）

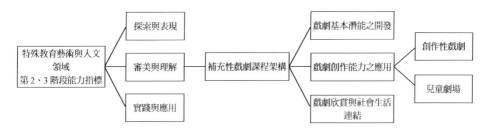

圖一　課程設計理念流程

（一）課程大綱

　　為期十八週的課程大綱共分為五階段（表一「課程設計大綱」）：觀察期（師生關係及戲劇經驗累積階段）、表演期（身體表達與應用階段）、戲劇創作期（故事戲劇主題發展階段）、排練期（經驗統整階段）、回應與建構意義期（展演階段）。

表一　課程設計大綱

	期程	學習目標	學習內容	教學要點
觀察期	師生關係及戲劇經驗累積階段【1～3週】	透過「創造性戲劇」中之想像、肢體動作、身心放鬆及戲劇性遊戲四大類項活動做為接觸戲劇的初始階段，並從活	1.將「創造性戲劇」中的放鬆訓練與模仿、想像連結，搭配故事情境，透過遊戲體驗戲劇。 2.運用「創造性戲劇」推展進程，以表情創造取代口語訓練，將肢體開發獨立表現以不同於手語表達。	1.建立師生溝通模式——以「綜合溝通法」（手語、讀唇及肢體動作）為主。 2.培養學生非語言的表達方式——以「姿勢」、「距離」和「神情」三種面向模擬練習。

觀察期		動進行過中熟悉教師帶領方式與互信模式之建立。	3. 實際進行之活動為：鏡像遊戲、情境想像、物件轉化、心情塗鴉──分享學習的經驗。	
表演期	身體表達與應用階段【4～6週】	透過「創造性戲劇」中戲劇之藝術內涵，對於肢體、角色扮演、情境想像及故事改編等戲劇元素進行體驗並學習運用身體表達，重新使用身體學習。	1. 運用童話、課本及卡通故事為媒材，從事角色創作與情境想像。 2. 藉由感官知覺的放鬆，活化學生的想像，間接提昇肢體語言的訊息傳達功能。 3. 實際進行之活動為：嗅覺放鬆遊戲──以表情及肢體表現不同味道聞到後的反應、視覺放鬆遊戲-體驗信任與培養默契、運用故事即興角色扮演活動、肢體合奏──體驗肢體視覺呈現的美感、心情塗鴉──分享學習的經驗。	1. 強調戲劇中的表情、肢體語言、默劇與動作本身所具有的自發性溝通功能。 2. 培養學生放鬆的感官體驗，藉此提昇身體覺察度的認知。 3. 從同儕的表演中，提昇戲劇美感的經驗與判斷能力。
戲劇創作期	故事戲劇主題發展階段	透過「創造性戲劇」中，以教師	1. 連結生活經驗，從學習解決問題的過程語方式進行故事創作。	1. 透過故事接龍遊戲，培養學生故事架構的概念。

戲劇創作期	【7～10週】	為輔導者的身分，引領從學生有興趣的主題為起點，在過程中隨時加入衝突與困難，並佐以角色扮演、對話（手語及肢體均可）即興，透過共同創作的分享，了解學生對於戲劇概念藍圖。	2. 以繪本說演營造故事情境，間接帶入預設問題，刺激學生提出假設以擴大想像。 3. 教師進行戲劇示範，特別對於舞臺表演的專業概念加強說明。 4. 實際進行之活動為：救救我，我逃不出去！繪本說演、影片回顧及檢討、教師入戲、舞臺畫面訓練、教師示範。	2. 以實際的圖片、影片及物件引發學生戲劇創作的聯想。 3. 以教師入戲的戲劇慣例，鼓勵學生共同參與集體創作。
排練期	經驗統整階段【11～16週】	回顧重組戲劇片段並進行分組排練及複演檢討。	1. 以照片及短片的呈現方式使學生回憶本學期戲劇課程的學習經驗。 2. 請學生思考如何將過去幾週的肢體、情緒及表情表達運用於即將演出的戲劇作品中。 3. 由教師進行文本及角色分析說明並進行選角。	1. 帶領學生重組戲劇學習經驗，並從中發現個人表演特質。

排 練 期			4. 實際進行之活動為選角——先採取自由表演，再進行動做模擬、舞臺畫面排練、走位初排——強調角色間的合作、檢討——針對學生回家後可自我練習的部分做提醒。	2. 以一般戲劇的排演流程：選角——默契培養——排戲——檢討——排戲，使學生學習完整的戲劇演出準備方式。
回 應 與 建 構 意 義 期	展演階段【17～18週】	參與實際演出並分享戲劇表演的心得與感想。	1. 演出活動分十二月十二日及十二月十九日兩場。每場演出後，與學生針對演出進行座談討論。 2. 學生於十二月十九日演出結束後所辦理之座談會，上臺分享這學期戲劇參與課程與展演的經驗與想法。	1. 引導學生發現個人內在的聲音。 2. 透過劇場美感經驗的養成，學習美化自我表達及豐富對於外在環境事物的聯想。

（二）創作性戲劇的評量方式

Wills（1986）針對「創作性戲劇」活動提出多種評量的構想，例如：課程討論、錄音及錄影紀錄、問題解決方案、角色扮演、口頭及書面評析、口頭及紙筆測驗、畫圖、日誌與評量審核表等。

而基於本計畫參與對象的特殊性，決定選擇學生的優勢感官能力做為主要評量管道。「畫圖」對聽障學生而言，是一種合適的評量反映

方式，可以由此反映出學生對弱勢感官能力的克服精神；而「評量檢核表」則為教學團隊紀錄兼評量學生學習方式的用途，為教師面向的評量方式。

　　畫圖評量方式：

一、於課程結束前三十分鐘進行畫圖評量。

二、提示學生畫作的表達是來自於當日對於課程的感想。

三、教學團隊於課程結束後對於每份作品進行討論、分析並拍照存檔。

0919-第一週上課學習心得分享「戲劇與我——自畫像」

1024-第五週上課學習心得分享「角色扮演」

圖二　創作性戲劇評量「畫圖」

評量檢核表評量方式（見附錄一「學生觀察評量表」）：

一、評量審核表係依照學生的個別進步狀況與成果紀錄評量。

二、審核標準聚焦在某些特定的戲劇目標上，同時也須注意在達成有效的戲劇／劇場工作中，個人與團體所表現的行為。

三、「評量檢核表」（見附錄二）之評量項目「專注力」、「想像力」、「合作互動」、「評估與分析批評的能力」及「態度」五項係參考 Wills（2010）的「持續性戲劇活動」評量表所訂定。

另外針對本研究之參與對象及重點學習指標，增加「非語言的表達」項目，藉此觀察學生在：1. 運用恰當的姿勢、2. 運用恰當的動作、3. 運用恰當的表情、4. 肢體律動具節奏感、5. 能以肢體動作與他人溝通、6. 能以肢體動作表達自我等方面之學習情況。

五　兒童特殊藝術展演《三隻小狼與大壞豬》

在「特殊教育課程發展共同原則及課程綱要總綱」——九年一貫「藝術與人文」中調整與應用原則（第二條）即指出「感官障礙的學生在學習歷程的養成過程中應增加展演及觀賞的機會，方能使學生經常接觸社會，才能融於社會中，但因展演及參觀的過程比較複雜，最好能尋求家長或義工的協助，才能順利完成」。本計畫之團隊成員為南大戲劇大學四年級學生，具備基本的戲劇創作與製作經驗，而筆者本身之實務經驗專長亦為兒童戲劇及劇場，對於兒童戲劇展演的規畫與執行均具備基本的能力。在南大戲劇提供的專業小劇場設備的條件下，各方資源整合的成果能使演出規格趨近專業劇場的要求，從中亦能實踐戲劇展演的參與經驗對聽障學生的效應。

而在戲劇排練正式開始前，為能使聽障學生熟悉戲劇表演的表達方式，在課程中特別安排「故事戲劇」與「教師入戲」兩種戲劇策略，

經由教師的示範及共同參與演出，使聽障學生能快速融於戲劇的氛圍，增加參與演出的動機及興趣。

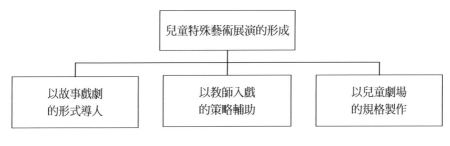

圖三　展演規劃圖

（一）以「故事戲劇」的形式導入

故事戲劇（story dramatization）乃「創造性戲劇」教學之進階課程。繼觀察期與表演期「聲音與肢體」之初階課程後，下一階段遂進入戲劇創作（drama making）的進階課程，為正式的戲劇演出做準備。以下為本計畫運用故事戲劇的活動項目導入戲劇文本《三隻小狼與大壞豬》之簡要進行歷程。

表二　《三隻小狼與大壞豬》故事戲劇之進行歷程[4]

《三隻小狼與大壞豬》故事戲劇之進行歷程
一、導入：
1. 引起動機：重述童話故事《三隻小豬》為起點。
2. 暖身活動：分組建造不同材質、形狀、用途的房子；想像與模仿文本中角色的肢體動動作，搭配遊戲一二三木頭人進行。

4　設計項目參考 Wills, S. B. 著，林玫君、林珮如譯：〈故事戲劇之進行歷程〉，《創造性兒童戲劇進階——教室中的表演藝術課程》（臺北市：心理出版社，2010 年），頁 250。

3. 介紹故事：教師示範說演繪本《三隻小狼與大壞豬》；請學生表與分享達
 對於故事的感想。

二、發展：【以默劇動作為主】

1. 由教師帶領設計個別角色的動作特徵。

2. 以角色性格發展的說明串連角色與角色之間的互動，房子組四人一組，
 共同設計房子造型。

三、計畫：【角色分配】

人物表	
狼爸爸：球類運動教練	袋鼠：磚頭搬運工
小黑狼：老大，棒球選手	河狸：水泥搬運工
小灰狼：老二，躲避球選手	犀牛：鐵條搬運工
小白狼：老么，賽跑選手	紅鶴：採花姑娘
大壞豬：舉重選手	一組房子（四人）：可變換四種建材：磚頭、水泥、鐵和花所蓋的房子
黑巧克力精靈：說書人，說故事、串場與觀眾互動的角色（由老師擔任）	白巧克力精靈：喜歡故事的小精靈，擅長變魔法
小花：居住在森林裡的小紅花，串場舉牌	

四、分享：

1. 進行方式：以多角互動為呈演方式。

2. 教師角色：說書人（旁白口述指導兼角色扮演）。

五、回顧：

1. 反省：以畫圖呈現針對個人經驗做分享。

> 2. 檢討：教學團隊針當日課程結束後，撰寫檢討心得；隔週一與研究者進行目標討論。
>
> **六、再創**：分組多次討論、練習與呈現。

（二）以教師入戲的策略輔助

　　「創作性戲劇」教學有二種教師介入戲劇活動的指導方式：旁白口述指導（side-coaching）及教師入戲（teacher-in role）。旁白口述指導是指教師可在一旁邊說故事，邊給予建議性的動作；教師入戲則是以情境內第一人稱之方式來引導及協助參與者發展與呈現戲劇的想像情境。（林玫君，2005；鄭黛瓊譯，2009；陳韻文譯，2007）

　　此二種身分對於協助聽障學生呈演均有相當的助益。在一般性教學課程中，教師以運用旁白口述指導的方式為主，可以支持與鼓勵學生參與表演，並保持溝通管道的暢通，使所有的工作都能在教師的計畫內完成；而在演出的部分，教師的身分則設定為說書人的角色，可以有效的控制戲劇進行的步調與張力，調節演出的各種突發情況。

（三）以「兒童劇場」的規格製作

1 兒童劇場

　　兒童劇場（children's theatre）是指無論是在劇本編寫或演出製作，應由專業劇團或具備戲劇背景的專業人士協助製作，其內容一切要以符合兒童觀眾之所需：具有兒童性、戲劇性、教育性、遊戲性等四項兒童戲劇應有特質為目標（陳晞如，2010）。美國兒童戲劇協會（CTAA）將兒童劇場所下的定義是：「兒童劇場是指一種將預設與排練完備的劇場藝術表演，由演員直接呈現給青少年觀眾觀賞」。

在兒童劇場中的演員可以是成人也可以是兒童，若依照美國兒童戲劇協會（CTAA）對於兒童劇中演員的分類有二種：由兒童擔任演員的戲劇稱為 Theatre by Children；而由成人專業演員擔任表演者則稱作 Theatre for Children。本次展演活動屬於前者之範疇，但在劇本編創及景觀製作等戲劇條件的安排均由計畫小組成員設計及執行。

2 兒童戲劇的景觀設計

景觀是指戲劇在舞臺視覺上所呈現的各種景物，其目的是為了幫助導演傳達劇中的意念，以及使觀眾在各種景觀的搭配下能順利了解劇情。戲劇中景觀的項目有：燈光、服裝、化妝、佈景、道具等。以下將本劇景觀設計構想與《兒童戲劇：寫作、改編、導演及表演手冊》中之兒童劇場的製作規格進行理論與實作的參照。（狼家族服裝設計圖及劇照，見附錄二與三）

表三　《三隻小狼與大壞豬》景觀設計與正式兒童劇場規格參照表

	兒童劇場製作規格	《三隻小狼與大壞豬》景觀設計
景 觀	A. 燈光 舞臺上的燈光技術是營造劇場氣氛的重要元素，兒童劇中燈光的效能如同一般戲劇的要求，其目的是基本上為了營造出演出的環境，負責照亮舞臺及演員。而就特殊效果而言，透過燈光可以呈現已設定的時空狀況、塑造空間和形式、處理舞臺畫面的組合、突顯風格和設定氣氛。	A. 燈光 1. 燈光以簡單、明亮、森林氛圍為設計概念，使用背光和 high cross 增加演員們的輪廓，以突顯演員肢體的表現。 2. 燈光不做過多變化，焦點專注在演員的表演，也因演出時間不長（30 分鐘），過多燈光變化會造成觀眾視覺上的疲勞。 3. 黑／白巧克力精靈施魔法時，燈光以閃燈營造魔幻氣氛。

	B. 服裝及化妝	B. 服裝及化妝
景 觀	服裝及化妝設計是兒童戲劇製作不可缺少的一部分。它的要求比起成人劇場更需要發揮的是創造力和想像力的部分。設計師經常被要求創作以幻想為概念的佈景，要以顏色和形狀的欣賞角度來詮釋他們，然而要確定的是，這些佈景和服裝要實用並且能上場。	1. 以半罩式頭套裝扮，以便掌握演出者的安全。 2. 全劇組著相同色系的衣服，再依角色突顯各主色系之不同。 3. 裝飾物品強調動物的特徵：野狼的長嘴巴、大壞豬的鼻子、袋鼠的長尾巴、犀牛的角、河狸的尾巴、紅鶴的尖嘴。
	C. 舞臺設計（含佈景、道具）	C. 舞臺設計（含佈景、道具）
	兒童劇中的舞臺佈景，強調的是機動性和層次感的效果，以刺激兒童的視覺感官，增加想像力。道具的部分，則以大型和鮮艷的器物、玩具居多。	1. 於實驗劇場演出，設計懸吊雲朵、不規則立體草地景片，營造簡約的森林象徵符號。 2. 房屋、磚塊、水泥、花朵，演員以默劇動作表演。 3. 黑／白巧克力精靈座位設計階梯狀，有層次感能區隔劇中森林場景。
	D.音樂設計	D.音樂設計
	在兒童劇的歌曲及音樂設計傾向於有節奏的、音調優美的，並且不會太過複雜的。如果有觀眾參與的歌曲，在曲調上必須相當程度的簡單，使兒童能夠快速地跟上。	1. 音樂調性活潑、輕鬆、可愛，但節奏性強，具有輔助演員肢體表演的成效。 2. 全數動物出場時皆安排各自代表性的音樂旋律，強化人物性格及角色特質

| | 兒童劇場中的作曲家應該謹慎地注意到歌詞內容的意圖，並且確定文字部分是非常的清楚且令人印象深刻。 | （例如：河狸之歌／鈴木鎮一「快樂的早晨」；紅鶴之歌／H. Shinozaki「舞曲」；犀牛之歌／弗蘭克・米查姆「巡邏兵進行曲」等）。

3. 全程現場演奏，充分掌握/配合演員的動作及反應。 |
|景

觀| | |

3 劇本改編

（1）選擇動機

本計畫為能在有限的時間內完成演出，經由故事試演及繪本導讀的實驗進程後，決定將劇本的選材定以兒童熟悉的童話故事為對象，藉由兒童劇本改編處理步驟進行：1. 文本選擇與分析、2. 原著的摘錄與重組、3. 解決問題、4. 劇本大綱寫作、5. 劇本要素檢視，做為文本的適性度判別。以下為《三隻小狼與大壞豬》依據兒童劇本編創要素檢視的分析情形：

表四　《三隻小狼與大壞豬》兒童劇本編創要素檢視表

改編參考項目	劇本內容／演出符合內容
1. 故事	能吸引兒童。將兒童熟悉的童話故事《三隻小豬》人物翻轉，能引發兒童的好奇心，期待劇情的發展與結局。
2. 主題	童話故事的善、惡的對抗，能反映兒童價值觀的預期心理。
3. 角色	陣容豐富。除了主角三隻小狼與大壞豬之外，尚有狼爸爸、河狸、紅鶴、犀牛等角色。另設計加入小精靈及說書人的角色。
4. 生或死的場面	非常充足。三隻小狼共有三次面臨被大壞豬威脅生命的情節。

5. 語言和沉默	語言的部分在劇本中係以文字表達，特別著重在韻文的朗朗上口及淺顯易懂。在將其作為身體表演的轉換條件，茲調整如下：三隻小狼運用身體律動、踏步節奏象徵面臨恐懼的情緒；紅鶴運用芭雷舞舞步象徵情節由緊張轉換到輕鬆；河狸以沉默表達對三隻小豬面臨大壞豬挑戰的不安。
6. 驚奇	結局令人意想不到。三隻小狼發現大壞豬找碴的原因竟然是因為沒有朋友，想與它們為伴。
7. 幽默	容易安排。大壞豬三次吹倒房子，總是在三隻小狼從它面前逃跑後才發現。另外設計三次所被吹倒的房子由演員的身組構而成，因此每次房子倒塌都有特殊的喜劇效果。
8. 觀眾的參與	容易設計。在說書人的引導下，觀眾可以配合不告知三隻小狼的藏身地點。
9. 規模	適合實驗劇場。由於多數佈景道具將設計由演員扮演，縮小演出範圍，因此在規模的設計上適合小眾劇場的近距離演出。
10. 偶	如果有機會可以安排在大壞豬與小狼們的追逐，以紙影偶的方式顯現大小比例的差別，增加刺激感。
11. 情節中的魔術	可以設計由小精靈的角色帶入。
12. 舞臺的鮮豔色彩	在可預想的設計範圍內可以達到。這個部分因佈景道具由演員擔任，因此，會以演員的服裝來代表。
13. 燈光	在不同的關鍵點可以表現。如情節中危險、威脅、緊張、歡樂等。
14. 聲音	有若干的表現機會。如大壞豬出場的砰砰聲、房子倒塌、紅鶴出場、精靈施咒語時。
15. 音樂	現場可以安排打擊樂演奏，配合聽障兒童／觀眾對於聲音的敏感度，考慮安排有節奏／震動的音樂表現方式。

16. 高潮與扣人心弦	從大壞豬一出現即開始。中間三次的追捕過程，可以營造豐富的戲劇高潮效果。
17. 正義與公平	童話故事必備的元素。在結尾的地方可以呈現，三隻小狼因為團結一致，所以可以力抗大壞豬。而大壞豬因為心存良善，只是不擅溝通，所以最終可以獲得小狼們的友誼。
18. 禁忌	可以安排在大壞豬以放屁火打噴嚏的方式，不小心將小狼的房子吹垮。傳達出無辜的幽默感。

（2）編導理念

　　《三隻小狼與大壞豬》的故事，為三隻小狼與大壞豬之間因為彼此不理解對方，且不懂得如何和對方相處所產生的一連串誤會開始，彷彿如同聽人與聾人之間因文化上的不同，而存在著許多的錯誤認知，在社會上雙方的界線清楚可見般。但是當彼此打開心房認識了解後，鴻溝應有機會逐漸淡化。在改編劇本的過程中，這層意義不斷浮現，強化選材的正確性。計畫團隊在戲劇教學與排練的課程中，逐漸認識這個特別社群的兒童，並領會到溝通與尊重才是雙方共存共生的基本原則，因此，在劇本編創的部分，逐漸朝向創作一齣聽人與聾人均能共賞的兒童劇，期間並不斷思考如何將手語、肢體語言與口語搭配運用。

（3）核心意涵

　　創造聾人／聽人彼此欣賞與聆聽的機會，體諒尊重，互相學習，共生共存。

（4）演出形式與手法

　　A. 說書人（一位由聽障兒童擔任手語翻譯者；另一位由教師入戲的老師擔任口語說演）

B. 觀眾互動

C. 大量肢體與少量臺詞

D. 現場以打擊樂器製造震動節拍，以配合演員動作或情節發展

（5）劇情大綱

S 代表 Scene（場景）

開場：說書人向觀眾與小精靈說一個特別的故事《三隻小狼與大壞豬》。

S1：狼爸爸要小狼們出外蓋房學著獨立生活。

S2：小狼們遇袋子裝著磚頭的袋鼠，要了磚頭蓋磚房，大壞豬要進屋，小狼們不肯，大壞豬破壞房子，小狼們逃。

S3：小狼們認為房子不夠堅固，遇正在裝一桶桶水泥的河狸，和他要了水泥蓋水泥房，大壞豬要進屋，小狼們不肯，大壞豬破壞房子，小狼們逃。

S4：小狼們認為房子還是不夠堅固，遇開貨車的犀牛，和他要了鐵絲、鐵條和鐵甲蓋很堅固的房子，大壞豬要進屋，小狼們不肯，大壞豬還是將房子破壞，小狼們逃。

S5：小狼們覺得材質有問題，遇紅鶴和他要了花朵蓋房子，大壞豬吹房子前吸氣時，發現花香很好聞，軟化了他的心，開始手舞足蹈，小狼們發現大壞豬變成大好豬，便一起玩，同時覺得遊戲變得比以往更好玩了。

S6：狼爸爸帶點心來訪，之前在路上的動物們也擔心三隻小狼，也都一起來看看小狼們的近況，當他們發現小狼們和大壞豬成好友，他們覺得不可思議，狼爸爸則為小狼們感到光榮，然後狼爸爸要大家一同享用點心。他們開始認識彼此，大好豬帶著大家一起快樂的跳舞。

六 演出結果

（一）問卷統計

1 兒童觀眾問卷

　　《三隻小狼與大壞豬》共計二場演出，觀眾人數合計一三九人。成人觀眾九十四人；兒童觀眾四十五人（其中幼兒園觀眾二十二人無填寫問卷），全數為南大附聰的國小部學生。成人觀眾問卷統計回收九十三份；兒童觀眾問卷統計二十三份。答案選項分：非常喜歡、喜歡、尚可、不太喜歡、非常不喜歡五種。兒童觀眾的問卷題目為：

一、請問你是否喜歡《三隻小狼與大壞豬》兒童戲劇的演出型態？

二、請問你是否喜歡《三隻小狼與大壞豬》的演出主題及內容？

三、對於今天《三隻小狼與大壞豬》的演出，你覺得是否還有一些需要改進的地方？ 歡迎你大方提供喔！

四、日後若有機會演出兒童戲劇，請問你願意參加嗎？

五、在《三隻小狼與大壞豬》中，你印象最深刻的片段是什麼？ 請你畫下來。

第一、二題回答「非常喜歡」的佔比均介於百分之九十至九十八、「喜歡」的佔比均介於百分之五至十、「尚可」的佔比為零、「不太喜歡」

百分之五至八、「非常不喜歡」零。無法精確統計的原因為少數兒童觀眾，同時勾選了「非常喜歡」、「喜歡」與「不太喜歡」三個選項，而「不太喜歡」的原因是「大壞豬的角色看起來有點討厭」或者是「沒有什麼好不喜歡的」，只能根據質性的回答大致歸類。

第三題及第四題答案，綜合整理如下：

改進的意見&是否願意再次觀賞戲劇演出：

1. 我想演鐵房子
2. 我很喜歡看
3. 願意參加吧！
4. 很好很棒
5. 想看
6. 很喜歡
7. 不知道
8. 可以學習更多的東西
9. 因為得意
10. 好玩有趣
11. 好玩，有大壞豬
12. 因為太好看了
13. 跳舞很好或可愛
14. 他們一直建房子很辛苦
15. 好好看，尤其蓋房子的動作
16. 太可愛了
17. 小豬表演得很好
18. 紅鶴姊姊演得很好
19. 三隻小狼與大壞豬的手語很好看也很可愛

20. 大家都很用心的演出

21. 大家跳（舞）得很棒

第五題圖畫的部分回收十五份，部分摘錄如下：

2 成人觀眾問卷

　　成人觀眾的回收問卷共九十四張，觀眾成員多數為南大附聰的學生家長及臺南大學的學生。題目分述如下：

　　一、你覺得《三隻小狼與大壞豬》的演出特色為何？（可複選）
　　　　□聽人與聾人合作演出
　　　　□聽障兒童參與演出

　　□提供聽障人士表演的機會

　　□提供南大戲劇學生在應用劇場有實習的經驗

二、你覺得《三隻小狼與大壞豬》最具吸引力的地方是什麼？

　　（可複選）

　　□故事情節□導演手法□演員□音樂□服裝

　　□舞臺□燈光

三、您是否看過類似的特殊兒童戲劇演出？

四、日後若有機會，是否願意再次觀賞兒童手語戲劇的演出？

五、其它意見

　　第一題認為該劇的演出特色為：1. 聽人與聾人合作演出（七十一人）、2. 聽障兒童參與演出（八十三人）、3. 提供聽障人士表演的機會（七十一人）、4. 提供南大戲劇學生在應用劇場有實習的經驗（六十六人）；第二題該劇最具吸引力的地方是什麼：1. 故事情節（60）、2. 導演手法（45）、3. 演員（89）、4. 音樂（41）、5. 服裝（45）、6. 舞臺（23）、7. 燈光（23）。第三題回答「是」的僅有一位。

　　第四題回收意見九十四份，經整理濃縮如下：

1. 很有創意，很不一樣的感受

2. 提供附聽兒童一個舞臺

3. 能提供弱勢兒童展現的舞臺不多，若觀眾支持，能讓他們有更多機會展現自己，本人非常樂意，也期望在臺下的掌聲和觀眾的鼓勵能激勵他們，使他們有更美好的童年回憶

4. 會讓人去除語言，反而能從肢體感知更多訊息

5. 對於表演的小朋友是很大的鼓勵也是讓他們的才藝與天賦得以展現的機會

6. 欣賞不同藝術美

7. 能夠看到小朋友出乎意料的表現

8. 家有聽障小朋友，讓小朋友有機會演出成長

9. 小朋友是聽障生觀看手語戲會讓他更容易理解內容

10. 很感動，看到最後謝幕都可以想像到小朋友在過程中有多快
樂和完成演出的成就！很有意義

第五題回收意見八十二份，經整理濃縮如下：

1. 即使有所障礙，他們仍努力讓我們看到屬於自己獨特的光彩

2. 小朋友的肢體動作指導的非常好，旁白也非常流利！這個故
事我覺得大壞豬就像聽人小狼就像聾人，因為彼此接觸交流
的方式有隔膜，所以沒有辦法互相成為朋友，一但用對方
法，大家就可以開心愉快的相處！劇本寫得好棒！我真的感
動落淚了！加油！期待再看到你們的演出！！

3. 感謝南大戲劇系的付出，原來聽障孩子是可以的，只要給我
們機會，他們也可以做得很好

4. 很喜歡小朋友們用心且努力的演出，若不說明他們是附聰學
童，我也不覺得與一般小朋友有異，真的很可愛

3 演員問卷

演員的回收問卷共十五張，全數為南大附聰學生參與本計畫的學
生。答案選項分：非常同意、同意、尚可、不太同意、非常不同意五
種。統計資料如下：

問卷題目	非常同意	同意	尚可	不太同意	非常不同意
1. 大哥哥大姐姐們以活潑的方式帶領我瞭解戲劇	93%	6%	NA	NA	NA
2. 大哥哥大姐姐們以親切的態度帶領我瞭解戲劇	100%	NA	NA	NA	NA
3. 一開始的戲劇課程能幫助我對戲劇有更多的認識	80%	20%	NA	NA	NA
4. 經過戲劇課程後，我更加願意站在舞臺上說話	93%	6%	NA	NA	NA
5. 我願意花時間將戲劇反覆排練到更好，讓正式演出更完美	73%	27%	NA	NA	NA
6. 進到專業的劇場D203，能幫助我更加專心投入排練	80%	20%	NA	NA	NA
7. 正式演出時，我的表演很適合我所演的這個角色	100%	NA	NA	NA	NA
8. 我願意跟同學彼此提醒互相幫忙，讓演出更加完美	66%	34%	NA	NA	NA
9. 戲劇演出結束後，我從觀眾的掌聲獲得成就感	100%	NA	NA	NA	NA
10. 以後如果有附聽學弟妹演出，我願意一起來看戲	100%	NA	NA	NA	NA

　　第十一題為開放性問答。「這四個多月的過程，我們一起經歷了快樂、高興、緊張、難過的日子。除了上面的問題外，還有什麼話是您想對我們說的，都歡迎您告訴我們喔！」

1. 我喜歡表演，可是有一點緊張

2. 表演給全家看，我覺得很棒

3. 我喜歡表演

4. 謝謝大哥哥、大姐姐教我們怎麼表演，我覺得感動

5. 謝謝哥哥、姐姐和老師，我真的喜歡表演

6. 一起跳舞很開心

7. （家長代寫）我的小孩很內向，透過這次戲劇表演的機會，你們用活潑快樂的方式，讓她走上舞臺，增加了她的自信心，也開啟她和同學溝通的管道。我很感謝南大戲劇的老師及同學。

8. 謝謝大哥哥、大姐姐教我們怎麼表演很開心

9. 我去舞臺，我就沒有緊張了喔，謝謝大家

10. 我覺得很棒人家看我們表演

11. 戲劇結束了，我仍覺得很快樂

12. 我上臺就覺得很棒了，希望還有機會再表演

13. 我們可以好好演戲了，如果我有很高興了

（二）演出反思

1. 演員面對戲劇演出表現雖無法避免會有緊張的情緒，但對於參與一場具有正式演出規格的兒童戲劇表演，仍抱持著興奮與期待。在過程中，演員接收到來自觀眾的熱情回應，包括觀眾互動的氣氛及謝幕時的掌聲，在座談會時大方的分享與表述：這樣的戲劇演出帶給他們愉快的經驗，並樂意繼續學習兒童戲劇相關教學活動及表演。

2. 觀眾成員分兒童與成人兩種。兒童觀眾均來自於南大附聰的一至三年級學生及幼兒園的幼童，反應頗為激動。一方面由於劇情有追逐、逃跑的緊張場面；二來這是他們首次走進劇場看戲，對於舞臺上

表演的演員充滿羨慕，亦間接引發他們願意接觸學習兒童戲劇，其主要的因素是傳達出戲劇演出不一定只限於有聲的口語表達，無聲的默劇或豐富的肢體表現也是溝通語言的一種。

　　成人觀眾多來自於臺南大學戲劇系的學生及演員的家長，多數人同問卷所示，均未欣賞過聽障兒童戲劇，評價趨於鼓勵性質居多。但有二種意涵值得重視，一是家長肯定孩子透過戲劇學習成長、獲得自信能勇於表達；二是戲劇系學生受到啟發，能運用所學幫助聽障兒童創造自我價值的舞臺，拓展戲劇應用與服務的面向。

七　結語

　　本計畫結合「創作性戲劇」與「兒童劇場」的教學和實務理論，透過十八週教學行動的歷程，步驟性的驗證戲劇融入特殊教育的價值。從計畫的結果可推論出，戲劇中的角色扮演、即興表演及戲劇展演，對於聽障學生來說，是開啟多種「替代」性表達機會的潛能。在戲劇活動中，聽障學生不僅可以自發性的表達與分享，而且一旦發現自己的肢體能創造出和他人不相同的變化，會使自己的想法能被接受和認同，就更能增進對自我的信賴感而更勇於嘗試。其次，戲劇活動所營造出輕鬆活潑的學習環境，對聽障學生而言，具有表現自我、抒發及穩定情緒的功能。而戲劇活動中的放鬆、模擬及想像，除了能帶給參與者莫大的樂趣，亦能使教師獲得滿足及成就感，其中最重要的是，要選擇學生容易得到成就感且覺得引以為傲的活動。藉由教師對聽障學生的信任，他們也會相信自己。

　　就南大附聽所提供之教學評量結果的面向顯示，十五位參與者對於這次的計畫內容的滿意度回答「非常滿意」佔百分之九十三、「滿意」佔百分之七，文字補充說明有「戲劇好好玩」、「表演不可怕」以及「想

念大哥哥大姐姐」等。被問及是否繼續願意上戲劇課，參與學生回答「非常願意」佔百分之八十六，「願意」佔百分之十四。此份教學評量的問題，為能符合參與對象的認知能力設計，在題目的部分略顯籠統，但整體而言，高滿意度的成果，對於聽障學生的學習戲劇觀感，有正向且具鼓勵發展的效益。

回顧計畫實施的過程中，當然也遭遇過失敗與阻礙。如何與聽障學生溝通就是一開始就面臨的難題，雖然教學團隊的成員利用暑假外加一學期的時間旁聽手語及特殊教育概論的課程，但實際到了教學現場，卻發現所學不敷使用，在學生無法專注、教室秩序雜亂的情況下，打擊了信心。所幸南大附聰的兩位班級導師，願意全程協助翻譯並掌握上課秩序，教學團隊才有空間發揮己身戲劇專業知能的機會。但隨著課程的實施，教學團隊從實徵研究的文獻資料發現，教導聽障學生學習戲劇的目的，其主要焦點在激發聽障學生在戲劇中發現潛能，藉由遊戲的方式探索及語言和非語言溝通方式的發展，並不需要複雜的技巧及手語，僅需少量或非語言的溝通即可達到目的。這樣的發現如同教學相長的道理一般，教學團隊與參與學生，開始從戲劇活動中發現屬於他們之間溝通的語言，從中相互了解與尊重，即使沒有手語的翻譯也能透過表情、姿勢及身體語言表達自己。 換句話說，透過開啟戲劇教育的大框架，聽／聾人能達到溝通語言、交流意見，進而體會對於不同族群認識與尊重，這除了是《三隻小狼與大壞豬》的核心意涵，也是本計畫實踐歷程最具體的價值。

參考文獻

中文

汪其楣 《歸零與無限——臺灣特殊藝術金講義》 臺北市 聯合文學出版社 2000 年

林玫君 〈創造性戲劇對兒童語文發展相關研究分析〉 《南師學報》第 36 期 2002 年 頁 19-43

林玫君 《創造性戲劇理論與實務》 臺北市 心理出版社 2005 年

林玫君 〈表演藝術之課程發展與行動實踐：從「戲劇課程」出發〉《課程與教學》 第 9 卷 4 期 頁 119-139

Wills, S. B. 林玫君、林珮如譯 《創作性兒童戲劇進階——教室中的表演藝術課程》 臺北市 心理出版社 2010 年

林宗緯 《運用戲劇策略提昇聽障學生溝通訓練之敘事能力》 國立臺南大學戲劇創作與應用學系碩士論文 2011 年

Winston, Joe 陳韻文譯 《開始玩戲劇 5-11 歲的戲劇、語文與道德教》 臺北市 心理出版社 2008 年

Wood, D. & Grant, J 陳晞如譯 《兒童戲劇——寫作、改編、導演及表演手冊》 臺北市 華騰文化公司 2009 年

陳晞如 《臺灣兒童戲劇的興起與發展史——（1945～2007）》 國立臺東大學兒童文學研究所博士論文 2010 年

張曉華 《創作性戲劇原理與實作》 臺北市 財團法人成長文教基金會 1999 年

Morgan, N. & Saxton, J. 鄭黛瓊譯 《戲劇教學：啟動多彩的心》 臺北市 心理出版社 1999 年

英文

Arts and the Handicapped (1975). *An Issue of Access. A Report from Educational Facilities Laboratories and the National Endowment for the Arts*. New York: Educational Facilities Laboratories . p 53-54.

Baldwin, D. (1993). *Pictures in the air: The story of the National Theatre of the Deaf*. Washington, DC: Gallaudet University Press.

Bragg, Bernard (1972). The human potential of human potential-art and the deaf. *American Annals of the deaf*, 117(5):508-511.

Benari, N. (1995). *Inner rhythm: dance training for the deaf.* (Series: Performing Arts Studies). Routledge.

Bonnie, M. (1997). Dramatic Interactions: Theatre Work and the Formation of Learning Communities. *American Annals of the Deaf* 142(2): 99-101.

Cattanach, A. (1992). *Drama for people with special needs*. A&C Black.

Coah, J. (2012) Model lessons in a theatre for the deaf. *The Times Education Supplement Scotland* 2274:20-23.

Colleen M. Holt & Richard C. Dowell (2010). Actor Vocal Training for the Habilitation of Speech in Adolescent Users of Cochlear Implants. *Journal of Deaf Students and Education*. 16 (1): 140-151.

Davis, J. (1974). A survey of theatre activities in American and Canadian schools for the deaf 1965-1970. *American Annals of the deaf*. 119(3):331-341.

Jahanian, S. (1997). Building bridges of understanding with creative drama strategies: anintroductory manual for teachers of deaf elementary

school students. (ERIC Document Reproduction Service No. ED
418 537).

Keysell. P. (1972). *Extra problems*. Board Sheet, 4(3):3-5.

Landy, R. (1982). *Handbook of Educational drama and theatre* .
Connecticut: Greenwood.

Payne, D. (1996). Drama and deaf children. Andy Kempe (Eds.) *Drama
education and special needs*. England: Stanley Thorners
Publishers. pp175-210.

Timms, M.L. (1987). Roleplaying and creative drama: A language arts
curriculum for deaf students (pantomime, Hearing-impaired,
communication disorders). Ph. D. diss., U. of Pittsburgh.
Disseration Abstracts International 47/09:3398A

附錄一　學生觀察評量表

日期：0926（第 2 週）

課程名稱：戲劇活動工作坊【師生關係及戲劇經驗累積階段】

√=達到要求　□ =需要改進　NA=觀察不到

「持續性」的戲劇行為 ＼ 學生姓名	陳同學	李同學	蔡同學	王同學	許同學	黃同學	張同學	莊同學	郭同學	蕭同學
專注力										
遵從指示	√	√	√	√	√			√		
持續地參與活動	NA	NA	√	NA	√	NA	√	NA	NA	√
想像力										
提供原創的想法	√	NA	√	√				√	√	
直覺自發地反應	NA	√			√	√	NA		NA	
創意地解決問題	√	√		√				√		√
綜合想像，描述細節部分			√		√		√			
合作互動										
對團體有所貢獻		√	√		√	√				√
有禮貌地聆聽別人	√	√	√	√	√		NA	√		√
輪流合作	NA	√	√	√	√	√	√	√	√	
扮演領導者的角色		√		√		NA		√		NA
扮演追隨者的角色	√	NA		√	√			√		
接受團體的決定意見	√	√	√	√	√		√	√		√
非語言的表達										
運用恰當的姿勢							√		√	
運用恰當的動作										
運用恰當的表情			√	√	√			√		
肢體律動具節奏感	NA			√	√	NA			NA	NA
能以肢體動作與他人溝通					NA					
能以肢體動作表達自我							NA		NA	
評估與分析批評的能力										
對討論與評估有建設性的貢獻			√					√		
表演中顯示進步的情形	√			√				√		
態度										
參與合作	√	√		√	√		√	√	√	√
對立反抗	NA	NA	NA	NA	NA	NA		NA		NA

附錄二　服裝設計圖（以狼家族成員為例）

狼爸爸	大狼
二狼	小狼

附錄三　演出劇照

——本文原刊於《藝術研究學報》第 7 卷第 1 期（2014
年 4 月），頁 1-28。

兒童文學

校園生活故事中的童年形繪

一　前言

　　校園生活故事是兒童生活故事的一類，亦是描述童年生活不可或缺的題材，其內容以伴隨著兒童渡過課堂學習的甘苦、同學情誼的交流及師生之間循循誘導的歷程為主。它不同於童話重視幻想，取材自虛構性的人物和情節，或以追求「至善之美」的人生境界為目的。相反的，校園故事是寫實性的文學，注重人物、情節的真實性，以教室課堂的現實面向為基礎，除了一切必須合乎邏輯之外，人物的思想亦可即時反映出當時對於兒童本位概念之價值觀取向。因此，以校園生活故事窺探童年身影之形繪，也許稱得上是相當貼近兒童意識世界的一種觀察。

　　當代以校園生活為故事題材的創作作品時有可聞，但唯有洪志明及王淑芬二位是依國小各年級為主題，創作並出版成校園生活故事書系。[1]王淑芬的作品由於出版的時間較早，其文本分析的相關研究已陸

1　洪志明校園生活故事系列作品雖被出版社名為「兒童成長小說」書系，然作品中所呈現之內容並未如小說特別加深對於人物內心的刻畫，其篇幅及情節複雜的程度亦尚稱不上為小說之列。於是筆者在本論文中將其歸類為校園生活故事，原因是其文本內容是以描寫兒童日常生活之所見、所聞及所感之故事，情節簡單，故事單純，語言亦淺顯美化，較符合於兒童生活故事的意義與內涵呈現。有關兒童故事與兒童小說之分野，中文部分可參見林文寶《兒童文學故事體寫作論》（臺北市：財團法人毛毛蟲哲學基金會，2004 年）；英文部分可參見 *The children's Literature Dictionary*, 頁 153、*Discovering Children's Literature*, 頁 172-173、*Children's Literature: Critical Concepts in Literary and Cultural Studies*, 頁 98-100。

續提出。而洪志明的作品目前除了短篇評析之外,則尚未發現任何相關的研究成果。[2]然而,洪氏校園生活故事系列的作品卻也有銷售成績初版十三刷或二版二刷的記錄,若從讀者數量的角度觀察,其寫作技巧必有符合兒童閱讀天性之所需。而對於兒童在教室生活中點點滴滴的描述,也正是提供給成人一個觀察與了解兒童的機會。

　　因此,本文將以洪志明校園小說系列之作品《四年五班,魔法老師》、《五年五班,三劍客》及《六年五班,愛說笑》為研究之題材。其文本選材之考量來自於這三部作品在九年一貫語文學習領域中同屬第二階段之能力分級,讀者年齡層(十至十二歲)相近。再者,這三部作品的內容均涉及以「友誼」、「家暴」及「性別」三類主題切入兒童的日常生活記事,正是與童年生活息息相關之真實經驗,因此,本文試圖以童年三味「友誼傳遞的甜味」、「家暴的苦味」及「性別平等的好滋味」切入這一系列當代校園生活故事之文本分析(其三種表現方式之對照說明見「附錄二」),探尋現代兒童的身影與其童年生活之雛形。

二　洪志明與其作品

(一)洪志明

　　雖然年紀不小了,還是很好學。他學寫作,也學人生;他跟成人學,也跟兒童學。[3]

2　有關洪志明作品的短篇評析有張春榮:〈寓言是理性的詩歌—洪志明《一分鐘寓言》〉(1998)、莫渝〈讓世界在穩定發光—談洪志明的詩〉(1999)、廖杞燕〈洪志明童詩賞析〉(2004)共三篇。

3　引自洪志明校園小說系列叢書封面內頁〈作者介紹〉。

　　和許多兒童文學作家有著共同背景的洪志明，的確也是一位樂於親近兒童、關懷兒童並試著以國小老師的身份近距離觀察兒童的作家。其所創作過之兒童文學作品類別有兒歌、童詩、寓言、小說、圖畫書、故事、評論等，並曾編撰過語文課本。[4]雖頻頻獲得兒童文學類獎項的表彰，其字裡行間卻從不見夫子氣焰。他以輕鬆自然的筆觸，詼諧風趣的寫作風格，將文學點綴上童趣的光彩。

　　本文所研究的三部校園故事作品，其發聲者和主述者均由兒童職掌。作者透過兒童的眼光描述自身及其週遭所發生的事件，而在簡潔不失優美的語言表現功力背後，隱約可以感受到作者細膩而敏銳的感受力、明察秋毫的智慧及深刻而有力的哲思，最重要的是其幽默的心性使得故事內容新鮮而刺激，緊密的與兒童讀者的審美需求相契合，兒童的現實生活和生命的形態彷彿歷歷呈現在一個個的校園故事中。

（二）文本簡介

1 《四年五班，魔法老師》

　　《四年五班，魔法老師》是由一位自稱「巫師」的代課老師巫老師為人物主軸，他在所代課之班級四年五班掀起了一波又一波離奇有趣的魔法熱潮。學生在背後稱他「怪老頭」，不過，他真的和一般老師的教學方式不同，因為，他在開學第一個禮拜的最後一天，便約學生參加「試膽大會」，晚上七點半在鬼影幢幢的「水鬼橋」施展驅魔大戰。要說他「教」學生，倒不如說他是用「騙」的，問題是每個學生都被他騙得心服口服。

　　他所用的魔法，有的可以呼風喚「蛾」、召來毒蛇、有的還能對

4　關於洪志明的創作生涯及著作目錄，詳見附件一。

蛇下定身咒？他不僅教學生寫詩，還教蝴蝶寫詩、蜘蛛作畫。他帶領
學生探究柳樹剃光頭的秘密、破解蟲蟲危機所造成的災難，還因此使
學校聲名大噪，順利且風光的通過原本差點過不了關的校務評鑑。

　　但巫老師真的是一位能降妖驅鬼巫師嗎？當然不是，他是藉由對
大自然生態的了解，配合自然知識的運用，以「魔法」為號召，吸引
學生主動學習自然生態的知識和其生生不息的運作法則。這種另類教
師的行徑，果真迅速征服了四年五班的每一位成員。

2 《五年五班，三劍客》

　　《五年五班，三劍客》，看到「三劍客」的字眼出現就知道「死黨」
交友的概念已成形。兒童之間開始流行「有福同享、有難同當」、「情
深義也重」的交友方式，而這部作品的情節發展即是以「三劍客」：小
櫃子、八爪章魚和黑眼睛的際遇為主軸。

　　小櫃子在學校是因為個子比別人小一號，玩躲貓貓時，可以躲進
很小的櫃子裡，所以被取以小櫃子的綽號。但在家裡，他則變成了小
「跪」子，顧名思義，他的家庭生活必定不如學校生活來得順意，因為
得常常罰跪，是名副其實的小「跪」子。

　　三劍客之二的黑眼睛在一開學就面臨到難題，他對莊可愛一見鍾
情，但卻不知道要如何表達自己的情愫，於是在由愛生恨的情緒下，
他藉由各種惡作劇欺侮莊可愛，還好在八爪章魚和小櫃子的勸說之
下，才體會到喜歡一個人要從尊敬對方開始，最後雖然戀情談不成，
但卻和莊可愛成了好朋友。

　　八爪章魚則是為了讓小櫃子能上場打班際藍球賽，假裝自己的腳
扭傷無法上場，沒想到小櫃子不負眾望，在八爪章魚友情的加持下，
順利打贏比賽，也從自己的表現中尋回好久沒有擁有過的自信心。三
劍客的封號浪不虛名，他們除了是籃球場上的好搭檔，也是生活中互
相扶持打氣的好伙伴。

3 《六年五班，愛說笑》

　　說六年五班愛說笑，是來自於小零錢、黑珍珠、大嘴妹及皮皮這四人每個週末在學校後方的大樹下談天說笑的內容，談的是班上同學的際遇，說的是每個人週遭所發生的故事。六年級生，對外界的每件事物都充滿好奇，特別是青澀懵懂的情感悸動，總是在心跳加快、血壓上升之後，還捉摸不到那種似有若無的興奮來自何方。六年級生，除了在成長的世界找尋自己的定位，也開始學習關心同儕，懂得聽別人說話訴苦，也會有技巧的扮演小小心理輔導師。在六年五班的成員身上，每個人都有不同的故事，林靜美在乎自己的膚色問題、張小倩受盡母親家暴的威脅、大嘴妹總是在酒席間被爸爸勸說灌酒，小零錢在放學路上遇到送珍珠項鍊的怪老頭，而皮皮為了幫助同學不得以抽煙，希望打入另一種圈子等。

　　六年五班，每個人物都是獨立的個體，有著希望獨立的主觀思想，但是，生活卻不再是單行道，它隨著每個人家庭、環境背景的差異開始交織起複雜的路數。

　　主角們開始認知生命的節奏原來不是全憑自己做主，它和生理及自身所不能抗拒命運正展開抗爭。這群六年五班的學生，正在練習跨越，跨越從兒童進入到少年成長的世界，故事雖然精彩卻也能感受到成長的陣痛，開始萌芽。

三　童年少不了的味：友誼傳遞的甜味

（一）友誼發展之理論

　　就認知發展理論而言，四年級到六年級（十至十二歲）的兒童是屬於「具體運思期」（concrete operational）時期。皮亞傑（Piaget）歸納這個時期的兒童所出現的幾項特質，包括思考模式較能根據抽象原則，自我中心的思考變少了。會以假設可能性來考慮事情，因此玩遊戲時會用較複雜的策略。最後，則可能會因個人不同的發展開始進行演繹推論知識。而此時期的兒童又稱「學齡後期兒童」，兒童在這個時期開始發展親密的同儕關係及友誼。他們不僅能做好自身的照顧，也開始會為家庭、班級或社區做出貢獻。遇到欺負弱小的事件，決不會袖手旁觀，為朋友兩肋插刀的情懷也就是從這個時期開始。[5]

　　Damon（1977，頁 75-78）以訪談的方式，詢問兒童關於他們的好朋友以及與選擇朋友的理由，然後根據兒童所做的反應，由研究的過程中推論出兒童友誼概念發展的三個階段及其內涵，本文研究的兒童年齡橫跨階段二（八至十歲）與階段三（十一至十五歲），其主要內涵為選擇朋友是因為羨慕朋友人格特質，而且認為朋友間是能相互幫助且信賴的，能夠彼此了解、親密且忠誠的，在情感上能相互的自我揭露。[6]

　　Selman（1980，頁 66-72）則將友誼概念的發展分為五個階段，第二階段（六至十二歲）及第三階段（九至十五歲）的主要內涵為互相

5　D. F. 米勒（Darla Ferris Miller）著，曹珮珍譯：《幼兒行為輔導》（臺北市：華騰文化公司，2005 年），第二篇，頁 61-65。
6　參照附件二「友誼」1-3。

幫助、彼此支持、忠誠或維繫承諾，意即朋友間的互動是一種雙向的合作關係，此階段友誼發展不再只限於互相幫助，還擴大到情感支持與依賴的層面，實際活動包括彼此分享困難或心事。

Canary（1995，頁 85）等從「衝突關係」（relationship conflict）的方式切入，分析兒童（七至十一歲）友誼因不同年齡所產生的變化，並明確指出當友誼對兒童產生相當的重要性及意義時，衝突的現象亦漸趨明顯，唯友誼的構成，必定包含相當多的衝突關係，而這類現象的產生，通常會使同儕間的情誼更加深化。[7]

Dunn（1993，頁 63）則具體的將學齡兒童友誼的表現方式歸納為四種：「影響」（affection）、「樂趣」（enjoyment）、「關懷」（caring）及「扶持」（support）。[8]她強調兒童在學齡時期，已經開始思考友誼產生的重要性，並會因同儕之間是否能產生正面影響，並進而透過關懷與扶持形成愉快的氣氛。

綜上所述，可以發現在四年級到六年級的成長過程中，友誼對兒童而言有著極重要的影響力，同儕之間的任何互動，都會使友誼的歷程產生變化。而文本中的友誼表現方式除了上述的幾種特徵之外，另發現有「另類友誼」及「犧牲」二種發展型態。以下，筆者將以上述的相關理論並對照文本中表現方式，將兒童友誼的表現方式歸納為「影響」、「樂趣」、「關懷」、「衝突」，佐以文本中所發現的新型態「另類友誼」及「犧牲」共六個角度進行分析。

7　參照附件二「友誼」1-4。

8　參照附件二「友誼」1-1、1-2、1-3。

（二）友誼的表現方式

1 影響

> 教室裏的氣氛很沉悶，每個人臉上都掛一個大問號。我心裡也
> 彷彿吊著十幾個水桶一樣，七上八下的。「該不該去？要不要
> 去？」所有的人全都寒著一張臉，悶不吭聲。（《四年五班，魔
> 法老師》，頁 44）

　　在《四年五班，魔法老師》中，兒童在友誼上的表現方式是屬於
在引起同儕的注意之後，以獲得他人的認同與接納，並進而開始建立
彼此友誼的關係。大餅、白可麗、小魚媽、莊可笑和廖淑芬五個死黨
的情誼也是因此而形成。當魔法老師在黑板上寫下「相約福祿橋，魔
法大會串，歡迎來試膽」的字樣時，全班頓時空氣凝結，可是這時候
誰也不敢承認自己內心的慌亂。在這個時候，任何一個人願意打頭陣
挺身而出都會引發感染的效應，激發同儕之間相互合作、互相扶持的
機會。

> 冰冷的氣氛持續了好久，最後六十分首先發難，她把書包摔到
> 自己的肩膀上，臉色鐵青地說道：「有什麼好怕的！我就不相
> 信那些東西，能把我們這群人怎麼樣？」（《四年五班，魔法老
> 師》，頁 45）

四年級生對友誼的需求和低年級生截然不同，這個時期的兒童著重在
相互性的表現方式，其思考領域從家庭延展到學校，他們開始會和同
學經由討論、意見交換而歸納出自己的決定。對於同儕的接受度則是

以團體整體的角度來觀察個人，代表著個人在同儕團體間被接受或喜愛的經驗。大餅、白可麗、小魚媽、莊可笑和廖淑芬（六十分）都在還沒問過家長的意見之前，就已經宣佈要參加試膽大會，只因為廖淑芬（六十分）的首先發難，且同學之間為獲得相互信任及肯定，因此，紛紛表態同意參加這場與其說是鬼影幢幢的試膽大會，倒不如說是義氣表現的大好機會。

2 樂趣

> 恐怖的表演終於結束了，我們恍若剛從鬼門關繞了一圈回來，倉皇奔逃。莫名的恐懼推動著我們的腳步，我們手腳並用爬上河岸。劈劈啪啪的腳步聲，拍打著河堤，如果有水鬼的話，大概早就被吵醒了。（《四年五班，魔法老師》，頁92）

Bigelow 等（1980，頁 16-17）在對四年級生相互分享與幫助朋友意願調查時，發現兒童對於朋友有所需求的敏銳度會隨年齡而改變，四年級生在這方面需求，明顯比低年級生來得多。而試膽大會彷彿就是四年五班同學的友誼試金石。[9]在開學不到一星期的時間，藉由試膽大會的探險活動，同學彼此間開始產生相互性的調整，大餅、白可麗、小魚媽、莊可笑為配合廖淑芬（六十分）的意願，願意付出超出朋友所求的範圍，在探險的過程中，願意互相幫忙，並因為朋友的請求，希望自己在朋友和自己之間達成某一程度的協議，並從結果中獲得相處的樂趣。

這是星期六下午例行的茶會，皮皮、小零錢、大嘴妹和黑珍珠

9　論文收錄於 *Friendship and Social Relations in Children* 一書，頁 16-17。

林靜美，總是快快樂樂地來到這棵高大的聊天樹下泡茶聊天。
（《六年五班，愛說笑》，頁 24）

六年級的年齡是屬於兒童即將邁入青少年時期的預備階段，這個
階段的友誼關係是一種自主但又相互依賴的模式，兒童欲求在情感上
的獨立性，但又十分在意同儕之間互動關係，雖然大部分在這個階段
的兒童在外觀上看起來可能已經相當成熟，但在情緒和智能上仍需仰
賴成人給予輔導或留意。六年五班的成員：小零錢、黑珍珠、大嘴妹
和皮皮是週末聊天樹下的四人小組，成人世界中的下午茶聊天模式已
經搬演到他們的身上，他們在聊天樹下思考、討論、分享成員之間生
活中的樂趣與經驗。他們對彼此有著情感上的支持、信任與忠誠，充
分享受著穩定性的友誼所提供的安全感。

3 關懷

在六年級階段的兒童，橫跨了兒童的（開朗、活潑、好動；渴望
結交同性密友、嚮往經歷新鮮的處境、期望別人的尊重）和青少年的
（情緒不穩定、對生理變化極端好奇；喜愛冒險、個性叛逆、尋求自
我肯定、有強烈的同情心）性格。因此，在聊天樹下的談天內容，不
盡是嘻笑怒罵，比較多的成份反而是來自於對彼此間際遇的感慨以及
對未知世界的不解與迷茫。[10]

「還沒吃飯吧！肚子一定很餓了，先吃點餅乾吧！」小零錢把
一包餅乾推到張小倩的面前。「你媽媽到底是怎麼搞的，為什

10　張子樟編：《沖天炮 V.S. 彈子王─兒童文學小說選集 1988～1998》（臺北市：幼獅
　　文化公司，2000 年），頁 13。

麼每次都把你打成這樣？」 （《六年五班，愛說笑》，頁79）

　　父母親本是兒童階段最重要的守護者，也是兒童依賴和求取協助的對象。但因每個家庭面臨到不同問題，也因此造成家暴或其他對兒童造成傷害的舉動。六年五班的成員，正和其他同齡的兒童一樣，開始面對到現實社會的種種矛盾、問題衝擊及人世間的陰暗面，這些現象造成他們的困惑、痛苦、不安和壓力。在這個時候，友誼的潤滑成了他們唯一的慰藉，他們因為有相同的興趣、會自我表露、傾聽彼此心聲等因素而形成更深化發展的友誼關係。早期的家庭結構，家庭成員長幼之間多半需要共戚一體、共生共濟，其手足情誼盡可取代和同學、朋友之間的友誼。但現代社會孩子生得少，其家庭結構的變化使得校園中同學之間的情誼，成為兒童人際交際關係中的主要成份。

4 衝突

　　黑眼睛迅雷不及掩耳地，隨手從貨架上抓了一把項鍊，衝出門外；小櫃子跟在黑眼睛後面，也抓了一把鑰匙圈。（《五年五班，三劍客》，頁86）

　　黑眼睛和小櫃子為了在八爪章魚生日當天送上一份精美的生日禮物，於是在商店中半偷半搶地拿走了項鍊和鑰匙圈。八爪章魚並不知道那份偷竊品是他的生日禮物，在事情發生之後，他不斷產生與自我意識衝突的掙扎，他不確定是友情為先還是道德為重。他甚至因此想放棄培養已久的交情，出面舉發偷竊者。對成長中的兒童而言，嚴酷的考驗是掙脫無知和幼稚的良方。這樣的心態，不僅只存在於八爪章魚心中，也同時在小櫃子和黑眼睛的心裡發酵。三人同時陷入友誼和道德的兩難，並開始互相產生不信任感，在彼此間即將以負面態度來

看待友誼關係之時，還好，二位偷竊者在家長的陪伴之下，前往商店
付款及致歉。三劍客雖然經歷了一段友情的考驗，不過，也因此而體
認真正的友誼是必須建立在能幫助彼此辨別善惡，明白善惡分野的情
況下才具有意義。

5 另類友誼

> 要讓黑眼睛為籃球以外的東西分神，實在不容易，沒想到「她」
> 竟然真的把黑眼睛給迷住了。（《五年五班，三劍客》，頁22）

三劍客除了會互相關心彼此在生活中所遭遇到的難題之外，在頻
繁的互動中，亦開始有較多的情感上的交流與支援。黑眼睛當中是第
一個遇到難題的，他在開學第一天，就對同班同學莊可愛產生情愫。

> 莊可愛，可憐，沒人愛。
> 莊可憐，可憐，被人嫌。
> 莊傻瓜，可憐，沒人誇。
> 莊美麗，天天流鼻涕。
> 莊可憐，沒人理，臉上髒分分。
>
> （《五年五班，三劍客》，頁32）

初嚐單戀滋味的黑眼睛，不知道要如何表達自己的仰慕之意，因此反
其道而行，極盡捉弄之能事，甚至在莊可愛生日當天，寫了一張很沒
禮貌的卡片。還好在八爪章魚和小櫃子的協助之下，他才恍然大悟，
原來對一個人表達喜歡之意，是必須先從尊敬對方開始，而不是用各
種怪招數惡整以獲得注意。五年級的友誼表現，除了同性之間的交
會，對愛情的朦朧期待，也躍躍欲試，雖然莊可愛和黑眼睛沒有立即
蹦出愛的火花，不過，他們也了解到愛情是成長路上的偶然。

6 攜牲

> 如果他不裝腳痛，我就不能下場了。（《五年五班，三劍客》，頁 127）

八爪章魚看著自己的死黨，和自己同樣對籃球有著無比的熱愛，但卻因為身高限制，總是坐冷板凳無法上場發揮球技，所以在決賽開始前，假裝手扭到而無法上場，間接給了小櫃子上場的機會。此舉不僅使老師從此對小櫃子刮目相看，也讓小櫃子重拾信心，八爪章魚犧牲自己上場的機會，的確為三劍客的友誼有升溫的效果。

> 不過小胖倒是被我救回來了。要從龍潭虎穴裡全身而退。實在不容易。（《六年五班，愛說笑》，頁 59）

小胖為了拿回阿姨從美國帶回來送他的籃球，不惜闖入小黑的抽煙幫中找球，皮皮發現後，立即跟上前去，手中叼起煙，一付為小胖來解決事情的姿態，最後雖然球是找回來了，不過，皮皮倒因此被誤會和小黑一幫人混在一起，直到事情說明清楚後，大嘴妹們才對皮皮捨己救友的精神感動，在這個時期兒童的交友觀除了有福同享之外，亦開始體驗有難同當的精神也是獲得進一步友誼的方式。

四　童年不想嚐的味：家暴的苦味

（一）家庭暴力的種類

年幼時，父母是子女的一切，沒有他們就沒有愛、保護、房屋和

餵養，這份恐懼的感覺，也許自嬰兒呱呱落地時即已展開，因為自知
無力獨立生存，促使兒童在家庭中扮演著服從的角色，也因此造就了
「家庭神話」的圖景。但是，在「家庭神話」的權力關係中，父母除了
是萬能的供應者，對於兒童的需求總是盡其所能的供予之外，父母也
同時擁有控制者的威權，亦即對於兒童有著生殺大權操之在我的控制
欲望，這也是當今兒童虐待、兒童家暴問題形成的社會脈絡。而兒童
是成人的附屬品，亦或彼此存在著的依附文化，才是導致這類問題層
出不窮的主因，張小倩和小櫃子遭受家暴的際遇即是一例。雖然就臺
灣社會環境而言，父母施暴的問題仍是屬於發生在緊閉門後的家庭隱
私，能被毫無顧忌的攤在陽光下討論的仍屬少數，但不可否認，家暴
事件也是許多兒童童年生活的一部分。

　　一般而言，家庭暴力係指具有血緣關係的親屬間所發生的虐待和
暴力行為。[11]其類型分為身體暴力、精神暴力、疏忽、目賭暴力及性虐
待五種，張小倩和小櫃子所遭受的暴力虐待屬於前二種。[12]

　　身體暴力係指施虐者用手、腳或其他器具（皮帶、木棍、熱水、
香煙等）傷害兒童，讓兒童的身上留下瘀血、燒燙傷、鞭痕、裂傷、
骨折等傷痕，而且傷痕的嚴重程度及受傷位置，明顯不是意外所造
成。精神暴力則指施虐者常以吼叫、辱罵、輕視、嘲笑、威脅、貶
抑、冷默、忽視等情緒性行為對待兒童，導致兒童之智能、心理、行
為、情緒或社會發展遭受不良影響。[13]

11 Alan kemp 著，彭淑華等譯：《家庭暴力》（臺北市：洪葉文化公司，1999 年），頁
　　10。

12 齊藤學著，章蓓蕾譯：《成年兒童與家庭危機》（臺北市：商業週刊出版公司，
　　1997 年），頁 65-68。

13 張子樟編：《沖天炮 V.S. 彈子王──兒童文學小說選集 1988～1998》（臺北市：幼
　　獅文化公司，2000 年），頁 69-71。

　　除了上述二種家暴種類之外，施暴者的角色在文本中一反只以男性／父親為主要人物，相對的，女性／母親的角色亦是施暴的對象。「世界上有美人，最美是我母親；世界上有好人，最好是我母親」。[14]自古以來，母親的形象即和慈愛、包容這樣的美德畫上等號，在許多名人傳記中對於母親的回憶和懷念總是超越父親，這固然和母親留在家中的時間多些，或者母親的性格與行為表現傾向慈愛的一面，與孩子較為接近有關。但孩童和母親之間存在的這種安全穩定的關係，不僅影響孩童在成長過程中自我效能（self-efficacy）的發展，亦是日後人際情感關係處理結果的重要關鍵。[15]施暴的對象是來自於母親時，不僅顛覆了孩子心中那個信任符號的象徵意義，在精神上也造成嚴重的挫折，頓失安全感。以下，將就文本中身體暴力和精神暴力二種家暴的形式進行分析。[16]

（二）家庭暴力的形式

1 身體暴力

> 小櫃子的老爸大概聽到了腳步聲，我們還沒走到他家門口，「砰」一聲，一個玻璃酒瓶就從窗口砸了出來。（《五年五班，三劍客》，頁 61）

　　在《五年五班，三劍客》中，小櫃子和父親之間的互動是文本中主要議題之一，小櫃子的父親明顯是「體罰型的父母」，因為他無法控

14　張倩儀：《另一種童年的告白》（臺北市：臺灣商務印書館，1997 年 10 月），頁170。

15　*Young children's close relationships: beyond attachment*，頁 3。

16　參照附件二「家暴」2-1～2-7。

制自己根深蒂固的憤怒，以致經常為自己難以駕馭的行為責怪子女。[17]

> 小櫃子的老爸不發酒瘋還好，一發酒瘋簡直把小櫃子當作練武
> 的對象。（《五年五班，三劍客》，頁 57）

在這個家庭中，母親因癌症病逝，是一位缺席的角色。因此，父親等
於是家中唯一親情的來源。但由於父親的專業已不符合時代的需求與
潮流，因此，造就他缺乏自我肯定的人格，而在經濟方面的窘困，也
迫使他與社會隔離，窩在家裡藉酒麻痺自我的消極行為陸續出現。

> 中午放學以後，全班在路上都在討論張小倩臉上的瘀血。其實
> 這樣的議論從早上就開始了。一大早，張小倩一走進教室，全
> 班都譁然大叫起來。（《六年五班，愛說笑》，頁 77）

在六年五班裡的另一位受虐兒是張小倩，遠遠地看過去，還以為她臉
上、身上貼滿了漂亮的玫瑰花瓣，不過再靠近一點，就會發現，那是
她媽媽捏出來的指甲痕。

2 精神暴力

> 小櫃子緊握著雙手，臉色慘白地坐在床沿。我不知道要怎麼安
> 慰他，只好拍拍他的肩膀。其實我的內心也是忐忑不安，不知
> 道等一下會發生什麼事情。（《五年五班，三劍客》，頁 142-
> 143）

17 蘇珊・佛渥德（Susan Forward）、克雷格・巴克（Craig Buck）著，楊淑智譯：《父
母會傷人》（臺北市：張老師文化公司，2003 年），頁 22。

身體暴力和精神暴力很難分開處理，尤其當孩童有了受暴的經驗之後，循環性的懷疑與不安會一直持續的出現，這也是另一種精神暴力的方式。雖然小櫃子並未因父親的暴力相向而埋怨自己的處境，最後在姑姑和同學的幫忙之下，他幫助父親轉變表演的型態而恢復正常的親子關係。不過，小櫃子只是一個十一歲的孩子，在被父親體罰甚至虐待的當下，怎麼會有不恐懼不傷心的情緒呢？只是對他而言，父親是唯一的親人，可以供他唸書和生活上的需求，在觀念上，父親千百萬個不對、衝動的行為，都是可以一再被合理化並勉強接受的，這也造成了家暴事件不斷重演的主因。同學固然很同情小櫃子的際遇，但面對情緒失控、動輒暴力相向的父親，為避免遭到池魚之殃，能為小櫃子做的也只是無聲的抗議。

> 大嘴妹一臉難色地端起酒杯，她仰頭咕嚕一聲，一口把杯子裡的酒喝了。酒很烈，又麻又辣，幾乎把大嘴妹的舌頭燙傷了。「真是我的乖女兒，為了爸爸，這麼烈的酒也敢喝。」（《六年五班，愛說笑》，頁 124-125）

大嘴妹所受的家暴虐待則屬於精神層面的磨難，每次當爸爸喝醉時，就會叫她也跟著喝酒，對酒醉的父親而言，沒有什麼小孩不能喝酒的道理，只有不聽話、不孝順的小孩才會忤逆父親的命令。大嘴妹所遭受的精神暴力是一種對於個人情緒上或心理上的攻擊型態，在無力抗拒的情況下，精神暴力常是日後影響兒童社會化及人格發展的關鍵因素。在《成年兒童與家庭危機》一書中將孩子在家庭裡的角色分為以

下幾類：英雄、代罪羔羊、不在的那個、安慰者、小丑、支使者。[18]張
小倩明顯是偏向「代罪羔羊型」的角色，即所有的錯事都和這個孩子
有關，一定是因為她的挑釁、搗亂才會使弟弟哭鬧。大嘴妹則屬於
「支使者」的角色，即從小愛照顧別人，不輕易讓父母親失望，有時會
代替父母親照顧年幼的弟妹，也能修補父親角色的缺點。這幾種類型
有個共通點，就是她們通常不會先想到自己，而優先考慮的是家中的
氣氛，母親的臉色和父親的心情。但無論如何，當家暴發生時，受虐
者已不再沉默。雖然她們無力反抗，但在精神上已開始尋求出口──
同儕的慰藉，而不再隱藏自身受虐的事實，這似乎也代表著對成人濫
用權力施暴的抗爭

五　童年應該有的味：性別平等的好滋味

（一）性別的被建構性

　　兒童對於性別概念的理解，脫離不了來自各種「社會化媒介」
（agencies of socialization）的影響，家庭、學校、同儕團體、大眾媒體
都是其中的一份子。在「社會化媒介」的大量互動之下將社會的「常
模」（norms）或是對於男女行為的期望，分別灌輸給成長中的男孩女
孩。舉例而言，在家庭中，父親的角色可能就是男孩子模仿的典範；
而在學校裡，兒童藉由與同學之間的互動，觀察並學習男女性別差異
所出現的刻意被強調的特徵，其中包括閱讀的書籍、玩遊戲的方式及
玩具的屬性等。Nidelman（2000）、Kinder（2002）、Connell（2006）、

18　齊藤學著，章蓓蕾譯：《成年兒童與家庭危機》（臺北市：商業週刊出版公司，
　　1997 年），頁 87-90。

Thorne（1993）等均曾以學校的空間、玩具的屬性、遊戲的種類為例談男孩女孩在成長過程中性別被建構的過程。[19]

性別「被建構」的觀念，和社會「常模」予以「內化」具有相同的意涵，是來自於一九六〇年代晚期女性主義復甦後的研究論述。Nicholson 認為第一種使用性別的方式，就是社會性別（gender）傾向用於來跟生理性別「性」（sex）這個詞對照。生理性別描述生物差異，相對的，社會性別則描述社會建構的特徵。[20]

第二種使用性別的方式，是 Simone de Beauvoir 在《第二性》（*Le Deuxième Sexe*）書中宣稱「女人不是天生的，而是『造就』而成的」，從而挑戰了生物決定論的預設。波娃認為生理、長相乃至於經濟的命運，無法決定女人的身份，而是社會與文明創造出無以否定的變項，使男女兩性成為二元對立且不可共量的兩極，以便清楚區隔什麼是男人、什麼是女人，因此男人與女人的差異，多半來自於社會建構的結果。社會透過教育體系和種種文化體制，來界定「性別」的差異，使「性別」成為本質化的「性別」，因此，「性別」，和「性」（sex）這個由生理差異所決定的兩性區隔，是有所差異的。[21]

到了一九九〇年代，Bulter 透過操演的概念來理解「性」與「性別」的概念，徹底打破性別是與生俱來的刻板印象。Bulter 指出二元對立根本就是文化論述的產品，是經過社會文化不斷重複表演後所建構的某種人為痕跡。也就是說，性別不是染色體／生物式的性，在概念上或文化上的延伸，而是一種持續進行中的論述實踐，因此尋求一種將

19　Marcia Kinder 運用柏格（John Berger）的觀看理論談男女的性別互動，文章收錄於 *The Feminism and Visual Culture Reader* 一書，頁 297-299。

20　引自琳達・麥克道威爾（Linda McDowell）著，徐苔玲、王志弘譯：《性別、認同與地方：女性主義地理學概說》（臺北市：國立編譯館，2006 年），頁 18。

21　譯文引自廖炳惠：《關鍵詞 200：文學與批評研究的通用辭彙編》（臺北市：麥田出版社，2003 年），頁 123。

身體解讀為符指運作（signifying practice）的方式。在此將身體解讀為一種符指運作的方式，正是一種對身體操作性別符碼的操演表現。

至於兒童在學校中所建構的性別關係，Besag 在"Toys for boys, gossip for girls ?"一文中以「動因性遊戲」（agentic play）將男女二性試圖以鮮明的界線說明，例如：男生喜歡參與競技性遊戲或運動並因此結交朋友；女生則喜歡透過小團體以集體行動或分享秘密的方式結交密友。男生的交友圈較大，女生則偏愛固定性的小團體。男生喜歡發展玩具或相關設備的建構技巧；女生則偏好排練和想像未來生活的模式等。[22]Besag 將性別籠統性的概分法，與 Bulter 所提出的性別的概念是不斷操演而來的理論不謀而合，意即傳統的二性區分法，在兒童成長過程中即已透過日常生活不斷排練，唯這樣的區分，不僅壓縮性別發展的空間，亦容易使兒童對於性別的對立性產生困惑。不過，小魚媽、廖淑芬、皮皮則都不限於傳統性別的規範，在文本中性別的藩籬是因人而異的，甚至顛覆了傳統性別發展的面向，以下，將就文本中人物性別的表現方式分為顛覆性和傳統性兩個區塊進行分析。[23]

（二）顛覆與傳統：性別平等之新興圖景

1 顛覆性

冰冷的氣氛持續了好久，最後六十分首先發難，她把書包摔到自己的肩膀上，臉色鐵青地說道：「有什麼好怕的！我就不相信那些東西，能把我們這群人怎麼樣？」（《四年五班，魔法老師》，頁 45）

22 *Understanding girls' friendships, fights and feuds: A practical approach to girls' bullying.*，頁 25-29。

23 參照附件二「性別」3-1～3-5。

廖淑芬（六十分）顯然是四年五班的女中豪傑，她首先發難參加試膽
大會，大餅、小魚媽也只好硬著頭皮舉手附議，雖然心中還存在著克
服不了的恐懼，但依照傳統觀念的思考模式「女生都敢去了，男生還
有不去的道理嗎？」試膽大會就其活動的名稱及屬性看來，極可能會
被歸類為屬於男生玩的活動，然而，由於女生的加入，使得這種「輕
鬆的跨性別互動」（relaxed cross-sex interactions）關係開使發酵，它打
破男孩女孩永遠扮演著「性角色」（sex roles）對立的區隔感，也將成
人行為男女應該「劃清界線」的藩籬拆解，性別之間的差異性自然的
存在於班級中，但不對立。

> 不要老是叫我「小姨媽」！我可是標準的男子漢大丈夫，如假
> 包換，不相信可以去問幫我接生的主治大夫，看我是不是「男
> 生」。（《四年五班，魔法老師》，人物介紹）

小魚媽因替小金魚接生和換洗澡水，以擅長養小魚而被同學取其名，
但這樣的綽號對男生而言似乎並不風光。在符號的層面而言，也暗示
著群體中地位較低的男孩才會被封以女性化的綽號。但在四年五班同
學的眼中，小魚媽所象徵的符號，不僅是大自然生態的專家，足以做
萬物之母，也是聰明智慧的表徵，陰柔的女性名並未因此造成性別的
隔閡，反倒是提昇了性別的穿透力。四年五班的成員，他們以自己的
方式自發性的學習對於性別的認識，他們發現性別有時很有趣，有時
很刺激，他們在以性別為基礎的群體中進出，有時畫清界線，有時又
跨越性別界線，他們在二元化的性別裏遊戲，性別的差異對他們而言
是處理各種事務的一部分，它是一個固定的框架，但框架內仍有流動
的空間。

「那種人你玩得起嗎？」小零錢說：「他一隻手掌抵得過你全身的力量；他輕輕推你一下，你得翻幾個筋斗？你拿什麼跟人家玩」。（《六年五班，愛說笑》，頁91）

六年五班的大樹下聚會四人組，有三位女生（小零錢、黑珍珠、大眼妹）和一位男生（皮皮）。這樣的組合令人好奇，不過也算符合六年級女生的交友表現方式，即透過密集性的團體互動增進友誼，但是皮皮在聚會中的角色又代表了什麼？若按照 Thorne（1993，頁105）所言，四年級以後，男生女生開始表現出性別區分的模式，性別與性的階級行為（gender and sexual hierarchies），這樣的現象到六年級應該更趨明顯，也就是「男生群」和「女生群」已各聚其所，井水不犯河水。不過，很明顯的，這樣的橋段並沒有發生在大樹的聚會活動中。反而是四個角色，二種性別呈現互補的狀態。當皮皮被大牛揮拳時，三個女生不斷思考著衝突發生的原因，以及如何讓皮皮避免下一次的受傷。

「我爸爸說，參加任何比賽都一樣；贏了要非常高興；輸了也要很高興。」
皮皮盯著黑珍珠的臉龐說：「不可以用痛苦來處罰自己；也不可以忽視自己的努力。」（《六年五班，愛說笑》，頁64）

同樣的，當三位女生遇到困擾時，皮皮也會義不容辭的獻計，協助彼此共同渡過難關。例如，小胖愛貼近黑珍珠說話，皮皮獻計嚼蒜頭來治他。當黑珍珠獨唱比賽輸了，也是靠皮皮的安慰，才迅速走出失敗的陰霾。

在一般的學生團體中，六年級算是進入青春期的預備階段，這個時期的男生開始意識到男女之別，也對性產生好奇。男性同儕之間，

會經由對話與互動，以維繫男女的分野，相互監視與增強自身的男性氣概。[24]然而，在六年五班中，皮皮在樹下和女生談天的行徑並未得到「娘娘腔」的封號，也不見於被男性同儕排擠或矮化。三女一男的組合，消弭了性別兩極化的對立性，也顯現校園性別關係重新建構的局面。

2 傳統性

五年五班的性別議題從異性應該如何進行交往開始延伸，就在黑眼睛被莊可愛「電」到的那一剎那起，傳統性別二元對立導致對異性所產生錯誤的迷思即開始鋪陳。

> 白白的皮膚、鵝蛋形的臉，穿著一件及膝的白裙子，「她」看起來確實高雅，滿有氣質的。（《五年五班，三劍客》，頁22）

Rudman（1984，頁89）對於兒童文學中的女性角色進行研究時發現，多話的、乖巧的、溫順的、有宗教信仰的、愛慕虛榮的、沉默的和需要依賴他人以獲得安全感都是女性角色給讀者的普遍印象，莊可愛的表現也不例外，因此造就黑眼睛想當然爾「男強女弱」的觀念，得不到她就欺侮她。但這種安排配置太普遍、太熟悉，似乎已是自然秩序的一部分，倘若有其中一方打破了這種性別模式的規範，那麼就會出現重組性別權力板塊的現象。

> 喜歡捉弄你，害你不停地哭泣，都是因為我愛你，誰叫你這麼美麗，讓我無法忘記你。（《五年五班，三劍客》，頁41-42）

24 林大巧、劉明德：《兩性問題》（臺北市：智揚文化公司，2001年），頁73。

黑眼睛在小櫃子和八爪章魚的勸說下，才卸下心房，承認自己因為得不到莊可愛的注意，而設計一系列的惡作劇報復。這樣的情節和佛洛伊德所強調的「愛恨交織」（ambivalence）不謀而合，即情感承諾也可能同時存在愛與恨，情感承諾可能是正面，也可能是負面；對於承諾的對象可能是善意，也可能是惡意。例如，對女性的偏見與先入為主的性別成見都有可能產生愛恨交織的遺憾。不過，在死黨的訓斥之後，黑眼睛總算了解喜歡異性應該先由尊重對方開始，而不是仗著一股陽剛悶氣來引起對方的注意。

> 他還說那條項練掛在我的脖子上一定很漂亮，說著就來摸我的臉，摟著我的肩膀。（《六年五班，愛說笑》，頁 50）

從性別權力和支配的關係來解釋性騷擾，被視為一項重要的因素。所有不同形式的騷擾，都顯示對他人的不尊重，而騷擾者的意圖是施其權力於他人之上。[25]事實上，性騷擾事件的發生，隱含著另一個更大的性別歧視的問題，而性別歧視的產生和性別社會化有著相當密切的關係。Gay（1995）提到性別社會化導致男性和女性接受以性別為區分的特定行為模式，助長了性別歧視與性騷擾的持續存在。[26]嚴重的性別歧視會以性暴力的形式展現，達成對女性的社會控制效果。黑珍珠的際遇即是如此，她因放學後走在一個狹小的巷子中而遭到老先生非自願的肢體觸碰及言語的恐嚇。這樣的性騷擾甚或性暴力嚴重影響了女性的空間選擇與經驗，造就無論是公領域或私領域都有潛在的男性支

[25] *Everything You Need to Know about Sexual Harassment*，頁 16。

[26] *Right and Respect-What You Need to Know about Gender Bias and Sexual Harassment*，頁 44。

配力量存在的陰影,女性因此所形成的恐懼,更加箝制了在性別上的平等性與安全感。黑珍珠和小零錢雖然當下都被怪怪老頭突如其來的舉動感到恐懼,但仍機警的採取反制行動,並立刻向老師及相關單位報案,以免又有其他女同學因此而受害。黑珍珠的舉動透露出她對自身身體自主權的自覺與維護,即使在遭到性騷擾傷害的當下,仍不願屈服於性別歧視所產生的暴力相待。唯一隨行搭救的男伴皮皮,亦成為鼓吹逮捕怪怪老頭的號召者,帶領全班公開向這種不平等的性騷擾事件提出反制。被性騷擾不再是一件丟臉而見不得人的事,也不再將犯罪根源的枷鎖冠諸於女性身上,它暗示著性別平等的觀念在校園中已開始瓦解傳統性別對立與歧視所產生的偏見。

六　結語

　　自十九世紀起,童年的描述題材多半取自學校。在二十一世紀的今天,即使題材沒變,但人物與情節卻隨著時代的趨變而有不同的風貌。早期學校故事(school stories)的人物安排師長佔有相當的比重,呈現出成人在兒童生活中一種權力的代表,而當今的校園故事,成人的角色(老師、父母親等)已不再具有神話性的價值觀,校園故事的主角回歸到兒童自身,作家也試圖從兒童的視角觀察世界。

　　這三部兒童校園生活故事和傳統的兒童文學故事無論是牧歌式的田園文學或以功能論為導向的訓示文學截然不同。在文本中,見不到過於純真的兒童世界想像,也沒有訓示性的教育主題。相對的,作者藉由教室裡的童言童語,描繪出現代兒童在日常生活中的經驗和歷程。

　　童年少不了的味、不想嚐的味和應該有的味,一點不少的瀰漫在這三部校園故事的空氣中。少不了的味是兒童之間友誼傳遞的表現方

式；不想嚐的味是來自於父母親家暴的虐待行為；應該有的味則是對於性別平等的客觀態度，三種味道極端卻能互補，寫實性十足。

這些故事提供兒童讀者近距離的認識自我成長的必經過程，對成人讀者而言，亦是為了解成長中兒童心靈發展的面向開了另一扇窗。雖然筆者將其歸類為校園生活故事，但就十到十二歲年齡層的兒童而言，所面臨到的是跨入人生另一階段——青少年時期的準備期。在面臨成長的旅途中，免不了徬徨與不安，而在這三部作品中，沒有「世界都是美好的」或「報喜不報憂」的理想式情節。而是以兒童在就學過程中可能發生的事件為主題，摻雜真實生活中的無奈，如實搬演的在兒童的世界。但真實不代表絕望，兒童的世界中還有另外一股比成人想像來得大的力量——友誼，在成長的過程中，同儕的情誼反而是最具有主導權和自主權的控制力量，在這三部作品中，當代童年的形繪有著早熟的催促與焦慮，刻意獨立出兒童脫離成人主導的心靈成長經驗，這不僅是校園生活的故事，也是現代童年的敘事。

參考文獻

研究文本

洪志明　《四年五班，魔法老師》　臺北市　小魯文化公司　2006 年
洪志明　《五年五班，三劍客》　臺北市　小魯文化公司　2004 年
洪志明　《六年五班，愛說笑》　臺北市　小魯文化公司　2001 年

中文專著（依中文姓氏筆劃排列）

林文寶　《兒童文學故事體寫作論》　臺北市　財團法人毛毛蟲哲學基
　　　　金會　2004 年
林大巧、劉明德　《兩性問題》　臺北市　揚智文化公司　2001 年
張子樟　《少年小說大家讀》　臺北市　天衛文化圖書公司　1999 年
張子樟編　《沖天炮 V.S.彈子王─兒童文學小說選集 1988～1998》
　　　　臺北市　幼獅文化公司　2000 年
張倩儀　《另一種童年的告白》　臺北市　臺灣商務印書館　1997 年
廖炳惠編　《關鍵詞 200：文學與批評研究的通用辭彙編》　臺北市
　　　　麥田出版社　2003 年

中譯專著（依外文姓氏字母順序排列）

西蒙・波娃（Simone de Beauvoi）著　陶鐵柱譯　《第二性》（*Le
　　　　Deuxième Sexe*）　臺北市　貓頭鷹出版社　1999 年
R.W. 康乃爾（R.W. Connell）著　劉泗漢譯　《性／別─多元時代的

性別角力》（*Gender*） 臺北市 書林出版公司 2004 年

蘇珊・佛渥德（Susan Forward）、克雷格・巴克（Craig Buck）著 楊
淑智譯 《父母會傷人》（*Toxic parents: overcoming their
hurtful legacy and reclaiming your life*） 臺北市張老師文化公
司 2003 年

Alan Kemp 著 彭淑華等譯 《家庭暴力》（*Abuse in the family*） 臺
北市 洪葉文化公司 1999 年

G.B.馬修斯（Gareth B.Matthews）著 王靈康譯 《童年哲學》（*The
Philosophy of Childhood*） 臺北市 毛毛蟲兒童哲學基金會
1998 年

D.F.米勒（Darla Ferris Miller）著 曹珮珍譯 《幼兒行為輔導》
（*Positive Child Guidance*） 臺北市 華騰文化公司 2005 年

培利・諾德曼（Perry Nodelman）著 劉鳳芯譯 《閱讀兒童文學的樂
趣》 （*The Pleasures of Children's Literature*） 臺北市 天
衛文化圖書公司 2000 年

齊藤學著 章蓓蕾譯 《成年兒童與家庭危機》 臺北市 商業周刊
出版公司 1997 年

琳達・麥克道威爾（Linda McDowell）著 徐苔玲、王志弘譯 《性
別、認同與地方：女性主義地理學概說》（*Gender, Identity &
Place: Understanding Feminist Geographies*） 臺北市 國立
編譯館 2006 年

西文專書

Besag,Valerie E. (2006). *Understanding girls' friendships, fights and feuds:
A practical approach to girls' bullying.* Open University Press.

Bouchard, E. (1997). *Everything You Need to Know about Sexual Harassment*. New York: The Rosen Publishing Group, Inc.

Butler, Judith. (1999). *Gender Trouble: Feminism and the Subversion of Identity*. London: Routledge.

Damon,W. (1977). *The Social world of the child*. San Francisco: Jossey-Bass.

Daniel, C.J. , Cupach, W.R. & Messman, S.J. (1995). *Relationship Conflict: Conflict in Parent-Child, Friendship, and Romantic Relationships*. Sage Publications, Inc.

Dunn,Judy. (1993). *Young children's close relationships: beyond attachment*. Sage Publications, Inc.

Foot, C. H., Chapman, A. J. & Smith, J. R. (1980). *Friendship and Social Relations in Children*. John Wiley & Sons Ltd.

Gay, K. (1995). *Right and Respect-What You Need to Know about Gender Bias and Sexual Harassment*. USA: The Millbrook Press, Inc.

Hillman, Judith. (1995). *Discovering Children's Literature*. Prentice-Hall, Inc.

Hunt, Peter ed. (2006). *Children's Literature: Critical Concepts in Literary and Cultural Studies*. New York: Longman.

Latrobe, K. H., Brodie, C.S.& White, Maureen. (2002). *The Children's Literature Dictionary*. Neal-Schuman Publishers, Inc.

Mills, Jean & Mills, Richard. (2000). *Childhood Studies: A Reader in perspectives of childhood*. London and New York: Routledge.

Radbill, S. (1980). *A History of Child Abuse and Infanticide*. Chicago: University of Chicago Press.

Rudman, Masha Kabakow. (1984). *Children's Literature: An Issues*

Approach. New York & London: Longman Inc.

Selman, R.L. (1980). *The growth of interpersonal understanding: Developmental and clinical analyses.* New York: academic Press.

Thorne, Barrie. (1993). *Gender Play: Girls and Boys in school*, New Burnswick: Rutgers University Press.

附錄一　洪志明作品列表

一　創作

書名	出版社	出版日期	文類	備註
《歌歌吧！麻雀！》	臺中市新興國小	1987 年 4 月	童詩	與小朋友合著
《月亮的孩子》	臺北市聯經出版公司	1988 年 4 月	圖畫書	
《快樂船》	臺北市智茂文化公司	1993 年	圖畫書	原書未註明出版月份
《誰在跟我玩》	臺北市光復書局	1994 年 5 月	圖畫書	
《剪剪貼貼》	臺北市信誼基金出版社	1994 年 10 月	圖畫書	
《快樂的小路》	臺北市時報文化出版公司	1994 年 10 月	圖畫書	
《花園裡有什麼》	臺北市信誼基金出版社	1995 年 9 月	圖畫書	
《小螞蟻爬山》	臺北市信誼基金出版社	1995 年 11 月	圖畫書	
《小哈佛ㄅㄆㄇ黃本》	臺北市億林出版社	1996 年 4 月	知識類	
《臺灣歷史故事第四冊》	臺北市聯經出版公司	1996 年 6 月	故事	
《小哈佛ㄅㄆㄇ紅本》	臺北市億林出版社	1997 年 3 月	知識類	
《彩色的鴨子》	臺北市信誼基金出版社	1997 年 9 月	圖畫書	
《星星樹》	臺北市國語日報社	1997 年 11 月	兒歌	
《花花果果》	臺北市臺灣麥克公司	1998 年 2 月	兒歌	
《一分鐘寓言》	臺北市小魯文化公司	1998 年 5 月	童話	

《小朋友的好朋友》	臺中市四維國民小學	1998 年 5 月	知識類	
《花巫婆的寵物店》	臺北市國語日報社	1999 年 11 月	故事	
《三年五班，真糗！》	臺北市小魯文化限公司	2000 年 6 月	童話	
《中秋月，真漂亮》	臺北市小魯文化限公司	2001 年 5 月	兒歌	
《六年五班，愛說笑！》	臺北市小魯文化限公司	2001 年 5 月	故事	
《二年五班，愛貓咪！》	臺北市小魯文化限公司	2002 年 7 月	故事	
《五年五班，三劍客！》	臺北市小魯文化限公司	2004 年 1 月	故事	
《校園歪檔案》	臺北市小兵出版社	2004 年 5 月	故事	
《老鼠給貓的信》	香港朗文香港教育	2004 年	圖畫書	原書未註明出版月份
《七十年前寄來的一封信》	香港朗文香港教育	2004 年	圖畫書	原書未註明出版月份
《快樂大傳染》	香港朗文香港教育	2004 年	圖畫書	原書未註明出版月份
《會唱歌的聖誕樹》	香港朗文香港教育	2004 年	圖畫書	原書未註明出版月份
《大腿上的鋼琴手》	香港朗文香港教育	2004 年	圖畫書	原書未註明出版月份
《課室裡的空襲警報》	香港朗文香港教育	2004 年	圖畫書	原書未註明出版月份

《會打架的湯圓》	香港朗文香港教育	2004 年	圖畫書	原書未註明出版月份
《植物的旅行》	臺北市信誼基金出版社	2005 年 8 月	圖畫書	
《四年五班，魔法老師！》	臺北市小魯文化事業股份有限公司	2006 年 6 月	故事	

二　論述

書名	出版社	出版日期	文類	備註
《兒童文學評論集》	臺中市臺中市文化中心	1999 年 6 月	綜合	
《用新觀念學童詩 1》	臺北市螢火蟲出版公司	1999 年 7 月	知識類	
《用新觀念學童詩 2》	臺北市螢火蟲出版公司	1999 年 9 月	知識類	
《讀詩歌，學作文》	臺北市小魯文化公司	1999 年 11 月	知識類	
《隱藏與揭露——寓言的寫作技巧研究》		2000 年 1 月		臺東縣臺東師範學院兒童文學研究所碩士論文

三　改寫

書名	出版社	出版日期	文類	備註
《再見！特洛伊》	臺北市時報文化出版	1995 年 1 月	小說	
《小圓仔跟小木魚》	臺北縣統洋影視傳播公司	1995 年 7 月	圖畫書	
《老師父的魔法》	臺北縣統洋影視傳播公司	1995 年 7 月	圖畫書	
《音樂小火車》	臺北縣統洋影視傳播公司	1995 年 7 月	圖畫書	
《洞洞回老家》	臺北縣統洋影視傳播公司	1995 年 7 月	圖畫書	
《打倒毒魔》	臺北縣統洋影視傳播公司	1995 年 7 月	圖畫書	
《師父奶奶》	臺北縣統洋影視傳播公司	1995 年 7 月	圖畫書	
《水果大戰》	臺北縣統洋影視傳播公司	1995 年 7 月	圖畫書	
《打坐比賽》	臺北縣統洋影視傳播公司	1995 年 7 月	圖畫書	
《貪心大妖怪》	臺北縣統洋影視傳播公司	1995 年 7 月	圖畫書	
《睡半張床的人・陶器師傅》	臺北縣佛光出版社	1995 年 9 月	圖畫書	
《半個銅錢・水中撈月》	臺北縣佛光出版社	1995 年 9 月	圖畫書	
《遇鬼記・好吃的梨》	臺北縣佛光出版社	1995 年 10 月	圖畫書	

四　電子出版品（如戲劇、歌詞等媒體出版品）

書名	出版社	出版日期	類別	備註
《當風吹過綠野》	臺中市海麗唱片實業股份有限公司	1996 年 2 月	CD	

資料彙整來源：林文寶二〇〇五年一月至二〇〇七年十二月《臺灣兒童文學作家重要作品目錄編輯計畫（1901-2005）》臺灣文學館專案報告。

附錄二　文本中出現關於友誼、家暴及性別三類主題之表現方式及內容說明

文本代號 A：《四年五班，魔法老師》、B：《五年五班，三劍客》、
C：《六年五班，愛說笑》

（一）友誼

序號	表現方式	事件	內容	文本	頁數
1-1	影響	參加試膽大會	冰冷的氣氛持續了好久，最後六十分首先發難，她把書包摔到自己的肩膀上，臉色鐵青地說道：「有什麼好怕的！我就不相信那些東西，能把我們這群人怎麼樣？」六十分的話雖然講得很堅定，不過語氣卻還是虛虛的。望著她走出教室的背影。莊可笑也動搖了，他用力地拍著我的肩膀，問道：「大餅你要去嗎？你不去，我去！千山我獨行，有鬼也不怕。」我睜著一對大眼睛狠狠地瞪他。都什麼時候了，他還有本事搞笑。鬼怪這等事，豈是鬧著玩的。真想不通他自己要逞英雄，幹麼還把我拖下水。「這……」我猶豫著，實在有點膽怯，不過眾目睽睽，想說不，還有點難呢！「好吧！算我一個，膽小不丈夫。」我硬著頭皮，點點頭。最後，連白可麗也來了，她兩手抓著裙子，神情膽怯地說：「我……也許……能來吧！」	A	45-46

1-2	樂趣	下午茶時間	雖然已經是下午五點鐘了，不過夏天的陽光還是有點強。地面上的餘熱還沒散去，幾個人坐在聊天樹下，扇著扇子，臉上的汗珠一顆一顆地冒了出來。這是星期六下午例行的茶會，皮皮、小零錢、大嘴妹和黑珍珠林靜美，總是快快樂樂地來到這棵高大的聊天樹下泡茶聊天。	C	24
1-3	關懷	張小倩被家暴的際遇	「還沒吃飯吧！肚子一定很餓了，先吃點餅乾吧！」小零錢把一包餅乾推到張小倩的面前。「你媽媽到底是怎麼搞的，為什麼每次都把你把成這樣？」大嘴妹不知道什麼時候進到屋子裡，拿來一罐「小護士」藥膏，她一邊在張小倩臉上塗抹著，一邊忿忿不平地說著。	C	79-80
1-4	衝突	項鍊偷竊記	黑眼睛迅雷不及掩耳地，隨手從貨架上抓了一把項鍊，衝出門外；小櫃子跟在黑眼睛後面，也抓了一把鑰匙圈。「啊！怎麼會這樣呢？」事情發生得太突然了，這句話卡在我的喉嚨裡，喊不出來，人就已經跟在小櫃子的背後，往外衝。	B	86
1-5	另類友誼	初見莊可愛	要讓黑眼睛為籃球以外的東西分神，實在不容易，沒想到「她」竟然真的把黑眼睛給迷住了。白白的皮膚、鵝蛋形的臉，穿著一件及膝的白裙子，「她」看起來確實滿高雅，滿有氣質的。黑眼睛的眼神，就跟著那頭跳動的長頭髮，一路晃啊晃的，從籃球場這邊，往籃球場那邊移動。	B	22
1-6	犧牲	班際籃球比賽	「謝我幹麼！謝你自己啦！是你自己把球投進籃框的，干他屁事。」黑眼睛和大家一樣，也一臉茫然。「如果他不裝腳痛，我就不能下場了。」小櫃子用袖子抹去那雙紅腫的眼睛，雙唇顫抖。	B	127

| 1-7 | 犧牲 | 搶救小胖 | 「球，他們是撿到一顆，不過上面也沒有寫小胖的名字，他們說無法證明是小胖的，所以不肯還給他。」皮皮調皮地笑了一下，「不過小胖倒是被我救回來了。要從龍潭虎穴裡全身而退。實在不容易呢！」 | C | 59 |

（二）家暴

序號	表現方式	事件	內容	文本	頁數
2-1		小櫃子遭父親酒醉後的暴力相向（1）	小櫃子的老爸不發酒瘋還好，一發酒瘋簡直把小櫃子當作練武的對象。有一次我還親眼看到他爸爸喝醉酒，罰他在院子前的石頭路上，跪了一整個晚上！小櫃子跪得兩個膝蓋傷痕累累。一整個星期，他都跛著腳走路上學。	B	57
2-2	身體暴力	小櫃子父親酒醉後的暴力相向（2）	小櫃子的老爸大概聽到了腳步聲，我們還沒走到他家門口，「砰」一聲，一個玻璃酒瓶就從窗口砸了出來。在我和黑眼睛還來不及逃走之前，小櫃子的老爸已經衝出來了。他大概又喝了酒，腳步歪歪斜斜地踩著門口的臺階，差一點摔倒。像老鷹抓著小雞一樣，我們眼睜睜地看著小櫃子，被他爸爸從衣領提起，拎進屋裡。	B	61-62
2-3		張小倩遭母親捏傷	一大早，張小倩一走進教室，全班都譁然大叫起來。雖然張小倩刻意把頭髮撥到臉龐兩側，而且還把頭垂得低低的，可是大家還是看到她滿臉紫色的斑痕，以及哭腫的眼珠。這已經不是第一次了，每次她媽媽都是用同樣的方法處罰她，好像怕全天下的人不知道似的，每次都把她的臉捏得到處都是紫色的斑痕。	C	77

2-4	身體暴力	張小倩因池魚之殃而被家暴	「你媽媽怎麼會打你呢？」「這次是因為弟弟偷了媽媽十元去買糖果吃。」張小倩幽幽地說。「真過分，弟弟偷錢干你啥事！幹麼責怪你！」皮皮說。「媽媽打弟弟的時候，我正好在客廳裡看電視，媽媽就怪我不讀書，當壞榜樣，沒把弟弟教好，弟弟才會偷錢。」張小倩低著頭，兩隻手絞在一起，低聲地說。「所以她就把脾氣發在你身上。」小零錢問道。「沒錯，她一邊打，還一邊罵我，」張小倩點點頭說：「把從前的事情重新都拿出來罵一遍，也再打一遍。」	C	81-82
2-5		小櫃子因父親與姑姑的爭吵而害怕	「摔碎你不心疼嗎？說話就說話，幹麼！拿這些沒生命的戲偶出氣。」小櫃子的姑姑也生氣了，她大聲地叫嚷。客廳裡傳來一陣推擠的聲音，兩個人像在搶什麼似的。小櫃子緊握著雙手，臉色慘白地坐在床沿。我不知道要怎麼安慰他，只好拍拍他的肩膀。其實我的內心也是忐忑不安，不知道等一下會發生什麼事情。	B	142-143
2-6	精神暴力	大嘴妹被父親強迫喝酒事件（1）	「乖女兒，沒想到你還怕爸爸醉，來！如果你真的怕爸爸醉了，幫爸爸把這杯喝了。」張伯伯的身體繼續搖晃，酒仍然不停地溢出來，一杯酒剩下不到半杯了。「爸！」大嘴妹拉高音調，「那是酒咧……我年紀還小，怎麼能喝酒呢？」「我是你爸爸，我說你能喝，你就能喝！」大嘴妹的爸爸看她一臉猶豫的臉色，不禁說道：「怎麼，不給爸爸面子啊！」	C	123

2-7	精神暴力	大嘴妹被父親強迫喝酒事件（2）	大嘴妹一臉難色地端起酒杯，她仰頭咕嚕一聲，一口把杯子裡的酒喝了。酒很烈，又麻又辣，幾乎把大嘴妹的舌頭燙傷了。「真是我的乖女兒，為了爸爸，這麼烈的酒也敢喝。」	C	124-125

（三）性別

1 人物性別分配比例

人物排列順序依文本所列示

A		B		C	
人物	性別	人物	性別	人物	性別
大餅	男	八爪章魚	男	小零錢	女
白可麗	女	小櫃子	男	黑珍珠	女
小魚媽	男	黑眼睛	男	大嘴妹	女
莊可笑	男	莊可愛	女	皮皮	男
廖淑芬	女	可樂瓶子	女	小胖	男
		千斤小姐	女	萬人迷	男
				張小倩	女
				大牛	男
總數 5	男 3／女 2	總數 6	男 3／女 3	總數 8	男 4／女 4

2 內容彙整

序號	表現方式	事件	內容	文本	頁數
			顛覆性		
3-1	勇敢的女生	試膽大會	冰冷的氣氛持續了好久，最後六十分（廖淑芬）首先發難，她把書包摔到自己的肩膀上，臉色鐵青地說道：「有什麼好怕的！我就不相信那些東西，能把我們這群人怎麼樣？」	A	45

3-2	性別交混	小魚媽的由來	小魚媽喜歡養小昆蟲、小動物,這是大家都知道的事。他把一缸小魚照顧得無微不至,自己養的魚生了小魚,還拿來分送給大家,最後竟然贏得「小魚媽」的封號。	A	17
3-3	性別互補	有男生加入的下午茶聚會	小零錢、皮皮、大嘴妹和黑珍珠的下午茶,摻雜著許多快樂的笑聲,和淡淡的憂愁,不過它們全在心靈裡釀造成甘甜的好滋味,就像那一杯散發著熱氣的下午茶。	C	29
傳統性					
3-4	性別兩極化的後果	捉弄莊可愛	我歷數著兩個月來發生的怪事,逼問到:「說,莊可愛鉛筆盒裡的死蟑螂、椅子上的橡皮糖、午餐盒裡的胡椒粉……是不是你的傑作?」黑眼睛無言地低下頭來,一隻腳不停地在地上摩擦。	B	37
3-5	性騷擾	遇到怪老頭	「項練又不是我的,我怎麼能拿呢?」黑珍珠說:「我告訴他項練不是我的,沒想到他卻說沒關係,只要我喜歡,他就可以把那條項練送給我。他還說那條項練掛在我的脖子上一定很漂亮,說著就來摸我的臉,摟著我的肩膀。」	C	50

——本文發表於二〇〇八年五月九日屏東教育大學幼教系主辦之「童年/社會/日常生活:兒童學的整合與在地性的轉向」研討會,並收錄於論文集頁 369-409。

為兒童教育扎根，將閱讀深植臺灣

——談陳國政兒童文學獎（1993-2001）

一　前言

　　一九九三年「陳國政兒童文學獎」創立。這項由臺灣英文雜誌股份有限公司（以下簡稱「臺英公司」）社出資贊助，中華民國兒童文學學會（以下簡稱「兒童文學學會」）主辦之文學獎一共舉辦了九屆，成為當時兒童文學界的年度盛事。對兒童文學創作有興趣的作家莫不昂首期盼每年的徵獎活動，兒童們期待著為他們所創作的優異作品，評審們也期待著寫作技巧與內容水準不斷提昇的作品出現。本文將逐一收集與該文學獎相關之文獻資料，先從史料整理的工作著手，記錄這項文學獎之歷史與流變；再從相關資料中，歸納出「陳國政兒童文學獎」之辦理成果及對臺灣兒童文學的貢獻。若要深入探究此文學獎，則先從有贊助構想的臺英公司及其創辦人陳國政先生談起。因此，以下將先介紹臺英公司的成立歷史，以及它與臺灣兒童文學界的互動關係，再續進探討「陳國政兒童文學獎」的設立過程與貢獻。

二 臺灣英文雜誌社股份有限公司與陳國政

（一）臺灣英文雜誌社股份有限公司

臺灣英文雜誌社創辦於一九四六年，由陳國政及葉生進二人共同創立。一九六一年改組為公司組織，全名改為臺灣英文雜誌社股份有限公司。該公司以代理《時代週刊》（*Time*）、《生活雜誌》（*Life*）及英文版《讀者文摘》（*Reader's Diest*）等進口雜誌起家，目前擁有國外一千餘種雜誌發行的代理權，每月發行量達一百萬冊以上。該公司的行銷管道相當多元，除了早期的「郵售」、「電話銷售」以及「門市銷售」方式以外，一九七四年臺英公司首先引進「人員直銷」的圖書創新銷售技術，並在一九七〇到一九八〇年間，創下該公司擁有一千三百位營業代表遍及全省五十個營業據點的紀錄。直銷圖書的方式為臺英創造了百分之八十以上的業績，也成為臺灣首家以主動接觸顧客，行銷「教育及兒童產品」的先鋒。

臺英公司以倡導「親子共讀」的閱讀觀念經營童書的銷售，並於一九八二年將門市部推廣中心獨立為「漢聲直銷部」，專責推廣漢聲叢書《中國童話》。一九八四年起，接受英文漢聲雜誌社（以下簡稱「漢聲」）的委託，負責行銷漢聲出版的《精選世界最佳兒童圖畫書》、《漢聲小百科》，在七年之內創下四百五十萬冊的銷售記錄。一九九一年漢聲和臺英公司兩家原來的產銷分工關係宣告結束，臺英公司則由純行銷走入出版，先是推出平裝的《好孩子和媽媽的圖畫故事書》，一九九二年則推出與漢聲《精選世界最佳兒童圖畫書》同樣精裝彩印的《臺英世界親子圖畫書》。該公司自一九七五年至今所累積的童書銷售量達五千一百萬冊，對於提昇臺灣兒童文學的水準及臺灣圖畫書的發展

發揮了相當的促進作用。[1]

　　除了快速建立起童書的直銷管道，臺英公司亦開始投注心力於兒童文學領域。一九八六年，臺英公司創立並自行發行《精湛》雜誌，是臺灣第一本以專業行銷公司為出發點的雜誌，目的在於為「文化事業樹立『精湛』的里程碑」，主要內容大致有以下幾類：成功的故事、專輯、出版、人物故事、閱讀、生活、購書別冊和兒童閱讀別冊等。[2]除此之外，《精湛》雜誌內容也與兒童文學的關係甚為密切，與兒童文學相關的議題有評介童書、童書推薦、倡導親子共讀、介紹兒童文學從業人員及探究兒童文學出版現象等，由此可觀察出臺英公司對於兒童文學領域的關懷。一九九六年和一九九七年，《精湛》雜誌先後獲金鼎獎「推荐優良雜誌」和「雜誌類美術設計獎」的殊榮，可惜的是，同年（1996）該雜誌因故停刊。不過，該雜誌對於鼓勵幼童學習閱讀的倡導及維護文化事業的經營環境仍留下許多豐碩的成果。[3]

（二）陳國政（1903-1991）

　　陳國政先生，一九〇三年生於臺北縣三峽，學生時代的他最感興趣的事就是「學英文」。就讀於臺北高等商業學校時，被同學封為「英文狂」，由於對學習英文的熱愛，在就讀高職期間即奠下優異英文基礎，畢業後順利進入美商美孚（Mobil）公司。

　　他在語言方面的天賦，同樣發揮在學習馬來語。第二次大戰期

1　「臺灣英文雜誌社有限公司簡介」（臺北市：臺灣英文雜誌社有限公司，1990 年）出版。

2　有關《精湛》雜誌之研究可參照葉靜雪：《《精湛》雜誌與兒童文學相關研究》（臺東市：臺東師範學院兒童文學研究所碩士論文，2003 年）。

3　蔡正雄：〈一座在兒童文學海域上浮出的島嶼─臺灣英文雜誌社股份有限公司〉，《兒童文學學刊》（臺北市：萬卷樓圖書公司，2003 年），頁 204-242。

間，隨著日軍加緊侵略南洋各地，他也被徵召前往馬來西亞擔任英語和馬來語的翻譯。當時星、馬都是英國勢力範圍，讀英語也可通，因此，他痛感英文在世界舞臺上的重要性，也因此引爆日後以英文創業的動力。

陳國政先生的出版事業，起於一九四六年六月創立臺灣英文雜誌社，其後又與前燕京大學教授 Mr. Roland 開創臺北的第一家英語補習班，與新聞界前輩魏景蒙先生共同創立臺灣第一份英文日報 China News。

在資訊蔽塞的一九四〇年代，陳國政先生不但首開風氣之先，引進國外知名的英文雜誌《時代》（Time）、《財星》（Fortune）、《生活》（Life）等，更積極致力於英語教育的推廣，帶動了當時文化界的新氣象，也開闊了國內知識份子的國際視野。一九五〇年代初，陳國政先生成為美國國務院邀請赴美訪問的第一位臺籍人士，當時背後運作關係的人正是《時代》雜誌的創辦人亨利・魯斯（Henry R. Luce, 1898-1976），但最後因政治因素未能成行。

在《臺灣企業家的美國經驗》一書中載有專文介紹陳國政先生之創業過程及應用「美國經驗」之實例，作者認為陳國政先生的成功的創業經驗是來自於他抓準變動的趨勢，在臺灣從日治時代轉型到美援新時代的階段，散播學習英文的種子，而代理《時代》雜誌這樣代表主流思潮的國際刊物，也正是他事業興旺的起點。[4]臺英公司的發展史，既是「美國經驗」的見證，也是臺灣企業「美國經驗」的濃縮版。而在英文化的過程中，如何與本土化求得一個適當的平衡，也是一門功課。陳國政先生在一九八〇年取得中文《讀者文摘》的臺灣代理權，

4 司馬嘯青：《臺灣企業家的美國經驗》（臺北市：玉山社出版公司，2006 年），頁 133-136。

當時創下每期十三萬本的銷售紀錄，因此建立起全臺灣的發行網，不僅成為各大外文期刊的代理商，臺英也因為公司本身有建全的直接行銷網，在一九八四年至一九九二的九年間快速的建立起臺灣童書銷售網。

一九九三年，該公司董事長陳嘉男為紀念父親陳國政先生，並鼓勵兒童文學創作人才校園紮根的計畫，因而設立「陳國政兒童文學獎」以紀念這位對英文痴狂而引爆世界先知的公司創辦人。

三　「陳國政兒童文學獎」（1993-2001）之源由

（一）設獎過程

由兒童文學學會於一九九二年十二月三十日「第三屆第十次常務理事會會議紀錄」中討論通過接受臺英公司的委託，由臺英公司提供新臺幣玖拾萬元整（共分三年，每年參拾萬），中華民國兒童文學學會、臺灣英文雜誌社股份有限公司聯合舉辦「陳國政先生兒童文學新人獎」，在此次會議中並決議每年分「圖畫故事」、「童詩」、「童話」三組獎勵高中、高職、大專院校、研究所在學學生創作。

次年，一九九三年初，兒童文學學會理事嶺月應臺英公司之邀參加新年聯誼時，確定了雙方合作的方式及簽約的內容，臺英公司由陳嘉男董事長為代表，而兒童文學學會由理事長鄭雪玫代表，初步協定1. 該獎項自一九九三年起至一九九五年止，先辦理三年。2. 臺英公司贊助金額提高為每年五十萬元，其中三十萬元作為獎項開支，二十萬元捐給兒童文學學會。3. 獎項的辦法、執行細節由兒童文學學會全權決定。每年兒童文學學會舉辦會員大會之日一併舉行頒獎典禮。

該年二月，雙方完成正式簽約手續，兒童文學學會為了妥善運用

此筆捐款，經理監事會開會決議，定下：「發掘兒童文學創作新秀、提倡並獎勵青年學生創作兒童文學」的宗旨，以就讀於高中（職）、大專院校、研究所學生身份者為獎勵對象。另為表示對贈獎單位的感謝，決定由臺英公司陳嘉男董事長的尊翁陳國政先生之名設獎。

　　而後自第四屆起至第九屆止，雙方分別在一九九五年及一九九八年分別簽署第二次及第三次協議書，內容大致與首次協議書相同，協議書的有效期均為三年。唯一的差異，是獎項的費用自第四屆起臺英將贊助金額提高至每屆（年）壹佰萬元，獲獎人的獎勵金額也因此獲得提昇。

（二）歷屆獎項內容演變及文學獎歷史

　　「陳國政兒童文學獎」前三屆的獎項名稱為「陳國政先生兒童文學新人獎」，自第四屆起則更名為「陳國政兒童文學獎」。自一九九三年起，每年大約在七、八月間辦理。第一屆辦理時間於一九九三年六月、第二屆於一九九四年七月辦理。依序發展至第九屆於二〇〇一年八月舉行。在文學獎活動開始之前，兒童文學學會會將徵稿辦法刊登於兒童文學學會會訊，以及同時發佈徵稿消息於報章雜誌，並郵寄文學獎簡章至全省各高中（職）及大專院校。

　　在第一屆活動辦理之前，兒童文學學會及臺英公司為推廣文學獎深入校園，曾邀請臺東師院語文教育學系林文寶教授主持「陳國政先生兒童文學新人獎大專院校教授座談會」，邀集國內與兒童文學領域相關之學者專家對於此獎設置提供意見，並應允於各校推動此文學獎活動。配合首屆徵獎活動的還有三場專題演講，分別由林鍾隆（童詩）、曹俊彥（圖畫書）、管家琪、陳木城（童話）擔任演講人，分享他們在每項文類的創作、欣賞及製作的經驗。

1 獎項內容

在獎項的內容方面，第一屆到第三屆分有「圖畫故事」、「童話」、「童詩」三類，而第四屆到第九屆的獎項「圖畫故事」類維持不變，但將「童話」、「童詩」類刪除，並增設「兒童散文」類，在每一類中再分社會組及新人組（見附表一）。

2 參獎作品規格

「圖畫故事」類第一屆到第三屆的作品規格為主題、開本、頁數不限，需符合圖畫書之形式及要件，具創意、可出版成書者。第四屆起對於作品的規格要求較為嚴謹，以適合學齡前至低年級小朋友閱讀為主，主題不拘，版本規格自定，頁數限制：全書內頁二十四至三十二頁，並附封面，可自寫自畫或兩人合作，裝訂方式亦有圖可參照。

「童話」類的作品規格為二千五百至五千字；「童詩」類則為十首，行數不限，但需附目錄。第四屆起增設的「兒童散文」類的作品規格則要求適合十二歲以下兒童閱讀，文長八千至一萬二千字，可數篇合計。

3 獎勵辦法

第一屆到第三屆的獎勵辦法是「圖畫故事」、「童話」、「童詩」三類各取前三名、佳作若干名。第一名壹萬伍千元、第二名壹萬元、第三名捌千元、佳作伍千元，以上均各得獎狀乙紙。而第四屆到第九屆的獎勵辦法「圖畫故事類」社會組首選獎金壹拾萬元、優選伍萬元、佳作貳萬元；新人組新人獎一名貳萬元。「兒童散文類」社會組首選獎金壹拾萬元、優選伍萬元、佳作貳萬元；新人組新人獎一名貳萬元。唯第四屆「圖畫故事」類未設優選獎，而是以推薦獎代替，獎勵金額為柒萬元。

4 參加者資格

第一屆到第三屆的參加者資格為就讀高中職、大專院校、研究所具中華民國國籍之在校學生；第四屆到第九屆由於加設了社會組，因此變更為年滿十六歲並就讀於國內外高中職、大專院校、研究所具中華民國國籍之在校學生及社會人士。

5 審查人

審查制度分複審及決審，二次評查中又再分不同的審查人，審查人多為國內知名的兒童文學創作家。除第一屆無法取得審查人名單以外，其餘八屆的審查人名單可參見附表三。

6 陳國政兒童文學獎專輯

自第一屆起，每屆文學獎舉辦過後不久，兒童文學學會便將此屆獲獎人的「得獎感言」匯集成文學獎專輯，刊登於《兒童文學學會會訊》之中。比較不同的是，第一屆到第三屆另刊登有「決選會議紀實」，紀錄每一文類的最後決選過程。此部分自第四屆起將篇幅縮小改設「得獎評語」於文學獎專輯中。而第五、七、八、九屆則增加了「作者介紹」的部分（第六屆僅設「得獎評語」和「得獎感言」二部分）。比較起來，從「決選會議紀實」中，讀者及參賽者可以以較直接的方式，藉由評選的過程中了解多位評審欣賞的視角及作品的特色。而「得獎評語」則像是「決選會議紀實」的精簡版，較看不出評審之間對於作品共同討論交換心得的精采過程。而「作者介紹」則可加深讀者對於得獎人的認識，尤其是自第四屆起每項文類增設「社會組」，許多參賽者在此之前就有過許多創作經驗，甚至已是知名的作家，例如：賴西安、張嘉驊、黃長安、嚴淑女等。但他們不一定是以自己擅

長的文類來參選，反而是嘗試了不同文類的挑戰（少年小說家賴西安參加的是第四屆「兒童散文」類比賽）。因此，透過「作者介紹」可以使讀者對於作者的過往創作經驗有進一步的了解，也間接拉進與作者的距離。

（三）結束原因

在第九屆文學獎活動辦理過後不久，同年（2001）十二月二十日臺英公司陳嘉男董事長發函「臺灣英文雜誌社董事長致楊理事長的一封信」至兒童文學學會，函中載明「陳國政兒童文學獎」自一九九三年設立以來，每年承蒙兒童文學學會全力協助辦理徵稿及評選事宜，使該獎成為兒童文學愛好者重視的獎勵之一，而臺英也很高興藉由這個獎勵，為有志於兒童文學創作的新人提供了嘗試的舞臺，令人欣慰的是，其中已有多位創作者在兒童文學文壇嶄露頭角。然而，受到經濟不景氣的影響，臺英公司經董事會審慎考慮之後，決定暫停舉辦「陳國政兒童文學獎」，不過，暫停是為了走更長遠的路，因此，若經濟環境能復甦，此獎將再度與兒童文學學會創作者見面。而「陳國政兒童文學獎」也在第九屆活動之後，暫告停辦。

四　陳國政兒童文學獎之成果

（一）鼓勵兒童文學創作風氣

臺英公司當初以代理圖畫書而正式跨入童書行銷的領域，同時間亦廣邀國內兒童文學專家、學者至各分公司為直銷部員工演講、授課以增進同仁對於兒童文學之分析鑑賞能力。而《臺英世界親子圖畫書》的「親子手冊」的出版諮詢委員亦集結了國內知名的兒童文學作家：

林良、馬景賢、潘人木、鄭明進、曹俊彥、嶺月及鄭雪玫等人參與。
從臺英與國內兒童文學界的互動可以觀察出，臺英公司雖然以代理、
翻譯國外兒童書籍在臺灣童書界立下口碑，其進口圖畫書的銷售量對
本島圖畫書發展發揮了一些促進作用，但卻不忘關懷國內兒童文學的
發展生態。一九九二年，為鼓勵臺灣兒童文學新血加入兒童文學的創
作行列，鼓勵兒童文學的創作風氣，於是決定以辦理文學獎之名號召
青年學子投入為兒童而寫的行列。

　　連續九年的文學獎活動，共收有一四〇四件參選作品（見附表二
及附表四）。其得獎的作品分別在《兒童文學學會會訊》及《精湛》雜
誌中刊登，供讀者欣賞。

　　部分作家在第一次投稿獲獎後，接著繼續嘗試投稿其他文類，例
如：嚴淑女（第一屆「圖畫故事」類第二名、第八屆「兒童散文」類
佳作獎、第九屆「兒童散文」類優選）、賴伊麗（第二屆「童詩」類佳
作獎、第二屆「童話」類第二名）、吳源戊（第三屆「童詩」組第一名、
第五屆「兒童散文」類社會組佳作獎、第六屆「兒童散文」類佳作
獎）、廖健宏（第七屆「圖畫故事」類佳作獎（圖）、第八屆「圖畫故事」
類佳作獎）。文學獎的設置功能便是給予創作者舞臺，激發寫作動
機，培養創作新秀，藉由參賽競爭提昇兒童文學的創作品質，並進而
達到提昇創作風氣之效益。由上述幾位多次獲獎的創作者中不難發
現，此文學獎的設置對於提高兒童文學創作的風氣具有相當的作用。

（二）培養兒童文學創作者

　　「陳國政兒童文學獎」當初設獎的目的即是以發掘兒童文學創作
新秀，提倡並獎勵青年學生創作兒童文學為宗旨。因此，從第一屆到
第三屆主辦單位將參選者資格定位於就讀高中職、大專院校、研究所
具中華民國國籍之在校學生。而自第四屆起才有「社會組」的成立，

但仍為兒童文學創作新人設立專屬的「新人組」，目的即是給當時未成名或無出版者一個得以發表新作品的舞臺。獲得「陳國政兒童文學獎」後仍持續從事兒童文學創作的作家不在少數，以下僅列出幾位近年來持續從事兒童文學創作，其作品已獲出版者：

1. 洪志明，獲第一屆「童話類」佳作獎。著有《六年五班，愛說笑！》（2006）、《校園歪檔案》（2004）等兒童散文合集，並參與了二〇〇〇年至二〇〇三年臺灣兒童文學精華集編選工作。

2. 黃長安，獲第二屆「童詩」類第一名。著有《唱歌的數》（1998）、《謎語・繞口令》（1998）等。

3. 林芳萍，獲第四屆「兒童散文」類社會組首獎。著有《會畫畫兒的詩》（文）（1997）、《躲貓貓，抓不到》（文）（2001）等。

4. 梁淑玲，獲第四屆「圖畫故事」類社會組優選獎。著有《椅子樹》（1998）、《火頭僧阿二》（2000）等。

5. 林玫伶，獲第五屆「兒童散文」類社會組優選獎。著有《我家開戲院》（2000）、《童話可以這樣看—經典童話讀書會I》等。

6. 陳素宜，獲第五屆「兒童散文」類社會組首獎。著有《我的朋友李先生》（故事）（2002）、《人猿泰山》（改寫）（2002）等。

7. 黃淑華，獲第五屆「圖畫故事」類社會組優選獎。著有《將軍站門》（圖）（2000）、《黑白花》（2001）等。

8. 楊雅惠，獲第五屆「圖畫故事」類社會組優選獎。著有《投江尋父》（2000）、《霓裳羽衣曲》（1999）等。

9. 劉碧玲，獲第六屆「兒童散文」類新人組新人獎。著有《姊妹》（1999）、《天才叔叔》（2005）等。

10. 黃錦蓮，獲第六屆「圖畫故事」類社會組佳作獎。著有《經典文學坊》系列叢書（圖）（2005）等。

11. 侯維玲，獲第六屆「兒童散文」類社會組首獎。著有《仲夏淡水

線》（2004）等。

12. 姜聰味，獲第六屆「兒童散文」類社會組優選獎。著有《老狗阿壞》（2005）、《小朋友的 IQ 童話》（2005）（姜聰味、黃馨慧）等。

13. 黃郁欽，獲第七屆「圖畫故事」類社會組優選獎。著有《當我們同在一起》（2006）、《誰要來種樹》（2002）等。

14. 李玉倩，獲第七屆「圖畫故事」類社會組優選獎。著有《阿丁尿床了》（圖）（2002）。

15. 謝明芳，獲第七屆「圖畫故事」類社會組優選獎。著有《小小故事花園》（2004）、《冬冬的落葉》（2005）等。

16. 岑澎維，獲第八屆「兒童散文」類社會組首獎。著有《一個人的生日蛋糕》（文）（2006）、《小書蟲生活週記》（2006）等。

17. 鄒敦怜，獲第八屆「兒童散文」類社會組佳作獎。著有《尋找愛的奇幻獸》（2005）、《貝多芬的音樂人生》（2002）等。

18. 郭桂鈴，獲第八屆「圖畫故事」類社會組優選獎。著有《不會騎掃把的小巫婆》（2000）、《老虎的酸辣湯》（2004）等。

19. 鄭宗弦，獲第九屆「兒童散文」類社會組首獎。著有《阿公的紅龜店》（2002）、《香腸班長妙老師——小三「粉」好笑》（2005）等。

以上作品的蒐集時間均於該作者在「陳國政兒童文學獎」得獎之後的創作作品。比較遺憾的是，「陳國政兒童文學獎」第一至九屆的得獎作品均未安排出版，因此，創作者必須另有新作方能有機會與讀者見面。不過，由上述得獎者的創作量顯示，此文學獎已達到拋磚引玉的效果。

五　結語

「陳國政兒童文學獎」的設立雖僅有短短九年，不過，從其辦理

的成果，可以看出它的影響並不僅限於當時，同時也影響了當今的兒童文學發展。臺英公司從出版企業單位轉而贊助國內兒童文學創作，它所提供的高額獎勵勝過國內許多文學獎的獎金，而當初設獎的初衷便是為了提昇國內兒童文學創作人才的素養，並且提供新人嶄露頭腳提供創意的機會，雖然因經濟不景氣之故，不得已停辦，不過在歷經九屆的辦理情況看來，它的確扮演了提醒社會大眾關心兒童文學這個文類、吸引眾人投入為兒童文學創作的行列，一直到培養出能長久創作優秀兒童文學作品的人才、出版優良兒童讀物造福兒童。

然而在蒐集文獻的過程中，筆者發現「陳國政兒童文學獎」的史料保存尚稱完整（由兒童文學學會負責保存），但卻缺乏相關人員整理製作專冊，網頁資料也尚未建構。再者，由於此文學獎的得獎作品未能出版，這些因素均有可能造成我們對於此文學獎成果的忽視，如此，就辜負了贊助及主辦單位當初的用心。希望筆者此次的文獻蒐集和整理的工作，能引起相關單位的重視，使臺灣曾經舉辦過的少數兒童文學獎活動都能留下歷史的足跡，供後人借鏡與學習。

附表一 陳國政兒童文學獎第一屆至第九屆獎項流變

辦理年屆	辦理日期	名稱	獎項	參加者資格	組別	獎勵辦法
第一屆	1993.6	陳國政先生兒童文學新人獎	【圖畫故事】（主題、開本、頁數不限，需符合圖畫書之形式及要件，具創意，可出版成書者）【童話】（2500-5000字）【童詩】（10首，行數不限，但需附目錄）	就讀高中職、大專院校、研究所具有中華民國國籍之在校學生	無	每組各取前三名、佳作若干名。第一名1萬5千元 第二名1萬元 第三名8千元 佳作5千元 各得獎狀乙紙
第二屆	1994.7	陳國政先生兒童文學新人獎	同上屆	同上屆	無	同上屆
第三屆	1995.7	陳國政先生兒童文學新人獎	同上屆	同上屆	無	同上屆
第四屆	1996.8	陳國政兒童文學獎	【圖畫故事類】（適合學齡前至低年級小朋友閱讀，主題不拘，版本規格自定，全書內頁24-32頁，並附封面，可自寫自畫或兩人合作。裝訂方式有圖可參照）【兒童散文類】（適合12歲以下兒童閱讀，12000字，可數篇合計）	年滿16歲並就讀於國內外高中職、大專院校、研究所具有中華民國國籍之在校學生及社會人士	社會組 新人組	【圖畫故事類】社會組（首選10萬元、優選5萬元、佳作2萬元）新人組（新人獎一名2萬元）【兒童散文類】社會組（首選10萬元、優選5萬元、佳作2萬元）新人組（新人獎一名2萬元）

屆次	時間	獎項名稱	徵選類別				
第五屆	1997.8	陳國政兒童文學獎	同上屆	同上屆	同上屆	同上屆	同上屆
第六屆	1998.8	陳國政兒童文學獎	同上屆	同上屆	同上屆	同上屆	同上屆
第七屆	1999.8	陳國政兒童文學獎	【圖畫故事類】（適合學齡前至低年級小朋友閱讀，主題不拘，版本規格自定，全書內頁24-32頁，並附封面，可自寫自畫或圖、圖作者合作）【兒童散文類】（適合12歲以下兒童閱讀，文長8000-12000字，可數篇合計）	同上屆	同上屆	同上屆	同上屆
第八屆	2000.8	陳國政兒童文學獎	同上屆	同上屆	同上屆	同上屆	同上屆
第九屆	2001.8	陳國政兒童文學獎	同上屆	同上屆	同上屆	同上屆	同上屆

資料來源：輯錄自《中華民國兒童文學學會會訊》

附表二 陳國政兒童文學獎第一屆至第九屆得獎人／得獎作品統計表

年届	項目	名次	得獎人／得獎作品
第一届（1993）	童詩類	第一名	李玉清／〈送您一朵〉等
		第二名	林秀芬／〈夏天的花朵〉等
		第三名	李明珊／〈地震〉等
		佳作獎	吳慧茹／〈大雷雨〉等
			林靜雯／〈植物〉人等
			黃貴蘭／〈蒲公英〉等
	童話類	第一名	張怡雯／《獅子阿諾》
		第二名	黃金龍／《小麵包師和快樂的》
		第三名	劉玉玲／《八哥夫婦》
		佳作獎	戴如君／《大象王國戒煙記》
			洪志明／《彩色的兔子》
			田冠鈞／《螢火蟲的故事》
	圖畫故事類	第一名	黃永宏／《彩雲山》
		第二名	嚴淑女／《爸爸的花園》
		第三名	劉麗娟／《滴答！滴答！》
		（聯合製作）	柯志宏②
			林志斌③
			林奎光④
		佳作獎	葉俊伶／《尾巴呢？》
		（聯合製作）	吳淑君②
			馬淑敏③
第二届（1994）	童詩類	第一名	黃長安／〈養鳥〉等
		第二名	林清雄／〈拔牙〉等
		第三名	陳靜嫻／〈流浪手記〉等
		佳作獎	賴伊麗／〈打破水經玻璃〉等
			黃玉君／〈西北雨〉等
			吳源茂／〈暑假回鄉下記〉等

第二屆 （**1994**）	童話類	第一名	許扶堂／《淡水河裏的倒楣鬼》
		第二名	賴伊麗／《小蒼蠅學才藝》
		第三名	王其寧／《觀音與蜘蛛》
		佳作獎	溫憶萍／《長管鼻》
			徐錦雀／《飛翔的樹》
			魏淑華／《小星星的秘密》
	圖畫故事類	第一名	廖崇仁／《老朋友》
		第二名	林淑惠／《小ㄇㄠ的字》
		第三名	楊惠文／《媽媽，你看！小螞蟻》
		佳作獎	施宜新／《胖子仔仔》
			邱建華／《飛行像鳥一樣》
			周中鳳、王淑珍／《粉紅豬你看到什麼》
第三屆 （**1995**）	童詩類	第一名	吳源戊／〈把陽光冰起來〉等
		第二名	黃長安／〈童年的河〉等
		第三名	顏美欣／〈賽車手〉等
		佳作獎	楊麗巧／「自然課」等
	童話類	第一名	從缺
		第二名	凌明玉／《扮鬼臉的老虎》
		第三名	陳金池／《蹬蹬和我的宇宙奇遇》
		佳作獎	游鎮維／《脫毛大風暴》
			呂祝緩／《數樹的煩惱》
			何如雲／《猴子奇米》
	圖畫故事類	第一名	王怡梅／《泡泡》
		第二名	曾慧雪、曾雪英／《老奶奶愛唱歌》
		第三名	史雅倩／《一支黃色大傘》
		佳作獎	邱顯源／《阿比的記事本》
			邱立偉／《小貓巴克利》
			林莉菁／《TACO 的暑假作業》
			吳玠臻、蕭永明／《阿巴里》
第四屆 （**1996**）	圖畫故事類	推薦獎	林莉菁／《高帽子國王》
		優選獎	梁淑玲／《下西北雨囉》
		新人獎	黃靜怡／《小溜溜》
			陳志仁／《月光妖怪》

第四屆 （1996）	兒童散文類	首獎	林芳萍／《屋簷上的秘密》
		優選獎	張嘉驊／《風鳥飛起來了》
		佳作獎	賴西安／《蔚藍的太平洋日記》
		新人獎	許展榮／《水果院子》
第五屆 （1997）	圖畫故事類	優選	楊雅惠／《都是貪心惹的禍》
		優選	黃淑華／《我愛麻煩》
		優選	劉曉蕙、溫孟威／《彩虹豬傳奇》
		新人獎	潘惠玫／《小象·菲菲》
	兒童散文類	首獎	陳素宜／《妮子家的食譜》
		優選	林玫伶／《我家開戲院》
		佳作獎	吳源戊／《新家生活奏鳴曲》
		佳作獎	趙映雪／《說些陳年的故事》
		新人獎	楊鴻銘／《螃蟹給的公道》
第六屆 （1998）	圖畫故事類	優選獎	蘇阿麗／《大大的花紋》
		佳作獎	林莉菁／《朋友》
			楊雅惠／《遙遠的傳說》
			黃錦蓮／《鳳凰木的回憶》
		新人獎	王金葉／《紅屁股奇奇》
			易善馨／《森林之愛》
	兒童散文類	首獎	侯維玲／《彩繪玻璃海洋》
		優選獎	姜聰味／《夏夜裡的螢火蟲》
		佳作獎	吳源戊／《阿弟甫和我》
		新人獎	唐珮玲／《妹妹抓蟲》
			劉碧玲／《我家門前有小河》
第七屆 （1999）	圖畫故事類	優選獎	謝明芳（文）、李玉倩（圖）／《小不點迷路了》
		佳作獎	莊永佳／《擁抱》
			黃郁欽／《蝴蝶搬家》
			林秀穗（文）、廖健宏（圖）／《妮妮的一塊錢》
		新人獎	莊淑君／《和外公合照》
	兒童散文類	首獎	王文華／《我的家人我的家》
		優選獎	幸佳慧／《種子》
		佳作獎	廖雅蘋／《愛在市場裡》
		新人獎	林淑芬／《耕耘與收穫》

第八屆 （2000）	圖畫故事類	優選獎	吳品璿／《快！快！快！鼠先生》
		佳作獎	郭桂玲／《最神氣的披風》
			廖健宏／《繩子馬戲團》
			林書屏／《那天晚上》
		新人獎	蕭雅勻／《我的森林》
	兒童散文類	首獎	岑澎維／《鋼琴老屋》
		優選獎	楊雅雯／《鯨靈》
		佳作獎	嚴淑女／《藍色啤酒海》
		新人獎	鄒郭怜／《變吃記》
第九屆 （2001）	圖畫故事類	優選獎	曹瑞芝／《好癢！好癢！》
		佳作獎	陳思穎／《我有兩隻腳》
			黃文玉／《小小花豹阿不達》
		新人獎	張富容／《黏不住的大紅鞋》
	兒童散文類	首獎	鄭宗弦／《阿公的紅龜店》
		優選獎	嚴淑女／《睫毛上的彩虹》
		佳作獎	林淑芬／《大榕樹小麵攤》
		新人獎	洪雅齡／《下雨囉！》

資料來源：輯錄自《中華民國兒童文學學會會訊》

附表三　陳國政兒童文學獎第一屆至第九屆審查人資料統計表

審查人	第二屆 童話類 圖畫故事	第二屆 童詩	第三屆 圖畫故事	第三屆 童詩	第四屆 兒童散文類 複	第四屆 決	第五屆 兒童散文類 複決	第五屆 圖畫故事類 複決	第六屆 兒童散文類 複決	第六屆 圖畫故事類 複決	第七屆 兒童散文類 複決	第七屆 圖畫故事類 複決	第八屆 兒童散文類 複決	第八屆 圖畫故事類 複決	第九屆 兒童散文類 複決	第九屆 圖畫故事類 複決
陳維霖	✓															
施政廷	✓		✓													
張哲銘	✓															
蔣家語		✓														
張嘉驊		✓														
王家珍		✓		✓												
林煥彰				✓		✓	✓									
魏桂洲				✓												
李紫蓉			✓													
李潼編			✓													
洪義男								✓		✓		✓		✓		✓
方素珍				✓				✓		✓		✓		✓		✓
劉伯樂										✓		✓				
蔣竹君									✓							
沙永玲							✓									
陳木城				✓												
洪志明			✓													✓
陳幸蕙					✓										✓	

資料來源：輯錄自《中華民國兒童文學學會會訊》

附表四　陳國政兒童文學獎第一屆至第九屆投稿件數統計

辦理年届／届次	投稿件數／組別			總件數
	童話組	童詩組	圖畫故事組	
第一屆（1993）	95	149	8	**252**
第二屆（1994）	45	130	136	**311**
第三屆（1995）	107	148	35	**290**

辦理年届／届次	投稿件數／組別				總件數
	兒童散文類		圖畫故事類		
	社會組	新人組	社會組	新人組	
第四屆（1996）	62	6	30	8	**106**
第五屆（1997）	37	8	25	9	**79**
第六屆（1998）	45	8	34	12	**99**
第七屆（1999）	34	14	23	12	**83**
第八屆（2000）	46	1	23	6	**76**
第九屆（2001）	57	9	31	11	**108**
總計 **1404** 件					

資料來源：輯錄自《中華民國兒童文學學會會訊》

參考文獻

專書

洪文瓊　《臺灣兒童文學史》　臺北市　傳文文化公司　1994 年

司馬嘯青　《臺灣企業家的美國經驗》　臺北市　玉山社出版公司
　　　2002 年

邱各容　《臺灣兒童文學史》　臺北市　五南圖書公司　2005 年。

學位論文

葉靜雪　《《精湛》雜誌與兒童文學相關研究》　臺東師範學院兒童文
　　　學研究所碩士論文　2003 年

期刊

蔡正雄　〈一座在兒童文學海域上浮出的島嶼──臺灣英文雜誌社股
　　　份有限公司〉　《兒童文學學刊》　臺北市　萬卷樓圖書公司
　　　2003 年　頁 204-242

林麗娟　〈新人獎評選會議紀實及得獎感言〉《中華民國兒童文學學
　　　會會訊》　第 9 卷第 5 期　1993 年 10 月　頁 49-56。

林婉如　〈第二屆陳國政先生兒童文學新人獎決選會議紀實〉　《中華
　　　民國兒童文學學會會訊》　第 10 卷 第 6 期　1994 年 12 月
　　　頁 1-7

〈第四屆陳國政兒童文學獎得獎評語暨感言〉　《中華民國兒童文學學
　　　會會訊》　第 12 卷 第 4 期　1996 年 12 月　頁 24-29

中華民國兒童文學學會　〈陳國政兒童文學獎專輯〉　《中華民國兒童
　　　文學學會會訊》　1998 年 11 月　頁 7-11

中華民國兒童文學學會　〈第七屆陳國政兒童文學獎專輯〉　《中華民
　　　國兒童文學學會會訊》　第 15 卷第 6 期　1999 年 11 月　頁
　　　16-20

中華民國兒童文學學會　〈第八屆陳國政兒童文學獎專輯〉　《中華民
　　　國兒童文學學會會訊》　第 16 卷第 6 期　2000 年 11 月　頁
　　　10-16

中華民國兒童文學學會　〈第九屆陳國政兒童文學獎專輯〉　《中華民
　　　國兒童文學學會會訊》　第 17 卷第 6 期　2001 年 11 月　頁
　　　9-14

陳嘉男　〈臺灣英文雜誌社董事長致楊理事長的一封信〉　《中華民國
　　　兒童文學學會會訊》　第 18 卷 第 1 期　2002 年 1 月　頁 21-
　　　22

——本文原刊於《國文天地》第 289 期（2009 年 6 月），
頁 113-128。

劇　評

多元時代的性別角力・童話權力的卡位戰

——從「煤球」點燃的火花，解讀《你不知道的白雪公主》

　　童話故事本是兒童最為熟悉的文學體裁，其中善／惡、美／醜、是／非的二元論調，足以營造出內相掙扎、外相衝突的情節，於此之中即包藏著成人世界的普世價值與認知。而當童話翻演成劇本時，為能符合表演，往往在人物的性別、角色發展的詮釋上呈現出更誇張的對立性。《白雪公主》不僅是一九四六年，抗戰終結後中國第一齣大型兒童劇的代表作品，具有名副其實的歷史意義；亦是多年來臺灣兒童劇題材之原型表徵。二〇〇〇年起，「白雪」風潮再起，以其名為改編題材的作品，計有《你不知道的白雪公主》（如果兒童劇團）、《愛上白雪公主的小矮人》（九歌兒童劇團／臺、韓跨國合作）及《New白雪公主與七矮人》（童歡藝術有限公司／日本飛行船劇團）三部[1]。這三部作品，以經典回顧之名的不斷加演，除了可以證明其票房收益的利多，也一再考驗著兒童觀眾對於「舊瓶裝新酒」之類的題材接受度。雖然在古典童話中，「公主」已有固定發展的「程式」可循，但上述三

[1]　此三部作品之演出時間分別為《你不知道的白雪公主》（2004年到2010年10月）、《愛上白雪公主的小矮人》（2009年4月）及《New白雪公主與七矮人》（2006年7月）。其中《你不知道的白雪公主》、《New白雪公主與七矮人》仍持續加演中。

部作品，如何能動搖「程式」，使角色從中脫困，人物性格的深化或新角色的加入便是一計。

《愛上白雪公主的小矮人》與《New 白雪公主與七矮人》的角色分配框架多與原著雷同，前者將小矮人之一「半月」塑造成「悲劇英雄」之形象；後者則強化「王子」的「男性價值化」的表現，相對於白雪公主原封不動的角色性格，這兩種從男性經驗界定為的普遍經驗，對女性而言，形成一種負面定勢，而在其性別演現（gender performativity）的過程中，亦輕易界定了兩極化的女性氣質和男性氣概的標準。唯獨在《你不知道的白雪公主》中，英雄的角色得以翻盤，創造出女性人物「煤球」。就名字而言，「煤球」二字不具有性別的特徵，相較於「公主」、「王子」、「王后」的稱謂，更顯其物化身份的不堪，初看之下，頗有矮化女性角色性別配置的處理方式。然而，「她」——這粒小煤球，卻是點燃百年童話生命再現的火花。

煤球孤兒的身份，為她宿命化的犧牲譜下前奏；僕人的角色也為她和王室成員形成價值認同的拉距。因此，當由她做為被全世界遺忘的人之代價以換得白雪公主的生命之人，劇情達到了高潮，也滿足了眾人的期待——白雪公主與王子得以同心永結成伴侶。只不過，她英雄式的慷慨就義，不僅激盪出童話世界從未出現過交相疊映的生命情懷，悲欣中亦得以見之女性角色在改編童話的權力卡位戰。相較於煤球這個角色的創造，該劇中與其對照之男性角色尚有「石頭」。此二人均屬新創角色，雖然是僕人侍者之流，但劇作者刻意將此類缺陷的人物善良的性格放大，將其與公主的無知和王子的怯懦放在同一平衡桿上秤量，使觀眾對於煤球與石頭所面臨的有限與框架引發憐憫，成功達陣角色設定的效果。石頭雖是忠臣，但在搭救白雪公主的內在意志力衝突表現，相較於煤球，較偏於被動與消極，而其性格化與行動性亦均非屬英雄之列，最終的犧牲者也非他，其直接參與度當然難與煤球抗衡。

　　就外形特徵而言，煤球黑不見底的膚色搭配圓滾滾的肥胖身材，
頗有黑奴家僕的投射與想像空間，特別是與王后和公主纖細的身材、
白皙的皮膚對照，外顯上的落差即期產生。其次，就身份而論，無父
無母的先天缺憾，造成自小對於愛的渴望與需求，並間接的反映出在
精神價值層面的追求有超越凡人極限的可能。也因為如此，對於與公
主之間的主僕情誼，對她而言，升等為不可取代的友誼；與石頭之間
相知相惜的緣份，幻化為鋼鐵意志般的情愫。在以感情為嚴肅情調的
標準之下，煤球的角色特質已跨越秀美而邁入崇高的境界。

　　若從性別的角度來看，煤球所經歷的考驗─違逆王后的命令、被
眾人遺忘的自戕式犧牲，代表一種女性自我主體性建構和實踐的過
程，它不僅打破了古典童話反覆衍生性別畸化的現象，也試圖為現代
性別價值觀點提出新解。倘若性別是被建構的和被演現而形成的，那
麼，戲劇中的角色權力的配置必定被賦予積極性意涵，特別是兒童
劇。因為在童年時期所接觸的故事、表演，在兒童心中都是隱性的種
子，其所產生的影響無法估算，而兒童劇中的人物／角色，往往一個
翻轉就是舞臺上的代表人物，是兒童心中嚮往的對象甚至是對未來生
活憧憬的目標，劇作家能在追求戲劇效果的同時而兼顧到性別的平
權，改編童話的價值才得以鳴放。

──本文原刊於國藝會藝評臺（2010 年 10 月 26 日），
並獲財團法人國家文藝基金會二〇一〇「臺灣藝文
評論徵選專案」優選。

文學研究叢書·兒童文學叢刊 0809006

兒童戲劇研究論集

作　　者	陳晞如
責任編輯	邱詩倫
特約校稿	陳漢傑
發 行 人	陳滿銘
總 經 理	梁錦興
總 編 輯	陳滿銘
副總編輯	張晏瑞
編 輯 所	萬卷樓圖書股份有限公司
排　　版	菩薩蠻數位文化有限公司
印　　刷	百通科技股份有限公司
封面設計	百通科技股份有限公司
發　　行	萬卷樓圖書股份有限公司

臺北市羅斯福路二段 41 號 6 樓之 3

電話　(02)23216565

傳真　(02)23218698

電郵　SERVICE@WANJUAN.COM.TW

大陸經銷　廈門外圖臺灣書店有限公司

電郵　JKB188@188.COM

ISBN 978-957-739-898-7

2015 年 11 月初版二刷

2015 年 2 月初版

定價：新臺幣 340 元

如何購買本書：

1. 劃撥購書，請透過以下郵政劃撥帳號：

　帳號：15624015

　戶名：萬卷樓圖書股份有限公司

2. 轉帳購書，請透過以下帳戶

　合作金庫銀行 古亭分行

　戶名：萬卷樓圖書股份有限公司

　帳號：0877717092596

3. 網路購書，請透過萬卷樓網站

　網址 WWW.WANJUAN.COM.TW

大量購書，請直接聯繫我們，將有專人為

您服務。客服：(02)23216565 分機 10

如有缺頁、破損或裝訂錯誤，請寄回更換

版權所有·翻印必究

Copyright©2014 by WanJuanLou Books CO., Ltd.

All Right Reserved　　　　　**Printed in Taiwan**

國家圖書館出版品預行編目資料

兒童戲劇研究論集 / 陳晞如著.

-- 初版.-- 臺北市：萬卷樓, 2015.02

　面；　公分.--(文學研究叢書；0809006)

ISBN 978-957-739-898-7(平裝)

1.兒童戲劇　2.劇場藝術　3.文集

985.07　　　　　　　　　103023717